니체, 철학 예술 연극

심재민 沈載敏

1956년 경남 마산 출생. 연세대학교 독문과 졸업. 독일 튀빙엔(Tübingen) 대학교에서 독문학, 철학, 독어학을 수학하고 석사 및 박사 학위를 받았다. 현재 경기대에 재직하고 있다. 지은 책으로는 『Werden und Freiheit. Carl Sternheims Distanzerfahrung in der Moderne und sein Bezug zu Nietzsche』, 『연극적 사유, 예술적 인식』, 『한국 현대 무대의 해외 연극 수용』(공저), 『포스트드라마 연극의 미학』(공저), 『동시대 연극비평의 방법론과 실제』(공저), 『탈식민주의와 연극』(공저) 등이 있다. 논문으로는 「수행적 미학에 근거한 공연에서의 지각과 상호매체성」, 「지각화의 관점에서 본 연극에서의 수행성과 매체성」, 「이성열의 연출미학」, 「박근형 연극의 드라마투르기와 연극미학 및 그 영향」 등이 있다. 2009년 여석기 연극평론가상을 수상했다.

니체, 철학 예술 연극

초판 1쇄 · 2018년 7월 10일
초판 2쇄 · 2019년 12월 10일

지은이 · 심재민
펴낸이 · 한봉숙
펴낸곳 · 푸른사상사

주간 · 맹문재 | 편집 · 지순이 | 교정 · 김수란
등록 · 1999년 7월 8일 제2—2876호
주소 · 경기도 파주시 회동길 337-16 푸른사상사 B/D
대표전화 · 031) 955-9111~2 | 팩시밀리 · 031) 955-9114
이메일 · prun21c@hanmail.net
홈페이지 · http://www.prun21c.com

ⓒ 심재민, 2018
ISBN 979-11-308-1350-9 93600
값 22,000원

이 도서의 국립중앙도서관 출판예정도서목록(CIP)은 서지정보유통지원시스템 홈페이지(http://seoji.nl.go.kr)와 국가자료공동목록시스템(http://www.nl.go.kr/kolisnet)에서 이용하실 수 있습니다.(CIP제어번호 : CIP2018019742)

푸른사상 학술총서 ④1

니체,
철학 예술 연극

심재민

Nietzsche, Philosophy Art Theater

　　프리드리히 니체의 광범위한 사유 세계를 탐험하는 저서들은 이미 한국에서도 다각도로 발표되었다. 니체가 바라보는 철학과 예술의 관계에 대한 집중적인 연구 역시 그 나름대로 소개되었다. 마찬가지로 본서도 니체의 핵심 사유를 예술과의 관계 속에서 포착하고자 노력하였다. 더 나아가 본서는 『비극의 탄생』의 '자기비판 시도' 부분에 주목하면서 이로부터 후기에까지 이르는 니체 철학의 일관성을 읽어내고자 힘썼다. 이런 배경에서 그리스 비극에 대한 그의 사유를 '수행성의 미학'의 맥락에서 바라보면서 그 안에서 일관성의 근거를 찾고자 한다. 즉 수행적 공연으로서 그리스 비극에서 강조되는 생리학적 변화는 결국 '의지의 영원한 생명력'으로 나타나며, 이로써 비극에 대한 사유에는 니체 철학의 핵심이 용해되어 있다는 점이 드러날 것이다. 또한 수행적 공연이 새로운 문화적 의미를 획득한 시대에 니체가 천착한 그리스 비극을 수행성과 연동해서 해석하려는 시도는 그 자체로도 매우 흥미로운 작업이 될 것이다. 그리고 니체 철학이 독일 표현주의 문학, 더 나아가 한국 문학과 연극에 미친 영향에 대한 연구 역시 이 분야에서 매우 중요한 의미를 획득할 것이라고 믿어 의심

치 않는다. 사조나 양식의 차원을 넘어서 이미 하나의 세계관으로 자리 잡고 있는 표현주의 문학과 예술에 내재하는 니체의 영향을 연구한다는 것은 니체 철학이 구체적 예술 현장에서 어떤 방식으로 수용되었는가를 확인하는 소중한 경험이 될 것이다. 예술에 미친 니체의 영향에 대한 연구가 유럽에서는 이미 오래전부터 학문적 영역 안에서 인정받고 있지만, 우리 현실에서는 여전히 탐색 단계에 머물러 있는 점을 감안할 때 본서의 집필 의도는 충분히 의미 있는 작업이 될 것이다. 그리고 본서에서 조명한 니체의 '예술생리학적 미학'은 포스트드라마 연극의 맥락에서 접근되는 '몸연극'의 철학적 기반과 관련해서도 많은 도움이 될 것이다. 니체의 철학이 세계 정신사에 미친 그 포괄적인 파장을 이 자리에서 감히 단정할 수는 없지만, 적어도 독일 표현주의 문학과 한국 문학에서 확인되는 가시적 측면을 위해서는 본서가 작은 초석을 깔고자 한다. 이런 맥락에서 본서는 독일 표현주의 문학을 대표하는 게오르크 카이저와 칼 슈테른하임의 주요 희곡에 대한 논구를 시도했으며, 더 나아가 한국 표현주의 문학의 선구자인 김우진의 탁월한 작품에 대한 해석 역시 실행하였다.

 본서에 실린 글들은 이미 십여 년 전부터 저자가 여러 지면을 통해서 발표했던 논문들을 새롭게 정리하고 보완한 것이다. 현재 연

극 분야에서 활동하는 저자의 입장에서는 니체를 바라보는 관점 역시 이로부터 자유롭지 않음을 새삼 느끼게 된다. 니체에 대한 소박한 저서 한 권으로 그동안의 삶을 되돌아보는 소중한 기회를 얻게 되었다는 점도 부인할 수 없다.

　이 책이 출판될 수 있도록 많은 도움을 아끼지 않은 푸른사상사 한봉숙 대표께 이 자리를 빌려 다시 한 번 진심으로 감사드린다.

2018년 6월
스쳐 지나가는 어느 봄날에
심 재 민

일러두기

1 니체를 인용할 경우에는 Giorgio Colli와 Mazzino Montinari가 편집한 독일
어본 『니체비평전집 Sämtliche Werke. Kritische Studienausgabe in 15 Bänden』
(München · Berlin · New York: de Gruyter · dtv, 1980)을 따른다.
니체비평전집(KSA) 뒤에 나온 숫자는 전집의 권수를, 페이지 표시 뒤에 나온 숫
자는 해당 권의 쪽수를 의미한다. 유고집에서 인용하는 단편에 번호가 매겨져 있
을 때는 필요에 따라서 원문 쪽수 뒤에 해당 단편의 번호를 표기한다.(예시: KSA
9, p.474, 11[89])

2 저자는 여러 학술지에 게재했던 아래의 논문들을 수정 보완하고 재구성한 것을
바탕으로 본서를 저술했다.
「생성과 가상에 근거한 니체의 미학」, 『뷔히너와 현대문학』, 17(2001).
「기술시대의 문학적 상상력 — Nietzsche Kaiser Handke Fried를 중심으로」, 『성곡
논총』, 32(2001).
「그리스 비극과 신화에 대한 니체의 해석」, 『연극교육연구』, 7(2002).
「니체의 영향을 통한 표현주의의 현대성 비판」, 『브레히트와 현대연극』, 10(2002).
「형이상학적 세계 변화에 대한 인식의 형상화 — 김우진의 〈난파(難破)〉」, 『연극포
럼』, 2(2006).
「니체의 '가면'과 '웃음'」, 『브레히트와 현대연극』, 20(2009).
「니체의 아리스토텔레스 비판과 비극론」, 『드라마연구』, 35(2011).

약어표

DA	Der Antichrist
DF	Der Fall Wagner
FW	Die Fröhliche Wissenschaft
GD	Götzen-Dämmerung
GM	Zur Genealogie der Moral
GT	Die Geburt der Tragödie aus dem Geist der Musik
JGB	Jenseits von Gut und Böse
KSA	Kritische Studienausgabe
M	Morgenröte
PtG	Die Philosophie im tragischen Zeitalter der Griechen
ST	Sokrates und die griechische Tragödie
UB	Unzeitgemässe Betrachtungen
Z	Also sprach Zarathustra

서론

문제 제기와 연구 범위

서론
문제 제기와 연구 범위

 니체 '미학이론'의 핵심은 무엇보다 그의 예술생리학(Physiologie der Kunst)을 통해서 뚜렷이 노정된다. 또한 예술생리학은『비극의 탄생』에서 강조된 '예술가형이상학(Artisten-Metaphysik)'과도 일맥상통한다. 이 둘의 관계는 특히 바그너(Richard Wagner)에 대한 니체의 입장 변화를 통해서도 잘 파악할 수 있다. 바그너의 음악극과 예술관을 바라보는 니체의 시각은 변화하였다. 니체는 점차 바그너의 예술에서 실망과 분노를 느꼈을 뿐 아니라, 더 나아가 그의 예술작품이 드러내는 '난폭성'을 바로 부정적 현대성(Modernität)의 한 가지 속성으로 규정한다.

 그러나 바그너에 대한 니체의 평가가 초기와 달리 변화했다고 해서 니체의 철학적 관점 자체가 바뀌었다고 볼 수는 없다. 다시 말해서 니체가『비극의 탄생』에서 제시한 이른바 '예술가형이상학'이 이후

에 나온 '예술생리학'과 단절된 사유라고 볼 수 없다는 것이 본서가 제기하는 문제의 출발점이다. 그 근거는 무엇보다 초기 니체가 '그리스 비극'을 통해서 부각시키고자 했던 공연의 '수행성(Performativität)'에 있다. 공연의 수행성이 작동됨으로써 배우, 코러스, 그리고 관객 사이에 기능하는 '자동형성적 피드백-고리(autopoietische feed-back-Schleife)'를 통해서 이들 모두의 도취가 실행된다. 즉 그들은 고통과 쾌감이라는 육체적 감정에 근거해서 피드백-고리의 자생적 형성에 동참하고, 전이성(Liminalität)을 경험하면서 변환 내지 변신된다. 따라서 그리스 비극이 공연되는 극장에 신체적으로 공동 현존하는 모든 사람들의 생리학적 변화에서 나온 '혼연일체감'이 살아나게 된다. 그들 모두의 막강한 통일감에 의해서 극장에는 하나의 공동체가 형성되는 것이다. 그런 가운데 의지의 영원한 생명력을 통해서 삶에의 의지가 고양된다. 바로 여기서 미학적 유희에 근거한 그리스 비극이 주는 형이상학적 위로는 예술생리학의 생리학적 기능과 일맥상통한다. 즉 예술가형이상학과 예술생리학 사이에 사유의 연속성이 확인된다. 그러므로 본서는 수행성 개념에 대한 이해를 전제로 그리스 비극에 대한 니체의 창의적 해석에서 그의 철학적 일관성을 탐구하고자 한다.

『비극의 탄생』의 '자기비판 시도'는 바그너의 총체예술 작품을 '예술가형이상학'의 전범으로 보았던 자신의 오류에 대한 비판이자 동시에 고백이다. 즉 '자기비판 시도'에서 니체는 바그너 추종 자체를 인정하고 이로써 스스로 현대성에 사로잡혔던 '데카당'으로서의 자신

을 비판한다. 따라서 니체는 스스로 데카당이면서 동시에 데카당스를 비판하는 양가성을 자신에게서 확인한다. 다시 말해서 현대성의 데카 당스의 영향을 받았던 자신을 발견함과 동시에 그것을 비판하고 극복 하려는 노력을 게을리하지 않는다. 그에 반해서 니체가 바그너의 예술에서 확인한 것은 그러한 데카당스 자체를 깨닫지 못하고 있다는 점이다. 이로써 니체는 바그너의 예술이 드러내는 데카당스를 예술 생리학적 관점에서 비판한다. 그러나 니체의 이런 관점이, 그가 이전에 도달했던 '형이상학적 위로' 개념이 유효하지 않다는 점을 고백하는 증거는 아니다. 오히려 니체의 관점은 바그너의 예술에서 형이상학적 위로를 확인했다고 생각한 것 자체가 오류였음을 고백하는 것으로 해석되어야 한다. 다시 말해서 니체의 '형이상학적 위로'는 여전히 중요한 개념이며, 더 나아가서 후기의 '예술생리학'으로 발전한다. 그 논거는 '삶에의 의지'와 '가상'의 관계에서 명료하게 드러난다. 니체에서 삶은 언제나 '고통' 내지 고뇌의 문제와 연동되며, 이는 '자기비판 시도' 8장에서 '차라투스트라'가 쓴 '장미 화관' 비유에서도 잘 드러난다. 장미 화관은 고통을 쾌감, 즉 웃음으로 생산적 변환할 수 있는 '능력'을 소유함을 의미한다. 그리고 이 능력을 고취시키는 것은 바로 '삶에의 의지'의 고양과 직결되며, 이것이 곧 예술의 역할임을 니체는 분명하게 제시한다. 본서는 이 부분에 대하여 심층적으로 논구하게 될 것이다.

니체가 전통 형이상학에 대한 비판을 통해서 궁극적으로 추구하는 것은 결국 '유럽적 허무주의의 극복'을 위한 '모든 가치들의 전

도'에 있다. 그는 전통비판을 통한 전통해체를 시도하고 한 발 더 나아가서 전통과의 새로운 관계 설정을 모색하였다. 이를 위해서 니체는 계보학적 입장에서 문제의 본질을 파악한다. 이러한 광범위한 시도는 그의 철학의 핵심 개념들과 연동되어서 '예술생리학'으로 나타나게 되었으며, 이 새로운 '미학이론'은 전통 — 특히 칸트의 — 미학과 확연히 다른 특징들을 제시한다. 니체의 미학은 결국 삶의 문제를 가장 근본적인 것으로 파악하는 가운데 삶과 예술의 관계를 '힘에의 의지'라는 개념을 중심으로 전개해 나간다. 따라서 삶이 가치의 전면에 등장하는 가운데 전통적 의미의 도덕 개념과 당연히 긴장 관계에 놓이게 된다. 니체는 선악 구별의 이분법적 도덕을 비판하면서 동시에 선에서 출발하는 전통 미학의 입장 역시 비판한다. 그 대신 '힘에의 의지'와 관련된 '충동' 개념에 대한 긍정적 평가를 시도한다. 그리고 이 시도는 니체의 세계관의 핵심이 되는 '생성' 개념에서 출발한다. 결과적으로 '디오니소스적-비극적' 세계 인식에서부터 그의 미학은 형성된다. 본서는 바로 이 부분에 대해 주목하고자 한다.

니체는 자신의 '예술가형이상학'으로써 그리스 비극을 해석하고, 한발 더 나아가서 '현대문화'를 비판하며 동시에 미래 문화의 지향점을 찾고자 한다. 그러므로 전통과 현대의 양가성 앞에서 새로운 미래의 추구를 위한 대안으로서 신화는 그 중요성을 획득하게 되는 것이다.

니체의 가면과 웃음은 전통 형이상학의 무조건적 진리 추구에 맞서서 '가상성의 단계들'에 대한 긍정을 전제로 성립한다. 즉 전통적

인 '주체' 개념을 해체하고 '존재자의 정도' 개념에 대한 올바른 인식을 가질 때에만 가면의 필요성과 효용성을 이해하게 된다. 그리고 웃음 역시 전통 형이상학의 무조건적 진리 추구를 해체하는 역할을 하면서, 삶에 내재하는 고통과 고뇌의 '생산적 변환'을 위한 촉매제 구실을 한다. 결국 니체에서 가면과 웃음은 예술가형이상학을 완성하는 필수불가결한 구성 요소로서 자리 잡는다. 니체에서 삶은 처음부터 잔혹성에 근거하며, 그로 인해서 오히려 인간은 자기극복을 실현해야 한다. 삶의 이러한 양가적인 토대 위에서, 웃음과 가면은 자기극복 대상으로서의 삶을 고양시키는 데 기여한다. 따라서 이 둘은, 궁극적으로 비교도적인 삶을 긍정하면서 단순히 평균인의 삶이 추구하는 세계를 극복하기 위한 니체의 노력에 결정적인 역할을 한다. 이 부분에 대해서 본서는 보다 심층적인 논구를 전개하며, 니체가 가면을 고상함 및 섬세함과 연동해서 사유하는 데까지 연구 범위를 확장시키고자 한다. 그리고 끊임없는 자기극복에의 의지를 전제할 때에만, 비로소 비교도의 세계 인식 및 '강함'으로의 생산적 변환을 역설하는 니체의 노력은 수용될 수 있는 것이다. 니체가 전통 형이상학을 극복하려는 시도와 더불어 현대 사회의 평균적인 시민들의 가치관을 문제시 하는 것도 바로 이런 맥락에서 이해될 수 있다. 그러므로 본서는 현대문화와 역사의 문제에 대한 니체의 문제 제기와 관련된 의미맥락을 드러내고자 하며, 데카당스의 극복을 위한 니체의 사유를 집중 조명하고자 한다.

본서는 그리스 비극에 대한 니체의 이론과 관련해서 아리스토

텔레스와의 비교를 전제하고 있다. 또한 니체의 비극 이론에서 출발하는 수행성과 의지의 생명력 사이에 존재하는 연관관계에 주목하고자 한다. 아리스토텔레스는 '실체'에서 출발하여 부동의 원동자라는 개념을 내세우며 궁극적으로 최고선에 해당하는 신 존재를 통해서 비극을 해석한다. 니체는 이러한 해석에 근본적으로 반대한다. 주인공의 파멸의 원인인 하마르티아에 대한 판단 근거 역시 최고선의 입장에서만 찾을 수 있다는 점은 결국 아리스토텔레스의 비극 해석에 윤리적인 관점이 개입되었다는 증거가 되기 때문이다.

아리스토텔레스의 윤리적 해석과는 다르게 니체는 비극을 통하여 형이상학적으로 삶에의 의지를 고양시키는 효과가 발생한다는 점을 강조한다. 이 부분이야말로 니체 비극론의 핵심이 되며, 이런 맥락에서 니체는 아리스토텔레스의 카타르시스 개념에 대한 가치전도를 이루어낸다. 니체는 오히려 카타르시스가 가진 '미학적 유희'와 '미학적 사건'으로서의 의미를 높이 평가한다. 특히 사티로스 합창단에 강제로 들어오는 음악의 파토스(Pathos)는 이들의 디오니소스적 도취 경험을 가능하게 하며, 동시에 예술적 힘의 강제적 폭발로 인해 인간의 변신과 자기정체성의 상실을 야기한다. 그 결과 의식의 탈경계화를 통한 전이성 경험이 실행된다. 더 나아가 니체는 아리스토텔레스의 생산미학적 측면 대신에 수용미학적 측면과 더불어 수행성의 미학을 강조한다. 아리스토텔레스가 텍스트 중심적인 비극 해석에 그친 것과 달리 오히려 비극에서의 춤 표정술 제스추어의 중요성을 강조하면서, 총체예술로서의 비극에서 관객과 코러스의 참여를 주목하기 때

문이다. 니체는 코러스에서 열광하는 디오니소스적 군중의 재현을 확인하며, 비극의 관객 각자가 자신을 코러스와 동일시한다는 점을 강조한다. 이런 맥락에서 니체는 코러스와 일체감을 느끼는 디오니소스적 관객집단이야말로 디오니소스적 현상의 영원한 탄생모체라고 역설한다. 사티로스 합창단이 관객에게 주는 효과는 실로 엄청나다. 관객들은 이 합창단을 통해서 디오니소스적인 관객이 되며, 스스로가 합창단원이라는 착각을 하게 된다. 그 결과 예술가와 관객 사이에는 분리가 없으며, 모두가 다만 크고 숭고한 합창단이며, 오로지 춤추고 노래하는 사티로스 합창단만이 존재한다. 바로 여기서 수행성의 의미가 대두하는 것이며, 이런 맥락에서 본서는 니체 비극론을 해석하면서 수행성의 미학을 고려할 것이다. 결국 니체가 말하는 비극합창단으로서의 사티로스 합창단은 자연의 잔혹성을 통찰하는 고대 그리스인들에게 '삶에의 의지'를 주선해 주는 역할을 한다. 이로써 니체가 강조하는 삶에의 의지 고양을 위한 비극의 의미가 뚜렷하게 각인된다.

또한 니체의 그리스 비극 연구는 신화의 힘에 대한 신뢰가 상실된 이성중심의 현대문화에 반기를 든다. 그러므로 "신화적 고향의 상실, 신화라는 어머니 품속의 상실"을 의미하는 현대문화에 대한 니체의 격렬한 비판에서 그의 저서 『비극의 탄생』은 발표된다. 그리스 비극을 통해 관객은 '디오니소스적 지혜'를 터득하게 되고 삶에 내재한 고통과 고뇌를 극복할 수 있는 힘을 얻게 되는 것이다. 즉 주신찬가 합창단의 음악을 통한 디오니소스적 도취와 신화를 통한 아폴론적 형상화가 합쳐짐으로써 신화는 형이상학적 의미를 획득하고 관객은

디오니소스적 지혜를 깨닫는다. 이는 이미 지적했듯이 아리스토텔레스가 『시학(Poetik)』에서 내세우는 비극에서의 윤리적 결론과는 판이하게 다르다. 니체는 비극적 신화를 통해 삶과 세계를 '미학적 현상'으로서만 변호할 수 있다는 입장을 견지한다. 그러므로 본서는 아리스토텔레스와 니체 사이의 이론적 차이를 규명하고 더 나아가서 비극에서 드러나는 예술충동의 상호작용과 효과를 연구할 것이다.

독일 표현주의 문학의 대표적인 작가인 카이저와 슈테른하임의 사유에는 니체의 영향이 뚜렷하게 드러난다. 표현주의 문학은 특히 부정적 현대성에 대한 직접적인 문제 제기를 하며, 그 과정에서 사회적 · 과학적 현대에 맞선 미학적 입장을 견지한다. 표현주의는 특히 '인류개혁'과 '새로운 인간'을 주창하는데, 이 근저에는 바로 니체가 강조하는 가치전도와 위버멘쉬, 그리고 힘에의 의지와 생명력이 자리잡고 있다. 본서는 이러한 문제들에 집중하면서 두 극작가의 대표작을 해석하고자 한다.

한국 표현주의 극작가 김우진의 삶과 예술에 대해서는 이미 여러 논문과 저서가 조명하고 있다. 그러나 니체 및 표현주의의 직접적인 영향이라는 측면에서 김우진의 사상과 작품을 논구한 경우는 찾아보기 어렵다. 이런 이유에서 본서는 특히 그의 사유 세계 및 대표작에서 드러난 '새로운 인간'의 형상화 과정을 추적하면서 그 안에서 확인되는 니체의 영향을 탐구하고, 이에 근거해서 그의 작품 『난파』를 해석하고자 한다.

제1장

생성과 가상에
근거한 예술생리학적 미학

제1장
생성과 가상에 근거한 예술생리학적 미학

1. 존재에서 생성으로의 전환

　　니체는 역사를 문화의 관계망 속에 끌어 들여 파악하는 가운데, 문화와 관련된 제반 문제를 다시 삶을 중심축으로 해서 풀어 나간다.[1] 니체의 '현대 비판'은 삶을 기준으로 삼지 않는 문화에 대한 비판과 궤적을 같이한다. 비판 대상은 학문과 예술, 종교와 도덕뿐 아니라 광의의 의미에서 '전통 형이상학'이라고 볼 수 있는 '존재 중심적'

[1]　니체는 문화를 "한 민족의 삶의 표현 전반에 나타나는 예술양식의 통일"이라고 규정한다. UB, erstes Stück, KSA 1, p.163. 니체의 문화 이해에 대해 Werner Stegmaier, "Nietzsches Neubestimmung der Philosophie", Mihailo Djuric(Hg.), *Nietzsches Begriff der Philosophie*, Würzburg 1990, p.21~36 중 p.21 참조.

사고까지 포함한다. 니체는 '힘에의 의지(Wille zur Macht)'라는 개념을 가지고 삶의 본질을 '도덕적 선악'이라는 이분법적 기준을 넘어서 설명해 나간다. 또한 그는 '고통(Schmerz)' 내지 '고뇌(Leiden)'와 '쾌감(Lust)'이라는 개념들을 중심으로 전통철학으로 풀 수 없는 현대의 문제들을 해결하려고 노력한다. 그의 '미학이론' 역시 이런 관점에서 이해된다. 니체가 '삶', '힘에의 의지', '에너지(Kraft)', '충동', '고통', '쾌감' 등의 개념들로써 미학이론을 전개해 나가면서 궁극적으로 '예술생리학(Physiologie der Kunst)'을 천명할 때, 미와 몸의 관계에 대한 그의 학문적 관심과 천착을 읽어 낼 수 있다. 즉 '예술생리학'은 니체의 '미학이론'으로서 그 의미를 가지면서, 동시에 기존의 미학과 다른 '생리학적 미학'이라는 새로운 관점을 제시한다.[2]

서구의 전통 형이상학은 실존을 허구라는 의미에서의 '가상'으로 이해한다. 진정한 존재는 여기서 초감각적 세계일 뿐이다. 니체는 이 세계를 『차라투스트라는 이렇게 말했다』에서 "배후세계(Hinter-welt)"라고 지칭한다. 니체는 진리라는 개념의 뿌리를 '진리에의 절대적 의지'에서 찾는데, 이 개념에 대한 그의 거부에서 우리는 그의 철학 이해를 위한 전제 조건을 발견하게 된다. 우리가 관련 맺고 있는 세계가 '위조', 즉 '사실이 아니다'라고 니체가 말할 때, 그는 인간의 "관찰의 빈약한 전체 합계를 땜질하고 둥그스름하게 만들어서" 나

2 Helmut Pfotenhauer, *Die Kunst als Physiologie. Nietzsches ästhetische Theorie und literarische Produktion*, Stuttgart 1985, p.221 참조.

온 세계를 의미한다.[3] "이 세계는 어떤 생성하는 것으로서, 항상 새롭게 위치가 바뀌며 결코 진리에 접근하지 않는 허위로서 '흐름 속'에 있다: 왜냐하면 진리란 없기 때문이다."[4] 형이상학적 전통 속에서 진리는 '실체 개념'(Substanz-Begriff)에서 출발한다. 그에 반해서 니체에게 '존재의 세계'는 하나의 허구에 지나지 않는다. 무엇보다 존재와 사유의 동일시라는 파르메니데스(Parmenides)의 '존재론적 증명'은 니체에 의해 거부당한다.[5] 우리가 현실로 느끼는 실존의 세계는 니체에게는 하나의 '가상의 세계'이다. 그러나 이 가상의 세계에 우리가 실재성을 부여함으로써, 다시 말해 하나의 현실을 창조하고 논리화함으로써 그것은 우리에게 현실이 되는 것이다. 이런 의미에서 전통 형이상학에서 실존의 세계를 단순한 현상으로 보면서 본질세계와 구별되는 허구라고 생각하는 데 대하여 니체는 단호히 맞서 싸운다. 니체는 가상이야말로 사물의 실제적이고 유일한 현실이라고 말하면서 이 가상을 전통철학에서 말하는 "논리적 진리", 즉 "상상에서 나온 '진리세계'"와

3 KSA 12, p.114.

4 Ibid.

5 니체는 여기서 파르메니데스의 "존재론적 증명"을 다음과 같이 비판한다: "파르메니데스의 철학에서 존재론의 주제는 전주곡을 이룬다. 경험은 그에게 어디서도 그가 존재에 대해 생각했던 것 같은 그러한 존재를 제공하지 않았다. 그러나 존재를 그가 생각할 수 있다는 데서부터 그는 존재가 실존하고 있음에 틀림없다고 추론해내었다. 이러한 결론은 다음의 전제에 근거한다: 사물들의 본질에 이르며 경험과 무관한 인식기관을 우리가 가지고 있다는 것이다." PtG, KSA 1, p.846.

대치시킨다.[6] 이 진리세계는 니체의 관점에서 볼 때 '상상'에 불과한 본질적인 존재를 추구한다. 이런 맥락에서 니체는 '존재지향적 진리세계'에 등을 돌리고 헤라클레이토스(Heraklit)의 '영원하고 유일한 생성'에 동조한다. 헤라클레이토스에서 '생성과 소멸의 본래의 진행과정'은 '양극성의 형태'를 띤다. 즉 하나의 힘이 한편으로는 성질상 상이하고 대립되면서 다른 한편으로는 또다시 합일을 추구하는 두 개의 활동으로 나타난다. 하나의 성질은 지속적으로 둘로 나눠지고, 나눠진 것들은 서로 대립적으로 구별되지만 이 대립된 것들은 다시금 하나가 되려고 계속 노력한다.[7] 여기서 양극성은 바로 생성의 세계의 전제가 된다. 그러므로 생성의 세계에는 이미 '생성과 소멸'이 내포된다.

생성의 이러한 성격에 근거해서 니체는 생성의 '결백(Unschuld)'을 강조한다. 다시 말하면 세계의 그 어떤 도덕적 산입도 없는 '놀이'가 영원히 작동되고 있다는 것이다. "생성과 소멸, 짓고 부숨은 그 어떤 도덕적 산입도 없이 늘 같은 결백을 가지고 이 세계에서 유일하게 예술가와 아이의 놀이에만 있다."[8] 니체는 어린아이가 바닷가에서 모래성을 쌓았다가 허물 때 거기에 아무런 존재적 집착을 가지지 않는 놀이만이 작동된다는 것을 인식한다. 그러므로 여기서 예술가와 아이의 시각에 의해서만 이 놀이가 가능하다는 것은 그들이 생성

6 KSA 11, p.654.

7 PtG, KSA 1, p.825.

8 PtG, KSA 1, p.830.

의 진리를 대변하면서 존재를 단순히 생성 내의 존재로만 이해한다는 뜻이다. 존재가 생성에서 연유할 때 이는 운동을 전제로 하는 '다양성(Vielheit)'을 변호한다.

그러므로 생성과 다른 '존재'의 영역에서 이루어지는 진리추구와 관련된 '순수 사유'를 니체는 거부한다. 경험과 무관하면서도 '순수 인식'에 불가결하다고 주장되는 '순수 사유'는 그에게 허락되지 않는다.[9] 그의 칸트 비판도 이런 맥락에서 이해된다. 칸트에게 하나의 '사실'로 통용되는 '인식'은 니체에게 오히려 '믿음'으로 치부된다.

> 칸트는 인식이라는 사실을 *믿는다*: 그가 원하는 것: 인식의 인식은 순진함이다! '인식이란 판단이다!' 그러나 판단이란 어떤 것이 그렇고 그렇다는 하나의 믿음이다! 그리고 인식이 *아니다*![10]

니체는 경험과 무관하게 선험적으로 실행되는 '순수 인식'이라는 것을 극복하려고 노력한다. '인식기관들(Erkenntnis-Organe)'은 단지 '삶의 보존조건 및 성장조건들(Erhaltungs-und Wachstumsbedingungen des Lebens)'에 이용된다. 그러므로 니체는 무엇보다도 전통 형이상학에서 말하는 '주체'와 '실체적 통일(substanzielle Einheit)'

9 여기에 대해 Werner Stegmaier, "Ontologie und Nietzsche", *Nietzsche und die philosophische Tradition*, Bd. 1. Hg. von Josef Simon. Würzburg 1985, p.46~61 중 p.52 참조.

10 원문에 따른 강조. KSA 12, p.264.

이라는 개념들을 인정하지 않는다. 그 대신 주체를 "어떤 덧붙여 꾸며 낸 것"으로 간주한다.[11] 그가 주체를 '다원성'으로 규정하면서 "주체원 자들"이 없다고 단언할 때,[12] 그 까닭은 "영향을 미치는 원자들의 세 계"가 없다고 보기 때문이다.[13] 그러므로 니체는 주체 대신에 '주체의 국면 내지 체계'라는 개념을 사용한다. 이런 맥락에서 "주체의 국면이 지속적으로 성장하거나 감소하면서", "체계의 중심이 지속적으로 위 치가 바뀐다."고 말한다.[14] 그 반면에 전통적인 '주체'는 '실체' 개념의 근간을 이룬다. 그러므로 전통철학적인 의미의 주체가 없다면 실체의 전제 역시 사라지게 되고, 따라서 전통적인 의미의 '존재자'라는 개념 도 성립될 수 없다.[15] 따라서 니체가 보기에 세계는 결국 '흐름 속'에 있다. 본래부터 고정된 것으로서의 현실은 처음부터 불가능하다. 같 은 맥락에서 실체가 전제하는, '행위(Tun)' 뒤에 있는 '행위자(Täter)'라

11 여기에 대해 Holger Schmid, *Nietzsches Gedanke der tragischen Erkenntnis*, Würz-burg 1984, p.17 참조.

12 KSA 12, p.391, 9[98]. "원자" 개념에 대해서 니체는 다음과 같이 말한다: "그들 [물리학자들, 저자 주]이 설정하는 원자는 의식–시각론의 논리에 따 라서 추론된 것이다. 그럼으로써 심지어 하나의 주관적 허구이기도 하다." KSA 13, p.373, 14[186]

13 KSA 12, p.383f., 9[91].

14 KSA 12, p.391f.

15 "*실체* 개념은 *주체* 개념의 결과이며 그 반대가 *아니다*! 우리가 영혼, '주체' 를 포기하면, '실체'에 대한 전제가 일반적으로 없어진다. 우리는 *존재자의 정도들*을 얻게 되고, 존재자 *일반*을 잃게 된다." KSA 12, p.465, 10[19]. 여 기에 대해 Holger Schmid, 앞의 책, p.17 참조.

는 개념도 실효성을 잃게 된다. 니체는 오로지 행위만을 인정하는데, 이 행위란 바로 "충동, 의지, 영향"의 전체 상태를 의미하며,[16] 또한 일정량의 에너지를 전제로 한다. 왜냐하면 이 에너지는 "일정량의 충동, 의지, 영향"에 다름 아니기 때문이다. 이 에너지의 느낌은 "생명감"과 더불어 "우리에게 '존재', '현실', '비가상(Nicht-Schein)'의 정도를 부여한다."[17] 존재(자)의 정도라는 개념을 사용하면서 니체는 전통철학에서 주장하는 존재 개념을 허물어버린다. 그 까닭은 존재는 '존재에의 의지(Wille zum Sein)'라는 '생명감' 및 '힘의 감정'의 정도에 따라서 제각각 다른 크기를 가지게 되기 때문이다. 전통 형이상학의 진리가 존재 개념을 바탕으로 세워진다는 것을 감안한다면, 니체식의 존재론은 분명 코페르니쿠스적 전환이 아닐 수 없다. 그러므로 니체가 전통철학적 진리 개념을 문제 삼을 때, 이것은 '물 자체'나 '실재 자체'를 내세우면서 고집하는 '무조건적 진리' 추구 내지 설정을 겨냥한 것이다. 여기서 전통철학은 존재자에 대한 믿음에 근거해서 그 논리와 학문이 가능해지며 학문은 "인식자와 인식 대상의 일치"[18]에 근거해서

16 GM, KSA 5, p.279. "행위" 개념을 니체는 예를 들면 1887년 가을 유고집에서 "사건(Geschehen)"이라고 칭한다. KSA 12, S.383~385, 9[91]. 이 개념과 관련해서 Reinhard Margreiter는 "사건의 존재론(Ontologie des Geschehens)"이라는 표현을 사용한다. 여기에 대해 R. M., *Ontologie und Gottesbegriffe bei Nietzsche. Zur Frage einer "Neuentdeckung Gottes" im Spätwerk*, Meisenheim am Glan 1978, p.130~139 참조.

17 KSA 12, p.465.

18 Holger Schmid, 앞의 책, p.14.

실행된다. 따라서 전통철학의 논리는 진리를 창조하기 위해서 존재자를 이미 실재자로 전제하고 있다. 이러한 논리 개념에서 나온 진리는 우리에게 동일한 것을 동시에 긍정하고 부정하는 것을 허락하지 않는다. 즉 "동일한 것을 긍정하고 부정한다는 일은 우리에게 실패로 돌아간다: 이는 하나의 주관적인 경험칙이며, 그 안에는 어떤 '필연성'이 표현되지 않는다. 다만 무능력만이 표현된다."[19] 바로 이 인용에서 '논리'라는 개념에 대한 이해의 윤곽이 뚜렷이 드러난다. 니체는 논리를 '필연성'이라는 개념으로 이해하지 않고 "명령(Imperativ)"으로 이해한다. 다시 말해 "우리에게 마땅히 진정임을 의미하는 세계를 우리가 설정하고 생각해낸다"는 데서 니체의 '논리' 이해는 출발하며, 따라서 "형이상학적인 세계를 구상하기" 위해서 우리는 "논리에서부터" "진정한 존재의 기준"을 만든다.[20] 그리고 이 형이상학적인 세계는 진리를 꾸며낸다. 그러므로 니체에게는 본래 '물 자체'도 없고 '실재 사실 자체'도 없으며, '무조건적 진리' 역시 없는 것이다.

니체는 '무조건적 진리'와 '진정한 존재'를 대체하는 생성의 세계를 발견하고, 또 이 세계가 작동되기 위해서 필요한 새로운 원리를 통찰해낸다. 따라서 생성의 세계에 존재의 의미를 부여하기 위하여 '도식화(Schematisieren)'라는 개념으로써 전통철학에서 말하는 '인식'을 대체해버린다. 즉 '도식부여'를 통해서 세계라는 "카오스에 규칙성

19 KSA 12, p.389, 9[97].

20 Ibid.

과 형태를 부여한다."[21] 세계의 수동적 의식이라는 자리에 '도식부여'의 적극성을 앉힐 때 그 바탕에는 '힘에의 의지'가 자리 잡고 있다. 그러므로 니체의 다음 말은 이런 맥락에서 이해되어야 한다. "우리는 우리 스스로 만든 세계만을 이해할 수 있다."[22] '도식부여'를 통해서 인간이 현실을 장악하게 될 때 힘에의 의지는 늘 작동하고 있으며 동시에 이 의지를 결정하는 충동 — "선점충동(Aneignungstrieb)"과 "제압충동(Überwältigungstrieb)" — 의 중요성을 니체는 강조한다.

여기서 우리는 니체는 '진리를 필요로 하지 않을까', 그리고 필요하다면 '어떤 진리일까'라는 의문을 제기하게 된다. 니체는 진리를 이해하는 방식이 다를 뿐 진리 자체의 필요성은 부인하지 않는다. 그는 진리의 기준에 대한 전통철학의 이해 방식을 수정한다. 그가 보기에 진리는 "일종의 오류"이지만 인간은 진리 없이는 살 수 없으며, 다만 여기서 결정적인 것은 "삶을 위한 가치"이다.[23] 그러므로 '삶'이란 기준 앞에서 진리는 창조되는 것이다. 그리고 삶은 바로 '힘에의 의지'가 가지는 끊임없는 '성장에의 충동'을 채우기 위해서 노력할 때만 그 의미가 있다. 결국 니체는 학문 스스로 추구하는 진리를 "논리적 진리"라는 이름에 국한시키는 가운데, 전통 형이상학의 '무조건적 진리'를 거부한다. 그가 보기에 바로 이러한 맹목적 진리 추구에서 '유럽

21 KSA 13, p.333.

22 KSA 11, p.138.

23 KSA 11, p.506, 34[253].

적 허무주의'의 싹이 자라난 것이다.

2. 가상을 통한 삶의 미적 정당화

니체의 '가상' 개념은 전통 형이상학의 '가상' 개념과 구별된다. 즉 가상은 더 이상 '거짓' 내지는 '허상'이라는 말과 동일시되지 않는다. 오히려 세계와 삶은 가상에 의해서만 가능해진다. 이미 『비극의 탄생』에서 이 견해에 대한 확신이 발견된다.

> 내가 말하자면 자연에서 저 전능한 예술충동들과 그 안에서 가상에의, 가상을 통한 구원받음에의 열정적인 동경을 더 많이 지각하면 할수록, 그만큼 더 나는 형이상학적 가설의 독촉을 받는 것을 느낀다: 진정한 존재자이자 원일자(das Wahrhaft-Seiende und Ur-Eine)는 영원히 고뇌하며 모순에 차 있는데, 동시에 황홀한 환영(Vision), 즐거운 가상을 자기의 끊임없는 구원을 위하여 필요로 한다. 그 가상에 완전히 사로잡히고 그 가상으로 구성되어 있으면서 우리는 그 가상을 진정한 비존재자로서, 즉 시간, 공간 그리고 인과성 안에서 지속적인 생성으로서, 달리 표현하면 경험현실로서 느끼도록 강요당한다.[24]

니체의 '가상' 개념은 '생성'의 세계를 전제로 해서만 가능해진

[24] GT, KSA 1, p.38f..

다. 전통철학이 형이상학이라는 회전축을 '존재 지향적'으로 돌린다면 니체는 이것을 거꾸로 돌리면서 가상을 지향한다. 즉 가상에 의해서만 존재가 구원받을 수 있다는 입장을 표명한다.[25] 그렇다면 니체에게 존재의 참모습은 어떻게 나타나는가? '원일자'이면서 동시에 '진정한 존재자'라는 표현하에서 니체는 존재를 '영원히 고뇌하며 모순된 것'으로 받아들인다. 그리고 원일자의 본질을 '모순', 즉 '고통이면서 동시에 쾌감'이라고 본다. 따라서 원일자는 쾌감을 주는 가상을 이미 자기의 모순적 본질 안에 담고 있다. 가상은 원일자를 고통으로부터 구원한다. 니체는 가상을 '진정한 비존재자'이며 '시공간과 인과성 안에서의 지속적 생성'으로 느끼게 된다고 밝힌다.[26] 여기서 존재의 참모습을 존재자를 통해서만 파악할 수 있다는 것을 인식하게 한다.[27] 그리고 가상이 없는 고뇌는 실존 자체를 불가능하게 만든다. 즉

25 니체가 자기의 철학을 "거꾸로 돌린 플라톤주의"라고 표현할 때 이러한 가상중심의 입장은 확고히 드러난다: "나의 철학은 거꾸로 돌린 플라톤주의이다. 진정한 존재자로부터 멀리 떨어질수록, 그만큼 더 순수하고 아름답고 선하다. 목표로서의 가상 안에 있는 삶" KSA 7, p.199. 여기에 대해 Jin-Woo Lee, *Politische Philosophie des Nihilismus. Nietzsches Neubestimmung des Verhältnisses von Politik und Metaphysik*, Berlin, New York 1992, p.301~314 참조.

26 GT, KSA 1, p.38f..

27 존재와 존재자를 동일 차원에서 인식하는 니체의 견해는 다음의 글에서도 잘 나타난다: "자연의 핵심, 진정한 존재자, 존재 그 자체, 진정한 익명자, 영원한 존재의 공, 접근 불가한 일자와 영원자, 진정한 존재의 심연" KSA 7, p.198.

실존은 매 순간 원일자를 표상하는 가운데, 가상이 실존을 가능하게 한다.[28] 다시 말해 원일자의 고통 내지 고뇌는 가상의 쾌감과 모순되지만 쾌감에 의한 고통의 구원이 있고, 이러한 원일자를 매순간 표상함으로써 실존이 가능해진다.

그런데 니체는 도대체 왜 "진정한 존재자"와 "원일자"를 동일한 것으로 취급하는가? 이 질문에 대한 대답을 위해서 우리는 모순에 의해 각인된 원일자의 본질을 보다 심층적으로 이해할 필요가 있다. 여기서 물론 '고통'이라는 니체의 개념은 함께 중요한 영향을 미친다.

> 생성 안에 고통의 비밀도 놓여 있음이 틀림없다. 순간의 세계가 매번 새로운 세계라면 느낌과 고통은 그 순간 어디서 오는 걸까?
> 원일자로 되돌려야 할 것이 우리 안에는 하나도 없다.
> 의지는 가장 일반적인 현상형태이다: 즉 고통과 쾌감의 교체이다: 순수 직관의 쾌감을 통한 고통의 지속적인 치유로서의 세계를 전제함. 홀로 있는 것은 고뇌하며 치유를 위해, 순수 직관에 도달하기 위해 의지를 투사한다. 사물들의 원천으로서의 고뇌, 동경, 결핍. 진정한 존재자는 고뇌할 수 없다? 고통이 진정한 존재이다, 즉 자기지각이다.
> 고통, 모순은 진정한 존재이다. 쾌감, 조화는 가상이다.[29]

28 원일자와 가상의 관계에 대하여 니체는 다음과 같이 말한다: "원일자가 가상을 필요로 한다면, 그처럼 그의 본질은 모순이다." KSA 7, p.199.

29 KSA 7, p.202, 7[165].

고통은 의지에 기인한다. 그러나 예술 창작의 출발점이 되는 '게니우스(Genius)'의 의지는 '순수 직관'에 근거해서 쾌감을 발견한다. 다시 말해 의지 스스로가 "완전히 바깥 면이 될" 때,[30] 즉 의지가 존재의 고통에서부터 빠져나와서 생성의 세계 안에서 자기를 바라볼 때, 다시 말해 게니우스가 원일자에 직면해서 '현상을 순수하게 현상으로 볼 때', 의지는 쾌감을 발견한다. 그러므로 의지는 자기 스스로를 직관하면서, 즉 자기를 대상으로 보면서, '현상형식(Erscheinungsform)'이 된다. 이처럼 의지가 가진 고통은 표상(Vorstellung) 안에서, 가상이 낳는 쾌감을 통해서 부서져버린다. 그리고 이 표상은 생성에 의해 지배된다. 그러나 여기서는 니체 스스로도 제기한 다음의 질문이 중요한 의미를 가진다. 즉 '어떻게 생성이라는 가상이 가능한 것인가?'라는 것이다. 이 질문은 다시 '어떻게 의지 안에서 쾌감이라는 가상이 고통이라는 존재 옆에 있을 수 있는가?'라고 확장될 수 있다. 이에 대해 니체는 다음의 대답을 준다.

의지가 스스로를 직관하면, 그것은 언제나 동일한 것을 봄에 틀림없다, 즉 존재와 마찬가지로 가상은 불변하며 영원히 있음에 틀림없다, [⋯] 세계는 오직 그 하나의 의지만을 위해서 완전히 현상으로 인식 가능하다. *그 의지는 그러니까 고뇌할 뿐만 아니라, 잉태한다: 그 의지는 매번의 최소 순간에 가상을 잉태한다: 그 가상은 비실재자로서 역시 비일자이며 비존재자이고 생*

30 KSA 7, p.199, 7[157].

성자이다.[31]

　예술 창작 게니우스의 의지가 존재의 고통 앞에 있을 때, 가상은 거기서부터 의지를 구원해준다. 다시 말해서 의지는 고통으로부터 구원받기 위해서 가상을 필요로 하며, 그러한 가상은 바로 세계를 생성 안에서 바라볼 때 가능해진다. 따라서 의지는 스스로 생성하는 세계 속의 의지라고 표상하게 되고, 이때 세계는 이미 현상이 됨을 전제로 한다. 그리고 가상은 '예술적인 가상'으로서만 고려된다. 그럼으로써 '게니우스의 창작'인 예술작품은 두드러진 역할을 한다. 더 정확히 말하면 가상은 여기서 '피안에 놓여 있는 존재'와 반대되는 의미로서가 아니라, 그러니까 존재와 대립적인 의미로서의 '허구적 가상'이 아니라, "존재의 가장 순수한 휴식순간들"[32]이다. 즉 생성의 세계에 존재를 각인하는 작업 자체가 예술작품이 되며, 그러한 '존재각인'에서 오는 고뇌와 고통은 또 다시 '생성 속의 존재'를 표상하는 바로 그 순간에 '가상의 쾌감'으로 변화한다. 따라서 존재각인을 가상으로 간주하게 만드는 역할은 게니우스의 창작 작업 자체에 이미 내재하며, 생성의 힘에 의해서 가상에 '휴식순간'이 주어진다. 그러므로 니체가 의미하는 존재는 이미 현세의 존재를 의미하는 것이다.[33] 즉 '존재에의 의

31　원문에서 강조됨. KSA 7, p.203f., 7[168].

32　KSA 7, p.199f., 7[157].

33　이런 맥락에서 Günter Wohlfart는 니체의 "예술가형이상학(Artisten-

지'에 의해 결정된 것을 의미한다.

우리의 경험적인 실존은 '가상에 대한 본래적 욕구'를 '진정한 비존재자'인 예술작품을 통해서 채워나간다. 그런데 니체의 '가상' 개념이 실존을 가능하게 한다면 '예술'은 이 가상과 어떤 관계를 가지고 있는 것일까? 그리고 예술을 통해서 가상은 실존과 또다시 어떤 관계를 맺게 되는가? 고전문헌학자로서 니체는 '예술충동'이라는 개념을 가지고 가상의 구체적 실례를 신화적 및 역사적 차원에서 찾아낼 뿐만 아니라, 한 단계 더 나아가 개념의 상징화 내지 이미지화를 통해서 독자적인 미학적 견해에 도달한다. 예술충동은 인간에게 가상의 행복을 허락하면서 동시에 실존의 행복을 허락한다. 니체는 게니우스가 행하는 창작 역시 실존 자체와 마찬가지로 하나의 표상으로 이해한다. 그러므로 실존이라는 '모사(Abbild)'에 근거해서 만들어지는 예술작품은 플라톤 식으로 표현하면 '모사의 모사'가 된다. 즉 플라톤의 관점에서는 가상의 가상으로서 진리의 세계에서 멀리 떨어져 있는 허구에 불과할 뿐이다. 예술작품을 모사의 모사로 본다는 것 자체에 입각해서 볼 때 니체는 플라톤의 입장에 동조하는 듯이 보인다. 그러나 니체는 플라톤과 근본적으로 다른 결론에 도달한다. 플라톤이 예술을

Metaphysik)"을 다음과 같이 설명한다. "'예술가형이상학'에서 중요한 것은 형이상학적인 것이다. 여기서 형이상학적인 것은 메타='한가운데에', 즉 형이하학적인 것 한가운데에 위치한 형이상학적인 것이다. 형이하학적인 것, 감각적인 것을 넘어서는 것이 아니다." G. W., *Artisten-Metaphysik: ein Nietzsche-Brevier*, Würzburg 1991, p.56f..

'허구'라고 보면서 그 의미를 폄하시키는 데 반해서 니체는 존재의 최고 고통이 '가장 순수하게 휴식하는 순간'이 바로 이 모사의 모사인 예술작품이 주는 최고의 쾌감이라고 본다. 즉 존재는 가상에 의해서만 만족되는 것이다.[34] 여기서 존재는 플라톤의 경우처럼 피안 — 니체의 표현대로 '배후세계(Hinterwelt)' — 에 있는 존재와 구별되며 이미 실존 속에 발을 들여 놓은 것이다.

3. 예술충동과 가상의 관계

니체는 두 가지 예술충동을 '아폴론적인 것'과 '디오니소스적인 것'으로 구별한다. 아폴론적인 것과 비교해서 디오니소스적인 것은 "영원하고 근원적인 예술권능으로서 나타난다."[35] 니체는 디오니소스적인 것을 역사적 맥락에서는 야만적인 티탄거인족의 비아폴론적 세계에서 찾는다. 이 세계의 특징은 '자기과시와 지나침'으로 압축되며, 역사적 아폴론 문화에 대한 끔찍한 위험으로 작용한다. 아폴론 문화는 도리스 국가와 그 예술에서 발견되는 데 무엇보다 '경직성과 위엄'이 두드러져 보인다. 그리고 디오니소스적 축제와 아폴론적 시편 낭송의 예술에서 두 집단의 대립적 성격이 잘 나타나며, 이 두 예술충동

34 KSA 7, p.199f..

35 GT, KSA 1, p.154f..

내지 문화는 결국 서로 자극을 주면서 상호모순 관계를 유지할 뿐 아니라 더 나아가 서로의 생명력을 고양시킨다.

니체는 아폴론적인 것을 설명하면서 쇼펜하우어로부터 차용한 개념인 '개별화원리(Individuationsprinzip)'를 그 내재적 원칙으로 간주한다. 개별화원리란 무엇보다도 '개인의 한계고수와 절제'를 신격화하면서 '자기인식'을 최고 미덕으로 강조한다. 즉 "너 자신을 알라"와 "지나치지 마라"는 요구로 그 덕목이 압축된다.[36] 니체는 아폴론적인 예술의 예로 조형예술을 드는데 여기서는 '원일자'가 가진 고통은 '아름다운 외양(der schöne Anschein)'에 의해서 가려진다. 즉 가상의 아름다움과 더불어 '가상의 쾌감과 지혜'는 영원화된다. 가상이라는 '지속적 생성'은 여기서 부정되며 현상은 '영원화'된다. 다시 말해서 '아름다운 가상' 자체는 더 이상 생성의 세계 안에서 작동하지 않고, 이미 고통 없는 존재 그 자체로서 숭상된다. 그러므로 "고통은 어떤 의미에서 자연의 특질에 속하지 않는 것처럼 기만당한다."[37] 이런 의미에서 니체는 아폴론적인 예술을 '가상의 가상(Schein des Scheins)'이라고 표현한다. 왜냐하면 원일자의 모순과 직면할 때 실존을 가능하게 하는 가상이 지속적으로 생성하지 않고 존재 안에서 고정되고 영원화된다면, 원일자의 고통은 처음부터 무의미해지기 때문이다. 즉 고통에 대한 가상의 '일회적 승리'를 '영구한 기념비'로 만들어버리는

36 GT, KSA 1, p.40.

37 GT, KSA 1, p.108.

예술품은 '허구'라는 의미에서의 하나의 가상이 되기 때문이다. 그러니까 예술이 가지는 니체적 의미의 '가상'에 더해서 그것을 영원화시킴으로써 '허구적 가상'이 추가된 것이다. 그러나 동시에 아폴론적인 것은 "디오니소스적인 것에 형상과 한도"를 줌으로써 자기 본래의 능력을 보여준다. 다시 말해 아폴론적인 것의 미덕은 디오니소스적인 것을 어떤 형식과 한계 속에 넣어서 모습을 가지게끔 하며 또한 한계를 넘어서는 것을 자제하고 절제하게끔 해주는 데 있다.

그런데 니체는 그리스 비극의 주인공을 '의지의 최고현상'으로 보지만 이 의지조차도 '현상'에 불과하다는 것을 깨닫게 됨으로써, 실존이 무한한 '생성의 바다' 속에서 가상의 도움에 의해서만 가능해진다고 이해한다. 즉 '의지'는 영원한 생명을 가지고 있지만 동시에 '비존재자'이며 '생성자'로서의 가상의 도움을 언제나 필요로 한다. 그리고 실존은 가상의 구원이 없으면 불가능하다는 것을 깨닫고 의지가 낳은 최고현상이 부정되는 순간까지도 절망하지 않는 것이 '디오니소스적 지혜'이자 '형이상학적 위로'라고 강조한다. 니체는 이러한 디오니소스적 상징의미에 근거해서 자신의 철학을 구축하면서 자신을 "철학자 디오니소스의 최후의 제자"라고 칭한다.[38] 같은 맥락에서 그는 디오니소스적인 것을 다음과 같이 설명한다. "아무리 이상하고 어려운 문제들에 처하더라도 삶을 긍정하는 것; 삶의 최고의 실현유형들이 희생되더라도 삶의 무한함을 기뻐하며 삶에의 의지를 가지는 것

38 GD, was ich den Alten verdanke 5, KSA 6, p.160.

― 그것을 나는 디오니소스적이라고 칭했다. [⋯]"[39] 그리고 '형이상학적 위로'의 밑바탕에는 가상이 원일자를 고통으로부터 구원한다는 전제가 깔려 있다. 즉 우리가 고통을 표상할 때 이 역시 하나의 생성하는 현상에서 출발한다. 그리고 표상에 근거한 '즐거운 가상'에 의하여 비로소 고뇌 속의 실존은 '실존에 대한 거대한 원쾌감'과 하나가 된다. 이런 방식으로 실존이라는 현상은 비극적―디오니소스적 세계관이 관철되는 바로 그 순간에 '근원적 본질(Urwesen)'이 된다. 그 결과 디오니소스적인 것에서의 가상은 "존재의 가상(Schein des Seins)"을 의미한다. 여기서 존재는 원일자의 고통이 투영된 것이며, 가상은 그러한 고통으로부터 구원하는 원쾌감으로서의 가상과 일치한다. 그러므로 "실존에서의 행복은 가상에서의 행복으로만이 가능하다."[40] 이처럼 삶에 대한 '디오니소스적 긍정'은 니체 철학의 근본 사상을 형성한다.

'1885년 가을~1886년 가을'의 시기에 쓰여진 유고집에서는 『비극의 탄생』에 대한 회고가 발견된다. 이 회고에서는 '예술가형이상학'과 관련된 사상이 서술된다. 니체는 여기서 '생성과 존재'라는 개념들을 소위 "심리적인 기본경험"과 연결함으로써 실존을 미적으로 정당화하고자 한다. "생성으로 인해 고뇌하는 자의 허구로서의 '존재'" [⋯] 가장 깊게 고뇌하는 자는 가장 깊이 아름다움을 찾는다 ― 그는

39 Ibid.

40 KSA 12, p.116, 2[110].

아름다움을 *만든다*."[41] 니체는 여기서도 '고뇌'라는 문제를 등한시하지 않으면서, 생성으로 인해 고뇌하는 자의 문제해결 방법에 대해 천착한다. 그리고 이미 언급한 대로 두 가지 해결 방법을 제시한다. 즉 아폴론적인 것과 디오니소스적인 것이 바로 그것이다. 동시에 니체 스스로는 디오니소스적인 해결 방법에 대해 신앙고백을 한다.

생성으로 인한 고뇌를 '디오니소스적으로 극복한다는 것'은 무엇보다 생성을 '적극적으로 파악하는' 것이라고 니체는 말한다. 즉 창조자의 "엄청난 쾌락(Wollust)"을 의미하며 이러한 창조자는 동시에 "파괴자의 통분"을 안다는 것이다. 이러한 심리적인 기본경험의 근저에는 '욕망(Begierde)'이 자리하고 있으며 이 욕망이 바로 생성에로 밀려든다. 더 나아가 이 욕망은 "생성하게끔 하는 쾌락", 즉 "창조와 파괴의 쾌락"에로 밀려들게 된다.[42] 이런 맥락에서 니체는 '디오니소스적 욕망'을 고려하면서 '생성 존재 가상' 개념들이 가지는 관계를 다음과 같이 설명한다.

내부로부터 느끼고 해석한다면 생성이란 어떤 불만스러운 자, 너무 부유한 자, 끝없이 긴장하고 재촉 받는 자의 지속적인 창조일 것이다, 존재의 고통을 단지 끊임없는 변화와 교체를 통해서만 극복하는 어떤 신의 지속적인 창조일 것이다: 가상은 그의 매 순간 달성되는 잠시의 구원일 것이며, 세계란 가상에 있는 신적

41 KSA 12, p.115, 2 [110].

42 Ibid.

환영과 구원의 연속일 것이다.[43]

　이 인용에서 니체가 중요하게 생각하는 것은 무엇보다 생성에 대한 '이중적 긍정'이다. 즉 창조뿐만 아니라 파괴 역시 긍정하는 데서 생성 개념의 디오니소스적인 이해가 이루어진다. 그리고 이 이중적 긍정을 받쳐주는 것은 다름 아니라 바로 '의지'이다. 이 의지는 현상을 순수하게 직관하면서 가상의 쾌감을 경험하는 가운데 그 스스로 이미 현상 속에 있는 것이다. 의지의 순수한 직관은 그러므로 창조와 파괴가 모두 '생성하는 현상'에 속한다는 것을 보장한다. 이런 방식에 의해 생성은 니체가 강조하듯이 "적극적으로 파악된다".

　그리고 한발 더 나아가 니체는 그의 세계관과 생성 개념을 연결해서 이해한다.[44] 즉 생성의 본래적이고 내면적인 세계를 그는 '힘에의 의지'의 세계라고 표현한다. '디오니소스적인 능력'은 바로 이 힘에의 의지에 근거한다. 힘에의 의지가 가진 역동적인 성격은 결국 '영원한 생성'에 대한 긍정에서 출발한다. 즉 창조와 파괴, 쾌감과 고통에 대한 긍정에서부터 그 성격이 형성되는 것이다. 그러므로 '생성에의 의지(Wille zum Werden)'는 여기서 '가상에의 의지'가 된다. 가상은

43　Ibid.

44　니체의 세계관과 연관해서 "순수 생성" 개념에 대해 Thomas Böning, *Metaphysik, Kunst und Sprache beim frühen Nietzsche*, Diss. Berlin 1988, p.50~62; p.117~122 참조.

실존이라는 현상에서부터 출발해서 '존재에의 의지'를 포함하면서, 동시에 이 '존재'를 '생성의 바다' 속에서 파악함으로써 그것을 넘어서기 때문이다. 즉 디오니소스적인 능력은 이 실존에 근거해서 하나의 '의미지평'을 창조하면서 실존을 수용한다. 그러나 이 의미지평은 다시금 디오니소스적인 능력에 의하여 '즐겁게 부정된다'. 왜냐하면 이 부정은 디오니소스적인 능력이 생성의 세계에 근거하기 때문이며, 더 나아가서 이 부정으로부터 디오니소스적인 능력을 통한 실존의 끊임없는 '지평확대'의 가능성이 열리기 때문이다.

4. 삶의 기준에서 본 '힘에의 의지'와 예술생리학

니체는 삶의 바탕은 바로 '힘에의 의지'이며, 이 의지는 충동, 격정 그리고 열정 등과 밀접한 관련을 맺고 있다고 본다. 그 중에서도 특히 '충동' 개념은 삶의 본질을 설명하는 데 가장 중요한 역할을 한다. 니체가 '세계의 해석은 힘에의 의지에서 나온다'고 볼 때 결국 그 근간은 충동에서 비롯된다. 다시 말해 '지배적 충동'에 의해서 세계가 해석되며, 이 충동은 '선점충동' 및 '제압충동'으로 나타난다. 이 충동은 다른 충동들과의 싸움에서 승리하고 하나의 규범 역할을 하면서 자기의 시각을 관철한다. 니체는 모든 충동들이 다 충족된다는 것은 처음부터 불가능하다고 보며, 충동들이 지나치게 오랫동안 충족되지 않을 때는 고사한다고 확언한다. 이처럼 충동들이 신경자극을 해

석하고 자신의 욕구에 따라 신경자극의 원인들을 덧붙인다.[45] 결국 충동들이 신경자극을 지배하며, 가치평가에 이르게 되는 더 큰 "에너지양(Kraftmengen)"을 가져온다. 니체는 '에너지'와 '가치'의 상관관계에 대해서 "가치의 성장은 에너지 눈금의 상승이고 반대로 하향은 가치의 감소"라고 이해하지만, 여기서 이 세계의 에너지의 유한성은 이미 전제된다.[46] 에너지의 크기는 유한하지만, 그러나 그 본질은 "유동적이며 팽팽하고 강요적"이다.[47] 니체는 힘에의 의지와 에너지의 상관관계를 인식하면서 힘에의 의지를 "에너지의 내면세계"라고 표현한다. 힘에의 의지는 결국 삶의 토대가 되며, 그 토대 위에서 삶은 더 많은 힘을 추구한다. 다시 말해 삶은 바로 힘에의 의지인 것이다.

그런데 삶은 전통 형이상학에 근거한 선악구분의 이분법적 도덕과 긴장 관계에 놓이게 된다. 니체에 따르면 이 도덕은 삶이 의존하고 있는 에너지와 충동의 약화를 가져온다. 도덕이 하나의 '고정관념(fixe Idee)'이 되어버렸기 때문이다. 그래서 삶을 해방하기 위해서는 삶을 부정하는 본능으로서의 도덕을 부수어버려야 한다. "모든 에너지와 충동의 도움으로 삶과 성장이 주어지는데, 이 모든 에너지와 충동은 도덕에 의해 파문당한다: 삶을 부정하는 본능으로서의 도덕. 삶

45 M, KSA 3, p.111~114.

46 KSA 11, p.557.

47 KSA 11, p.537.

을 해방시키기 위해서 도덕을 파괴해야만 한다."[48] 행위에 대한 '도덕적 해석' 내지 '도덕'은 세계를 영원한 '존재'의 세계로 이해하면서 니체가 말하는 '생성' 개념을 알지 못한다. 그로 인해서 도덕에 의해 "죄과는 영원한 고문으로써 처벌된다".[49]

이제 우리는 니체가 '삶'이라는 개념으로써 의미하는 바를 보다 정확히 이해할 필요가 있다. 그는 삶과 충동과의 관계를 고려하면서 다음과 같은 글을 쓴다.

삶 자체는 본질적으로 낯선 자와 더 약한 자를 불법탈취하고, 상처 입히며 제압하는 것이다. 억압하고 강경하며 자기의 형식들을 강요하는 것이다. 합병하고 아무리 적고 아무리 부드러워도 착취이다. 그러나 무엇 때문에 예부터 모욕적인 의도가 새겨진 바로 이런 표현을 항상 써야만 할까?[50]

니체는 이 단락에서 삶을 '선악을 넘어서' 바라보고자 하며, 이러한 삶을 바로 '힘에의 의지'라고 규정한다. 따라서 삶과 본능의 바탕에는 힘에의 의지가 작동하고 있다. 힘에의 의지는 그러므로 전통적인 도덕적 평가 기준을 넘어서는 성격을 지닌다.

48 KSA 12, p.274, 7[6].

49 Alexander Nehamas, *Nietzsche. Leben als Literatur*, aus dem Amerikanischen von Brigitte Flickinger, Göttingen 1991, p.263.

50 JGB, 259, KSA 5, p.207f..

니체는 본능을 도덕과 대립시키는 가운데 美뿐만 아니라 醜가지도 포함하는 미학적 질문을 제기한다. 미학과 관련한 니체의 '도덕비판'은 무엇보다도 칸트의 미 규정 — "무관심한 만족(interesseloses Wohlgefallen)" — 의 거부에서 잘 드러난다.[51] 니체는 미, 즉 아름다움은 관심과 결합되어 행복과 연관관계를 가진다고 강조한다. 그래서 칸트에 대한 반대와는 달리 니체는 스탕달(Stendhal)의 미에 대한 입장 — "행복의 약속(une promesse de bonheur)" — 에 동조한다.[52] 그뿐만 아니라 니체에 따르면 행복은 '충동들의 이상의 실현'을 전제로 한다. 즉 충동들이 힘에의 의지가 고양되는 것을 알 때, 행복이 실현되며 여기서 동시에 아름다움이 느껴진다.

> 칸트에 대한 반대. 물론 나는 내 마음에 드는 아름다운 것과도 관심을 통해서 결합된다. 그러나 이는 노골적으로 주어지지는 않는다. 행복, 완전함, 고요함이라는 표현, 심지어 예술작품의 침묵하는 것 및 스스로를 판단하게 하는 것 — 이 모든 것은 우리의 충동들에 말을 한다. — 결국 나는 내 자신의 충동들의 이상('행복한 것')에 일치하는 것만을 '아름답다'고 느낀다. 예를 들어 富, 영광, 경건함, 힘의 발산, 복종은 상이한 민족들에게 '아름

51 칸트의 도덕 개념에 대한 니체의 비판과 관련하여 Hans Peter Balmer, *Freiheit statt Teleologie. Ein Grundgedanke von Nietzsche*, Freiburg i.B., München 1977, p.27~44, 특히 p.27~35 참조.

52 GM, KSA 5, p.347.

다움'이라는 느낌이 될 수 있다.[53]

도덕 — 특히 칸트에서 — 은 미와 추의 가치 평가에서 절대성
을 요구하는 가운데, 취향(Geschmack)은 예지적인 것(das Intelligible)
과 관련되어 고정된다. 칸트에 따르면, 우리의 정서는 "인륜성의 상징
으로서의 미(Schönheit als Symbol der Sittlichkeit)"를 감각적인 자극에
의한 '쾌감'의 단순한 수용을 넘는 어떤 '고상한 것'으로 의식하게 되
므로 바로 이런 점에서 취향을 '예지적인 것'과 관련시킨다.[54] 왜냐하
면 취향은 "주관적"이지만 공통감(sensus communis)에 근거해서 "보편
적"이기 때문이다. 칸트는 여기에 대해서 다음과 같이 말한다.

취향은 감각적 자극(Sinnenreiz)으로부터 어떤 억지 비약이 없
이 습관적인 도덕적 관심으로 어느 의미에서는 이행할 수 있게
한다. 여기서 취향은 상상력이 자유롭게 움직이면서도 지성에
합목적적이라고 표상하며, 심지어는 감각의 대상에서조차 감각
적 자극이 없이도 자유로운 만족을 느낄 수 있다고 가르친다.[55]

53 KSA 10, p.293, 7[154].

54 Immanuel Kant, *Kritik der Urteilskraft, Werkausgabe in 12 Bden*, Bd. 10. Hg.
von Wilhelm Weischedel. Frankfurt a.M. 1974, § 59, p.297. '인륜성의 상
징으로서의 미' 개념에 대해 Wilhelm Vossenkuhl, "Schönheit als Symbol der
Sittlichkeit. Über die gemeinsame Wurzel von Ethik und Ästhetik bei Kant",
Philosophisches Jahrbuch 1992, p.91~104 참조.

55 Kant, 앞의 책, p.298f..

상상력은 칸트의 취미판단에서는 지성과의 자유로운 유희를 전제로 합목적적이 된다. 그 반면 니체는 취향도 변화한다고 본다. 다시 말해 미적 대상의 가치 평가와 관련해서 취향이 어떤 절대적이고 불변 고정된 요구를 할 수 없다는 것이다. 이것은 니체가 표현하는 이른바 '도덕적 취향'의 경우에도 마찬가지이다. "도덕적 취향 안에서의 모든 변화의 토대"는 "생리학적 사실"이라고 말하면서, 그는 취향변화의 근원을 '생리학적 사실'로 규정하고 '예술생리학'적 접근을 시도한다.[56] 니체는 취향의 역사는 하나의 독립적인 것이며 따라서 "건강한 취향"이니 "병든 취향"이니 하는 말은 잘못된 구별이라고 받아들이면서, 취향의 전개 가능성은 오히려 무수히 많다고 말한다.[57] '건강하다거나 혹은 병들었다거나' 하는 판단은 단지 하나의 '이상'이라는 가치판단 기준을 고려할 때만 성립된다. 하지만 이 이상이라는 것도 니체가 보기에는 늘 변화무쌍하다. 이런 맥락에서 니체의 다음 글은 이해된다.

아름다움이나 역겨움 등은 더 오래된 판단이다. 이 판단이 절대적 진리를 요구하는 즉시 미적 판단은 도덕적 요구로 급변한다. 우리가 절대적 진리를 부인하는 즉시 우리는 모든 절대적 요구를 포기하고 미적 판단들로 되돌아가야만 한다. 이것이 과제 ─ 다양한 동등권을 가진 미적 가치평가들을 창조하는 것 ─ 이

56 KSA 9, p.481.

57 Ibid.

다: 각각의 가치평가는 개인에게 사물들의 최종 사실이며 척도
이다. 도덕의 미학으로의 환원!!!⁵⁸

이 글에서는 칸트의 구호 — '인륜성의 상징으로서 미' — 에 대
한 거부뿐만 아니라 선악이분법이 배제된 니체의 '관점주의적 미학
(perspektivische Ästhetik)'이 읽혀진다. 그런데 여기서 니체가 말한 '미
적 판단의 이상은 도대체 무엇인가'라는 질문이 제기된다. 다시 말하
면 그는 관점주의적 미학을 변호하는 '포괄적 판단기준을 어떻게 설
정하고 있는가'라는 의문이 든다. 니체는 미와 추를 '힘'이라는 관점
하에서 대립시키면서 미적 판단을 '힘의 감정'에 종속시킨다. 힘의 감
정 — 불어난 힘, 충만의 느낌 — 이 사물과 상태에 대하여 '아름답다'
라는 발언을 하게 되는 반면에, 동일한 상태와 사물에 대하여 '무기력
한 본능'은 오히려 추하다고 폄하시킬 수 있다는 것이다. 미적 판단의
생리학적 출발, 다시 말해서 '예술생리학'은 바로 여기서 명료해진다.
그리고 이 힘이 가진 '양가성' — 예를 들면 유용성과 위험성 — 을 어
떻게 창조적으로 사용하느냐에 따라서 아름다움의 더 구체적인 모습
이 드러난다. 유용함은 쾌적함과 연결되어 니체의 미 개념 형성에 결
정적 역할을 한다. "아름다움: 누구나 자기에게 쾌적한 것(유용한 것)
의 가시적 표현이나 그런 회상을 일깨우는 것 또는 익숙하게 그와 연

58 KSA 9, p.471.

결되어 보이는 것을 아름답다고 부른다."[59] 여기서는 "쾌적함", 즉 "감각적 느낌에 호감을 주는 것"[60]과 아름다움을 구별하려는 칸트의 노력은 결국 수포로 돌아간다. 다시 말해서 칸트가 쾌적함과 아름다움의 구별기준으로 삼는 것은 니체에게 이미 무용해진다. 칸트는 쾌적함을 감각적인 것을 만족시키는 것으로 간주하면서, 따라서 육체적 감각적 만족으로 규정한다. 이로써 그는 감각적 만족에 대한 관심과 아름다움의 조건으로서의 '무관심성'을 다르게 취급한다. 그러나 이 문제를 니체는 예술생리학의 관점에서부터 다시 바라본다.

결국 니체가 제기한 '예술생리학'은 니체의 '미학이론'이며, 그것은 무엇보다 '도취' 개념에서 출발할 뿐 아니라, 더 나아가 '생명력' 및 '힘의 충만'과 직결된다.[61] 다시 말해서 '힘에의 의지'를 통해서 삶의 생명력과 힘의 감정을 고취시키는 그러한 예술에서 니체는 생리학적 의미를 발견한다. 이런 맥락에서 볼 때, 니체의 예술생리학은 칸트의 경우처럼 지성의 합목적적 작용에 의한 '미적 판단'이 아니라, '생리학'으로 대변되는 '신체'에 근거한 미학의 창조 필요성을 통찰한 결과이다. 그러므로 예술생리학 자체에는 이미 전통 형이상학적 미학에 대한 가치전도와 함께 데카당스에 대한 비판이 전제된다.

59 KSA 9, p.404. '아름다움, 유용함 그리고 쾌적함'의 관계에 대해 Rudolf Reuber, *Ästhetische Lebensformen bei Nietzsche*, München 1989, p.87~98 참조.

60 Kant, 앞의 책, A 7.

61 여기에 대해 Helmut Pfotenhauer, *Die Kunst als Physiologie*, 앞의 책, p.221/223 참조.

이미 말한 대로 '힘의 감정'의 창조적 사용, 즉 '생산적 변환'의 '에너지' 활용은 미 개념 구성에 주도적 역할을 한다. 예를 들면 니체가 비극에서 인식하는 '비극적 잔혹성(tragische Grausamkeit)'은 이 생산적 변환 위에 기초하면서 고뇌를 쾌감으로 느낀다. 이런 맥락에서 니체는 비극의 새로운 이해를 시도한다. 비극을 통해 '윤리적 세계 질서의 승리', '실존의 무가치에 대한 가르침' 그리고 '체념에의 촉구' 등을 받아들이는 데에 대해 근본적으로 반대한다. 그 대신 비극적 잔혹성의 상황에 처해서도 자기 스스로를 긍정하는, 즉 고뇌를 쾌감으로 느끼는 '영웅적 정신'을 가진 인물들을 기대한다.[62] 그리고 이러한 '비극적 잔혹성'의 의미는『도덕의 계보학』에서 '예술가적 잔혹성(Künstler-Grausamkeit)'으로 그 의미폭을 넓힌다. 여기서 니체는 醜의 美에로의 '창조적 변환'을 관철하는 방식을 명료하게 서술한다. 즉 한 인간의 잔혹성은 타인에게 향하는 것이 아니라 스스로의 '동물적이고 낡은 자아'에 겨냥된 것임을 강조한다. 예술가적 잔혹성이 가진 적극적 에너지는 선악의 기준을 넘어서 스스로에게 가해지는 '자기억압(Selbst-Vergewaltigung)'으로서 나타난다. 자기억압에 기초해서 인간은 "힘들고 저항하고 고뇌하는 대상으로서의 자기에게 하나의 틀을 주고 자기의 의지, 자기에 대한 비판, 반대, 경멸 그리고 부정에 불을 지르는 것이"며, 이 작업을 니체는 "끔찍하고 경악스러우면서도 즐거

62　여기에 대해 예를 들면 KSA 12, p.556 참조.

운 작업"이고 "능동적 양심의 가책"이라고 표현한다.[63] 이에 근거해서 인간은 고통을 쾌감으로 생산적 변환하며, 자기부정을 통한 자기긍정이 가능해진다. 아름다움이란 이런 과정을 거쳐서만 가능하다고 니체는 가르친다. 그러므로 니체의 다음 글은 이 의미망 속에서만 파악할 수 있다. "자기에 대한 반대가 자기에게 명확해지지 않았다면, 醜가 자기에게 '나는 추하군'이라고 말하지 않았다면, '아름다움'이란 도대체 무엇이란 말인가?…"[64] 니체가 '예술가적 잔혹성'이라는 개념으로써 '힘에의 의지'의 생산적 변환을 통한 인간의 '자기억압'을 강조한다면, 이는 궁극적으로 인간의 끊임없는 '자기발전 및 자기성장'을 옹호하는 것이다. 따라서 니체의 미학은 삶의 관점에서 출발해서 궁극적으로 삶을 위해서 존재한다.

63 GM, KSA 5, p.326.

64 Ibid.

제2장
현대문화와 역사의 문제

제2장
현대문화와 역사의 문제

1. 현대문화에 대한 문제 제기

니체는 '문화'의 종류를 의지가 필요로 하는 세 가지 '환상단계 (Illusionsstufe)'와 연관 지으면서, 각 단계는 자기 나름의 '선택된 자극물'을 소유하고 있다고 본다. 이 자극물은 실존의 고통에 쾌감을 선사한다. 그러므로 여기서 환상은 니체가 옹호하는 '가상'에 해당한다. 그는 "우리가 문화라고 부르는 모든 것은 이 자극물로 구성된다"고 말한다.[1] 그리고 '자극물'의 혼합 비율에 근거해서 환상의 세 단계를 각각 세 가지 문화유형으로 나눈다. 즉 '소크라테스적', '예술적' 그리고 '비극적' 문화가 그것이다. 예술적 문화는 아폴론적인 것을 의미하며, 비

[1] GT, KSA 1, p.116.

극적 문화는 니체가 지향하는 비극적-디오니소스적인 것에 해당한다. 그 반면에 소크라테스적 문화는 니체가 심각하게 비판하는 현대문화를 뜻한다. 현대문화는 "아는 사람만이 덕이 있다"는 관점에서 출발한다. 이어서 "선하기 위해서는 모든 것이 합리적이어야만 한다"는 이론적 세계관의 '윤리적 원칙'에 더해 '미적 원칙', 즉 "아름답기 위해서는 모든 것이 합리적이어야만 한다"에 이르기까지 바로 '소크라테스'의 신조에 바탕을 두고 있다.[2] 따라서 진선미의 기준 자체가 이미 전통 형이상학의 이성중심주의에 근거하고 있다. 니체는 여기서 소크라테스라는 인물을 통해서 하나의 상징의미를 추출해내면서, 현대문화의 '소크라테스적'인 면을 통찰한다.

니체에 의하면 현대문화는 실존의 고통을 단순히 인식의 쾌감으로써 몰아낼 수 있다고 확신한다. 이로써 '이론적 인간'의 명랑성에서 바로 소크라테스적 문화가 확인된다. "자연의 究明가능성"과 "지식의 만병통치력"에 대한 낙관적 믿음은 곧 "학문의 정신"의 근간을 이루는데, "논리의 본질에 숨겨져 있는 낙관주의"로서 소크라테스주의는 주로 인과법칙에 근거한 학문을 의미한다.[3] 그러나 인과성의 도움으로써 사물의 가장 내면적인 본질을 입증할 수 있다고 믿는 현대인은 실제로는 자기 자신이 해결할 수 있는 아주 좁은 범위 내의 과제에

2 GT, KSA 1, p.85.

3 GT, KSA 1, p.115~120 참조.

만 자족할 뿐이다.[4] 니체는 현대인이 사물의 "가장 내면적이며 진실한 현실"이라고 간주하는 것이 기실 단순한 현상에 불과하다는 사실을 강조한다. 현대의 소크라테스적 세계관은 비극적–디오니소스적 예술에 적대적인 입장을 취하면서 디오니소스적 세계관과 대립적인 관계에 놓인다. 소크라테스주의는 삶의 문제들을 지식에 근거해서만 해결할 수 있다는 확신에 사로잡혀 있으며, "실존의 영원한 상처를 인식을 통해서 치유할 수 있다는 망상"에 붙들려 있다.[5] 즉 현대의 소크라테스주의는 인과론적 지식에 의존해서 삶의 형이상학적 고뇌를 해결할 수 있다고 확신한다. 니체는 실존의 상처는 '형이상학적 위로'를 통해서만 치유될 수 있다고 보는 반면에, 현대의 소크라테스적 인간은 이 형이상학적 위로의 의미에 대해서 전혀 깨닫지 못하고 있다. 같은 맥락에서 니체는 현대에 "지식인들"이 "교양인들"의 자리를 차지하게 되었다고 개탄하며, 심지어 현대의 종교들에서조차도 오직 "지식인의 종교들"만이 발견된다고 비판한다.[6] 결국 니체는 현대의 소크라테스적 문화의 한계를 주목하면서, 그 안에서 '현대성 비판'의 뿌리를 발견한다. 그와 동시에 현대적 세계관 내부에서도 하나의 '해독제'를 찾으면서 궁극적으로 소망스러운 '디오니소스적–비극적 세계관'으로의 방향전환을 시도한다. 니체는 "현대적 문화인"의 한 범례로 괴테의

4 GT, KSA 1, p.118 참조.

5 GT, KSA 1, p.115.

6 GT, KSA 1, p.117.

'파우스트'를 거론하면서 그에게서 현대성의 문제를 해결할 수 있는 해독제 역할을 통찰하는데, 이런 맥락에서 "현대인은 소크라테스적 인식쾌락의 한계를 알기 시작하며, 광활하고 황량한 지식의 바다에서 해안을 찾는다"라고 말한다.[7] 니체는 여기서 괴테의 말—"행위의 생산성이라는 것도 있다."—을 인용하는 가운데, 단순히 이론이 아닌 삶에서의 '이론과 행위의 일치'를 중시한다.[8]

현대성의 문제와 관련해서 니체는 소위 '현대문화의 엄청난 고뇌'라는 문제를 지적하면서, 이 고뇌는 '진정한 존재자'가 갖는 '영원한 고뇌'라는 개념과는 전혀 다르다는 것을 강조한다. 왜냐하면 현대문화의 고뇌는 단지 저 이론적 인간이 갖는 고뇌이기 때문이다. 이론적 인간은 자기 자신의 삶에서 나온 결론에 대해서 그 스스로 놀라며, 그와 동시에 삶에 내재하는 자연스러운 '잔혹성'을 수용하지 못하는 무능력을 드러낸다. 다시 말해서 현대문화의 고뇌는 지식으로써 삶의 근원적 잔혹성을 극복할 수 있다고 착각하는 데 기인한다. 니체는 여기서 삶이 가진 고뇌와 쾌감을 '전체성(Ganzheit)'이라는 상위개념에 수렴시키는데, 현대의 이론적 인간은 바로 이 전체성을 소유하지 못한다고 비판한다.[9] 소크라테스적 낙관론은 이론의 만병통치적 능력을 과신한 나머지 삶에 내재하는 '영원한 고뇌'를 인식하지 못하면서 결

7 GT, KSA 1, p.116.

8 GT, KSA 1, p.116f..

9 GT, KSA 1, p.119.

국 '전체성'을 상실하게 된다.[10] 그리고 '전체성의 상실'은 '부정적 현대성'의 상징의미가 된다. 이러한 문제점 앞에서 니체는 그 대안으로서 '비극적 문화'에 천착한다. 이 문화는 '디오니소스적 지혜', 다시 말해서 '형이상학적 위로'에 근거한다. 형이상학적 위로는 삶의 미적 정당화, 그리고 예술이 갖는 본래의 형이상학적 행위에서 나온 예술생리학에 대한 니체의 확신에 근거해서 '비극적 문화'의 바탕을 이룬다.

2. 현대인의 왜소화와 현대의 양가성

현대문화의 특징들 중 눈에 띄는 것은, 엄청난 정보 홍수에 기인한 외부 인상의 '소화불량' 상태이다. 즉 쇄도하는 정보를 올바르게 수용할 수 있는 시간적 여유를 갖지 못하는 현대인에게는 결국 직접 행동하는 힘이 부재한다. 이런 맥락에서 니체는 현대인이 단지 외부 자극에 반응만 할 줄 안다는 것을 문제시한다. 즉 현대인의 "자발성의 심한 약화"를 통찰한다. "역사가, 비평가, 분석가, 해석자, 관찰자, 수집가, 독자 — 모든 것은 반응적 재능: 모든 학문!"[11] 이런 맥락에서 니체는 현대인의 성격적인 면에서 깊이와 "명상적 요소"가 부재한다는 점을 지적한다. 현대인은 엄청난 역동성을 과시하지만, 그것은 대부

10 Ibid.

11 KSA 12, p.464.

분 단순히 외형적이고 반응적인 측면에 머무를 뿐이며, 그 결과 문화의 모든 위대한 성과들은 사라진다.

그런데 '왜소화'라는 개념은 니체가 주목하는 '전체성' 및 위버멘쉬(Übermensch)와는 대조적인 의미를 갖는다. 즉 현대인에게 전체성이 부재함으로써 인간은 점점 왜소해진다. 그 원인은 무엇보다 산업화되고 기술화된 현대 사회에서 발견된다. 경제가 전 세계를 지배하면서 기업의 생산성 및 경쟁력 제고가 최고가치가 됨으로써 현대인은 기계 부속품으로 전락한다. 즉 현대인은 "군중"이며 "평균인"으로서 "점점 더 작은, 점점 더 섬세하게 적응하는 바퀴들"이 되고 단순히 "과도한 사치(Luxus-Überschuß)"를 향락할 뿐이다.[12] 인간이 "점점 더 경제적으로 사용"될 때, 그는 "적응, 감소, 본능의 단순함, 만족" 등에 근거해서 왜소해진다.[13] 인간은 왜소화되고 전문적인 쓸모에 적응하고 만족한다. 이런 맥락에서 니체는 "우리가 더 이상 전체성을 가진 인간으로서 향유할 수 없는 현대의 나쁜 습관"을 고발하면서 "경제적 낙관론"을 비판하는데, 이 낙관론은 오히려 "모든 사람의 비용부담 증가와 더불어 모든 사람의 이득도 필연적으로 증가함에 틀림없다"는 잘못된 주장을 내세운다.[14] 그와 달리 니체는 현대에서의 그 반대 경우에 주목한다. "모든 사람의 비용부담은 전반적인 상실로 종합

12 KSA 12, p.462f..

13 KSA 12, p.463.

14 Ibid.

된다: 인간이 더 왜소해진다. 그 결과 이 거대한 과정이 도대체 무엇에 쓰이는지는 더 이상 아무도 알지 못한다. 하나의 무엇을 위하여? 하나의 새로운 '무엇을 위하여?' — 이것이야말로 인류가 필요로 하는 것이다."[15] 다시 말해서 어떤 종합적이고 전체적인 방향성이 없는 가운데 단순히 경제적 이익과 편리만을 추구하는 현대인이 경험하는 이 '왜소화'는 결국 '약화된 본능'으로 귀결되며, 니체는 이를 '본능의 단순함'이라고 표현한다. 이 상황은 충동과 본능의 바탕에서 '힘에의 의지'가 상승할 때 경험되는 '힘의 감정'이 현대인에게 부족한 것에 대한 니체의 우려라고 말할 수 있다. 이런 맥락에서 자신감을 가진 본능의 결여를 니체는 먼저 현대 직업세계의 역할수행에서 발견한다. 여기서는 중세 시대처럼 "지속적 능력"이 차지할 수 있는 자리가 없으며, 따라서 현대인은 어떤 완벽한 것을 실행할 능력을 갖지 못한다.[16] 현대의 이러한 직업적 역할은 실제로 '성격'이 되어버리고 기술은 '본성'이 되어버린다고 니체는 설파한다.

그런데 또 다른 측면에서 보자면, 니체가 '현대'의 성격을 일방적으로 부정하는 것은 물론 아니다. 그는 현대인의 '삶의 조건'이 이미 변화해버렸다는 사실을 인정한다. 그렇다면 여기서 현대인의 사회적·직업적 삶에서 생긴 '왜소화' 및 '전체성 상실'을 '니체는 어떤 방식으로 만회할 수 있다고 생각하는가'라는 질문이 대두한다. "인간과

15 Ibid.

16 KSA 13, p.388.

인류의 점점 더 경제적인 사용" 및 "이익과 능률의 서로 점점 더 단단하게 얽힌 '제도'" 등은 니체가 보기에 현대에서 이미 불가피한 현상으로 간주된다.[17] 다시 말해 "지구의 경제적 전체 관리"는 현대의 한 측면을 형성하고 있다. '본능의 약화', '인간 수준의 일종의 정체 상태', '행위력의 약화' 등의 원인을 니체는 "더욱 작아지고 더욱 섬세하게 적응하는 바퀴들"이 모여서 하나의 "거대한 톱니바퀴 장치"라는 현대사회를 형성하고 있는 데서 확인한다.[18] 이처럼 현대사회는 철저하게 시스템 중심으로 가동되면서 인간의 왜소화를 태생적으로 전제하고 있다. 그러므로 니체는 이러한 현대의 현상들을 한편으로 부정적인 것으로 판단한다. 그러나 다른 한편으로 그 안에서 어떤 긍정적인 동인을 찾아내고자 노력한다. 다시 말하면 현대 안에서 이미 '인류의 과도한 사치를 제거하려는 반대운동'이라는 긍정적 측면을 발견한다. 따라서 현대세계의 이중적 성격을 운동과 반동으로 보면서, 동일한 특징들이 '쇠퇴(Niedergang)'와 '강건(Stärke)'을 가리킬 수 있다고 말한다. "전체적 인식: 우리의 현대세계의 이중해석적 성격 — 바로 동일한 징후들이 쇠퇴와 강건을 가리킬 수도 있다."[19] 그러므로 예를 들어 '데카당스'는 바로 현대의 쇠퇴를 가속화하는 현상으로서 니체에게 비난받는다. 그리고 현대의 이 이중적 성격에 직면해서 인간 왜소화

17 KSA 12, p.462.

18 Ibid.

19 KSA 12, p.468.

라는 '쇠퇴'는 또 다른 면에서는 '강건'이라는 반동을 준비하는 밑거름이 될 수 있다고 확신한다. 여기서 동일 현상을 '양가적'으로 바라보는 니체의 시각이 확인된다.[20] 이 반동의 힘을 통해서 나타날 수 있는 사람을 그는 비유적으로 '위버멘쉬'라고 표현하면서, "종합적이고 합일하며 확증하는" 능력을 기대한다.[21] 니체는 위버멘쉬를 왜소해진 현대인과 달리 "한 차원 높은 형태의 귀족주의"라고 규정하면서, 이를 미래와 연관시킨다. 즉 "위버멘쉬는 […] 군중, '평준화된 인간'에 대한 적대관계를 필요로 한다. 그들과 비교해서 거리감을 필요로 한다. 위버멘쉬는 그들 위에 서 있으며 그들로 인해서 산다. 이러한 한 차원 높은 형태의 귀족주의는 미래관련성을 갖는다."[22] 니체가 보기에 현대의 기계화되고 왜소화된 삶이 가진 의미는 이러한 미래의 위버멘쉬를 낳기 위한 실존적 조건이 되는 데 있다. 그렇지 않을 경우, 다시 말해서 이런 미래지향적 위버멘쉬에 대한 의식이 부재하는 현대란 다만 '최대의 퇴보 현상'에 불과하다. 다른 한편으로 현대가 없는 미래에서의 위버멘쉬의 탄생 역시 불가능하다. 이런 의미에서 현대는 긍정적 동인으로서도 작용할 수 있으며, 따라서 미래지향적 '힘의 상승'에 기여하게 된다. 하지만 여기서 이 '미래지향성'이 단순히 시간적 의미에

20 니체와 '양가성의 논리'에 대해서는 Hans Zitko, *Nietzsches Philosophie als Logik der Ambivalenz*, Würzburg 1991 참조.

21 UB, viertes Stück, KSA 1, p.462f..

22 KSA 12, p.463.

서의 미래를 의미하는 것은 아니다.

이런 맥락에서 양가성에 근거한 현대 안에서 현대의 문제를 직시하고 해결하려는 노력을 기울인다면, 이는 이미 미래의 도래를 예견하게 만든다. 그러니까 문제는 현대 자체이다. 현대 안에서 과거와 미래를 바라볼 때 바로 현대 자체가 중심이 되어야 한다는 점을 니체는 강조한다. 그렇다면 여기서 현대성에 대한 비판에도 불구하고 니체가 강조하는 '현대 중심의 내용은 무엇일까'라는 의문이 제기된다. 그것은 현대의 중심적 특징을 이루는 '뉘앙스(Nuance)'의 두드러짐이라고 말할 수 있다. 즉 전통성 안에서 강조되는 '전체성' 및 '통일성'과 구별되는 '개별성'이라는 자기 목소리가 현대의 독특한 특징으로 받아들여진다. 이런 맥락에서 니체는 전통적인 '전형(Typus)'과 현대적인 '뉘앙스'를 대비시키면서 현대성의 문제를 올바르게 파악하고 해결책을 모색한다. 여기서 눈에 띄는 것은, 니체가 '전체성의 상실'을 부정적 현대성의 맥락에서 이해하는 가운데 '뉘앙스'를 어떻게 '규정하느냐'라는 문제이다. 다시 말해서 '현대의 뉘앙스에는 미래의 위버멘쉬를 위해서 어떤 자기역할이 있는가'라는 질문이 제기된다. 그러므로 이 질문들은 다음 장에서 더욱 깊이 있게 논구된다.

3. 전통성과 현대성의 관계 — 전형과 뉘앙스의 대비

전통과 현대 사이의 관계와 관련해서 니체는 현대의 문제들에

주목한다. 즉 현대에서의 '본능에의 의지 결핍' 및 "전통에의, 권위에의, 책임성에의 의지" 결핍을 비판한다.

> 서구 전체는, 제도들이 성장해 나오고 미래가 성장해 나오는 원천인 본능들을 더 이상 갖고 있지 않다: 서구의 '현대적 정신'의 심기를 거스를 만한 것은 아마 그 어떤 것도 없다. 사람들은 오늘을 위해서 살고 그리고 아주 민첩하게 산다. ― 사람들은 매우 무책임하게 산다: 이것을 사람들은 바로 '자유'라고 부른다. 제도들로부터 제도들을 만드는 것은 무시되고 미움을 받고 거부당한다. […][23]

이 글에서 의미하는 '제도들'은 하나의 '가치본능'에 근거해 있으며, 이 가치본능은 현대성의 부정적 측면을 구성하는 '데카당스'와는 달리 '더 많은 힘', 그러니까 '힘에의 의지'를 요구한다. 현대에 부재하는 이러한 '전통'으로 인해서 현재와 과거 사이에는 결국 균열이 생기게 된다. 따라서 힘에의 의지의 바탕이 되는 강화된 '본능'에 기대어서 이 균열을 극복 내지 순치하려는 니체의 시도는 미래와 연관을 맺는다. 현대에 부재하는 '본능에의 의지'를 활성화하려는 반동의 도움에 의지해서 현대성의 문제점들을 극복할 때만 마침내 열망하는 전통은 미래 속으로 들어오게 된다. 그리고 이 반동의 힘은 이미 위버멘쉬와 직결되며, 현대의 '자유'와 대립적 관계를 형성한다. 다시 말해서

23 GD, KSA 6, p.141.

현대의 '자유'는 전통과 대립될 뿐 아니라 이로써 미래와도 대립되는 것이며, 결국 본능에 근거한 힘에의 의지라는 '가치통용'을 위해서는 밑거름으로서 활용되어야 한다. 이런 의미에서 현대성 안에 '반현대성'의 동력이 추동되어야 하는 것이며, 현대성과 반현대성은 니체가 보기에 단순한 대립을 넘어서 양가적 관계를 형성한다. 그러므로 현대성 내부에 반현대성도 공존하는 바로 그 현재 시점에 과거와 미래는 서로 만날 수 있는 여건이 조성된다.[24] 즉 반현대성이 현대성을 넘어서 전통과 미래를 현대 안에서 만날 수 있게 해야 한다는 그러한 '과제수행'의 맥락에서 볼 때, 현대는 자기 나름대로 역할을 맡을 공간을 자체 내에 갖고 있다. 이 지점에서 우리는 힘에의 의지의 토대가 되는 '본능'의 회복에 주목해야 한다.

'삶의 관점에서의 역사의 손익에 대하여(Vom Nutzen und Nachteil der Historie für das Leben)'라는 부제가 붙은『제2차 비시대적 고찰』에서 고전문헌학자로서 니체는 자기를 한편으로 "옛 시대라는 기숙사의 생도"라고 지칭하면서 그의 시대에 부재하는 것의 정체를 확인한다. 여기서 그는 '옛 시대 생도'의 시각으로 현대의 문제점들을 비판한다. 이처럼 '비시대성'과 얽히게 되는 니체는 또한 스스로 "현 시대의 아이"의 입장에 서 있기도 한다. 즉 비시대성에 근거한 과거와 현재의 만남을 통해서 과거관련성과 함께 동시에 현재관련성을 가지면서, 자기 시대에 대한 비판을 통해서 영향을 미치고자 하며, 더

24 현재에서의 '과거와 미래의 만남'에 대해서는 4.2장 참조.

나아가 그것이 다가올 시대를 위한 것이기를 희망한다.[25] 현재와 과거 사이의 관계, 다시 말해서 현재의 삶과 역사 사이의 관계를 설정하면서, 니체는 살아 있는 것이 역사로 인해서 상처 받고 결국 죽어버리는 경우를 부각시킨다. 이것은 한 인간이든 민족이든 문화든 어느 경우를 막론하고 해당된다. 그러므로 '역사의 의미 찾기'는 그 한계를 지켜야 한다. 그 한계를 넘어서 현재의 삶을 훼손하게 될 정도의 과거집착은 니체가 보기에 마땅히 잊혀져야만 하는 것이다. 결국 중요한 것은 삶에 대한 역사의 '유용성'이다. '순수 인식에 봉사하는 것'이 아닌, '삶에 봉사하는' 역사, 바로 이것이 니체의 역사관의 핵심을 형성한다. 따라서 단순히 순수 인식에만 봉사하는 '순수 학문'으로서의 역사를 니체는 거부한다.

니체는 역사의 한도 설정을 위해서 필요한 '형성력(plastische Kraft)'을 강조한다. 형성력이란 "한 인간과 민족과 국가의 힘"일 뿐 아니라, "과거의 것과 낯선 것을 변형하고 합병하며, 상처를 치유하는" 힘이며, "자기 스스로 치유하고, 상실한 것을 대체하고, 산산이 부서진 틀을 스스로 복원하는 힘이다."[26] 이런 맥락에서 니체는 새로운 전형의 '역사인'을 고안해낸다. 니체가 내세우는 역사인은 언제나 "완결된 지평(geschlossener Horizont)"을 가진 사람이며, 또한 삶의 의미를 과정의 진행에서 발견할 뿐 아니라, '행위하는 인간'으로서 "보다

25 UB, zweites Stück, KSA 1, p.247 참조.

26 UB, zweites Stück, KSA 1, p.251.

나은 미래"에 대한 신뢰를 갖는다.[27] 그리고 역사가 삶에 봉사하는 한, 그도 역사에 봉사한다. 또한 이러한 형성력으로도 극복할 수 없는 과거는 망각할 줄 안다. 그 반면에 '역사주의(Historismus)'의 문제는 바로 형성력의 부재의 문제로서 나타난다. 그러므로 역사주의의 병폐를 해소하기 위해서는 한 인간이든 민족이든 문화든 형성력이 관건이 된다. 그리고 형성력의 모습으로 나타나는 것은 결국 '힘에의 의지'의 최고상태에 다름 아니다. 이러한 최고상태에서는 '생성에 존재의 성격을 각인'하는 최고의 '힘에의 의지'가 부각된다. 니체는 여기서 "관점주의"의 입장에 서 있다.[28] 즉 인간의 인식 및 행위의 유한성에 대한 이해 위에 근거하는 관점주의는 인간이 추구하는 진리 역시 관점주의적 진리로 이해한다. 인간에게 현상적 존재는 단순히 본질에 반대되는 허구적 현상이 아니다. 여기서는 인간이 현실이라고 믿는 현상을 '존재'로 받아들일 수 있는 '힘에의 의지'가 관건이 된다. 새로운 역사인이 가진 '형성력'이란 바로 '관점주의적 진리'로서의 존재를 형성

27 Ibid.

28 니체의 관점주의에 대하여 Volker Gerhardt, *Friedrich Nietzsche*, München 1992, p.135~140 중 특히 p.138 참조. "'관점주의적인 것'은 그[니체]에게서 '모든 삶의 기본조건'이다. 모든 인간존재(Wesen)는 현실로부터 언제나 자기의 독특한 단면만을 파악하며, 이 단면은 그에게 전체이다. 그러한 한, 관점주의는 '특성의 단지 하나의 복합적인 형식', 그러니까 모든 인간존재가 불가피하게 가진 특수성의 형식이다. 관점들로부터 우리는 벗어나지 못한다. 그리고 모든 다른 관점들을 포괄하며 그 자체 어떤 제한도 더 이상 드러내지 않는 절대적인 종합관점 역시 존재하지 않는다."

해낼 수 있는 힘을 의미한다. 그리고 니체가 말한 '완결된 지평'의 소유는 바로 이러한 존재의 소유를 뜻한다. 결국 과거 현재 미래의 연관 관계를 고려할 때, 니체의 사유의 출발점은 현재이며, 이 현재는 미래 지향성을 갖는다. 따라서 현대가 미래지향성을 향하여 열려있을 때에만, 쇠퇴와 강건이라는 현대의 양가성은 비로소 생산적 변환을 경험하게 된다. 즉 현대의 긍정적 측면이 발휘됨으로써 현대는 소망스러운 미래를 예견할 수 있다. 이런 맥락에서 볼 때 앞에서 논구된 반현대성 자체는 이미 현대성과 양가적 관계 안에서 현대성의 생산적 변환을 추동하는 힘이 되는 것이며, 그 토대가 바로 '형성력'이라는 힘에의 의지의 작용이다.

그런데 과거 현재 미래의 문제와 관련된 현대의 '전체성 부재'에 대한 니체의 지적이 '소크라테스적 문화'로 대변되는 현대의 부정적 측면에만 국한된 것으로 속단해서는 안 된다. 니체는 후기 저작들에서 '전형'으로 대변되는 고대 '그리스의 취향'과 '뉘앙스'라는 '본래의 현대성'을 대립시킨다. 그는 '예술생리학'이라는 제목이 붙은 다음의 글에서 이 문제를 조망한다.

예술생리학
뉘앙스(본래의 현대성)에 대한, 일반적이지 않은 것에 대한 소질과 쾌감은, 가장 훌륭한 시대의 그리스의 취향과 같은 전형적인 것의 파악에서 쾌감과 힘을 가지는 충동에 상반된다. [그리스의 취향에서는, 저자 주] 활기의 충만을 제압하는 것이 그 안에 있고 절도가 지배한다. 서서히 움직이면서 너무 활기찬 것에 혐

오를 느끼는, 영혼의 그런 평온이 바탕을 이룬다. 보편적인 경우, 법칙이 존중되고 드러내진다; 예외는 반대로 옆으로 밀려나고, 뉘앙스는 지워 없어진다. 고정된 것, 강력한 것, 단단한 것, 폭 넓고 거대하게 휴식하며 자기의 힘을 감추는 삶, 이것들이 만족을 준다: 다시 말해서 이것들은 사람들이 자신에 대해 생각하는 것과 일치한다.[29]

이 인용에서 니체는 보편성과 개별성, 통일성과 다양성, 그리고 동일성과 상이성의 긴장관계를 투명하게 보여준다. 그럼으로써 그리스의 취향으로 대변되는 과거의 '전형'과 현대의 '뉘앙스'가 현대성 안에 공존하여야 함을 강조한다. 따라서 뉘앙스만이 존재하는 현대는 니체에게 문제시될 수밖에 없다. 니체는 현대의 뉘앙스적 다양성이 빠질 수 있는 과도한 소모성과 더불어 진정한 생명력의 훼손을 야기할 수 있는 쾌감에 대하여 우려의 시선을 보낸다. 또한 니체의 눈에는 뉘앙스만이 현대의 성격을 실제로 대변하는 것처럼 보인다. 따라서 이러한 현대는 당연히 비판의 대상이 된다. 니체는 뉘앙스 중심의 현대성이 각인하는 데카당스의 특징들을 비판하는 것이다. 이런 맥락에서 데카당스의 문제를 극복하기 위한 대안이 '예술생리학'이라는 미학이론을 통해서 제시된 것으로 해석된다.

그러나 다른 한편으로 니체는 현대의 문제점인 데카당스를 인정하는 가운데 자기 스스로를 데카당으로 간주한다. 다시 말해서 현

29 KSA 12, p.289f..

대에 사는 니체 자신은 현대의 특징인 데카당스의 영향을 피할 수 없다는 것을 시인한다. 이는 예컨대『비극의 탄생』'자기비판 시도'에서도 명백하게 입증된다. 니체는 이 저술에서 자기의 사유 속에서 "장엄한 그리스의 문제"에 "가장 현대적인 것들을 관여시켜서 망쳐버렸다"는 점을 시인한다.[30] 그러나 그는『바그너의 경우』에서처럼 스스로 데카당이면서 동시에 이에 저항한다는 사실도 밝힌다.[31] 니체는 자신이 바그너를 비판하는 이유는 이 음악가가 "현대성을 요약함"에도 불구하고 스스로 데카당이라는 사실을 인식하지 못하고 있기 때문이라는 점을 내세운다.[32] 즉 바그너 예술의 데카당스는 바로 예술생리학의 관점에서 비판받는다. 바그너의 음악에는 "피로한 자들의 세 가지 엄청난 흥분제"로서 "난폭한 것, 인공적인 것, 백치적인 것"이 "가장 유혹적인 방식으로" 섞여 있다고 비판하며, 이는 현대인들이 가장 필요로 하는 것이라고 강조한다.[33] 그러므로 현대인으로서 데카당이면서 동시에 이에 저항하는 반현대성을 지향하는 양가적 입장, 즉 양가성의 논리를 통찰하는 것이야말로, 현대 안에서 현대를 인정하면서 또한 현대를 극복하려는 니체의 노력을 반영하는 중요한 사안이다.[34] 즉 그

30 GT, KSA 1, p.20.

31 DF, KSA 6, p.11 참조.

32 DF, KSA 6, p.12.

33 DF, KSA 6, p.23.

34 여기에 대해 Dieter Borchmeyer, "Nietzsches Décadence-Kritik", p.179 참조. *Kontroversen, alte und neue*. Hg. von Albert Schöne, Bd. 8. *Ethische contra ästhe-*

리스적 전형성과 동시대적 현대성의 차이를 인식할 때에만 비로소 현대의 데카당스의 존재가 명료해진다. 그리고 현대성이 뉘앙스에 집착한다는 사실을 통찰한다는 것은, 현대 외부의 시각에서 현대를 바라본다는 것을 의미한다. 다시 말해 고전적 전형성의 시각에서 현대를보는 것이다. 그러나 현대인이 현대 안에 몸담고 있는 한, 현대 내부의 시각에서 뉘앙스에 대한 집착을 가지는 것은 부정할 수 없는 사실이다. 니체는 현대성과 전통성의 문제에 대해서도 늘 그렇듯이 양가성의 논리에 입각하는 가운데, 안과 밖이라는 양가적 시각에 근거해서 판단한다. 그러므로 현대 안에 공존하는 대립적 양가성은 니체에게 당연한 것일 수밖에 없다. 즉 현대인은 불가항력적으로 이 양가성에 근거해서 살 수밖에 없는 존재라는 것이다. 또한 양가성을 유지할 때에만 비로소 현대 내에서 현대성을 극복하기 위한 반현대성의 실현 가능성에 개방적 시선을 유지할 수 있다.

이러한 맥락에서 볼 때 전통성이라는 고전적 전형성과 현대라는 데카당스의 대립은 초시대적 의미를 지닌다. 다시 말해서 전통성과 현대성의 갈등은 삶의 과정에 항존하는 문제가 된다. 이것은 현대성과 전통성의 대립이 인간 역사에서 언제나 발견되는 보편적 문제라는 논리에 기반하고 있다. 그리고 니체는 '데카당스'라는 현대성의 문

tische Legitimation von Literatur, Traditionalismus und Modernismus: Kontroversen um den Avantgardismus. Hg. von Walter Haug und Wilfried Barner, Tübingen 1986, p.176~183.

제점을 올바르게 인식하려는 노력에 근거해서 자기분석 및 자기비판을 게을리하지 않는다. 그가 『비극의 탄생』 '자기비판 시도'에서 보여준 것 역시 이런 맥락에서 이해될 수 있다. 이러한 비판과 자기극복의 노력에 의지할 때에 비로소 현대성의 해결을 통한 바람직한 미래는 손에 잡힐 수 있다. 그러므로 고전적 전형성의 단순한 모방을 현대에서 꾀하는 것이 니체가 진정으로 바라는 현대인의 참모습은 아니다. 오히려 현대 안에서 현대를 긍정하고 현대성과 고전적 전형성의 길항작용을 인식하는 가운데 미래지향적인 '상승하는 삶(aufsteigendes Leben)'을 추구할 때만 비로소 그 해결점은 찾아질 수 있다. 즉 현대에서 약화된 본능의 힘을 고려하고 '힘에의 의지'를 활성화시키면서 지속적으로 현재 안에서 과거와 미래를 합일시킬 수 있는 자기긍정이 전제되어야 한다.

4. 데카당스의 극복

앞에서 언급한 '상승하는 삶'을 위해서 필요한 당면 과제는 무엇보다도 현대 안에 내재하는 데카당스의 문제를 극복하는 것이다. 그렇다면 니체가 비판하는 데카당스를 넘어서기 위한 대안은 무엇인가? 그리고 뉘앙스 중심의 현대문화에 부재하는 고전적 전형성을 고려하면서 실행되는 그의 데카당스 비판은 니체 철학 안에서 어떻게 구체화되는가? 니체는 자신의 철학의 핵심 개념들 — '힘에의 의지',

'영원회귀', '허무주의의 완성' — 을 동원하여 데카당스의 문제 해결을 위해 노력한다. 그러므로 여기서는 니체가 이해하는 데카당스의 본질과 더불어 그 구체적인 해결 방안에 대한 논구에 집중해야 한다.

4.1. 쾌감과 불쾌감

니체는 쾌감과 '힘에의 의지' 사이에 놓여 있는 내적 관계를 확인하면서 쾌감의 본질을 "힘의 增加感(ein Plus-Gefühl von Macht)"이라고 칭하면서 구체적으로 다음과 같이 표현한다. "더 많은 것에의 의지가 쾌감의 본질 — 힘이 성장한다는 것, 차이가 의식된다는 것 — 속에 있다."[35] 이처럼 힘에의 의지에는 힘의 성장을 의식하면서 오는 어떤 충만감이 핵심이며, 이는 바로 '힘의 감정'으로서 이해될 뿐 아니라 쾌감을 동반한다. 이 과정에서 생길 수 있는 '불쾌감'은 오히려 '삶의 자극'으로서 힘에의 의지를 강화시키는 데 기여하며, 따라서 쾌감 및 힘에의 의지와 밀접한 관련을 갖는다. 인간의 본능의 '정상적인 불만족' 상태에서 생긴 불쾌감은 사기를 저하시키는 것이 아니라, 삶의 자극제가 되기 때문이다. 그런데 이러한 자극제가 되기 위해서는 적어도 다음 두 가지의 전제가 필요하다. 첫째, 힘에의 의지는 역동적이어야 한다. 그럼으로써 의지는 더 많은 힘을 축적하기 위해 자기의 장애물을 극복할 수 있는 태세를 갖추게 된다. 따라서 의지가 쾌감을

35 KSA 13, p.278.

갖기 위해 필요한 것은 달성된 '힘의 감정'이다. 여기서 명백하게 드러나는 것은, 쾌감과 불쾌감은 원인이 아니라 "결과에서 나온 종결현상"이라는 사실이다. 이 사실에서 바로 두 번째 전제가 나오게 된다. 즉 데카당스에 근거한 '행복'이라는 개념은 다만 하나의 "우중의 이상 (Herdenideal)"이며 니체와는 무관하다는 것이다.[36] 니체는 인간존재가 갖는 의미는 "행복의 과잉"에 있는 것이 아니라, "이전의 인간과 비교해서 엄청난 양의 힘"의 증가에 있다고 확신한다.[37] 그는 데카당스에 기인한 '개인적 행복'이란 개념을 '힘' 개념으로 대체하는 것을 '중요한 계몽'으로 받아들인다. 이런 배경에서 니체는 쾌감과 불쾌감을 하나의 관계망 안에서 정의하면서, "아마도 쾌감 일반은 작은 불쾌감의 자극들이 리듬을 이루는 것이라고 표현할 수 있을 것이다"라고 단정한다.[38] 여기서 우리는 특히 '힘의 정도'와 쾌감 및 불쾌감 사이에 존재하는 관계에 대해서 주목해야 한다. 니체는 먼저 불쾌감을 쾌감으로 전환하려는 시도를 중시하며, 따라서 '힘의 충만'의 의식 정도가 모든 것을 좌우하게 된다. 즉 '충만 의식'이 작은 사람에게는 위험하고 방어기제를 작동시키는 대상이라고 할지라도, 그 반대로 충만 의식이 큰 사람은 거기서 오히려 쾌감을 얻을 수 있다.

지금까지의 맥락에서 핵심 사항은 무엇보다 '불쾌감' 개념에 대

36 KSA 13, p.38.

37 KSA 13, p.52f..

38 KSA 13, p.38.

한 심리적 이해가 실행되었다는 점이다. 니체는 이 개념을 두 가지로 구별하는데, 그가 의미하는 불쾌감의 대척점에 '피로(Erschöpfung)' 개념을 위치시킨다. 피로는 '지나친 자극의 결과'로 나타나게 되며, 따라서 '힘의 낭비'에서 나오는 불쾌감을 의미하며 데카당스의 원인이 된다. 그러므로 이 피로의 경우에는 니체가 본래 강조하는 '불쾌감의 쾌감에로의 생산적 전환'은 실행될 수 없다. 피로는 이러한 생산적 전환에 필요한 힘의 기본적인 한계를 넘어서는 경우에 해당되기 때문이다. 여기서 힘에의 의지는 불쾌감을 쾌감으로 전환시키기 위한 자극제로 작동되지 못한다. 이처럼 피로를 초래하게 되는 쪽으로 의지가 향할 때, 이 의지를 니체는 힘에의 의지와 대립되는 것으로 인식하면서 '무에의 의지(Wille zum Nichts)'라고 부른다. 앞에서 언급한 두 가지 종류의 불쾌감에 직면해서 니체는 쾌감 역시 둘로 구분한다. "[…] 오로지 피로의 상태에서만 느껴지는 쾌감은 마비(Einschlafen)이다; 다른 경우의 쾌감은 승리이다."[39] 이런 맥락에서 볼 때 힘에의 의지가 '힘의 축적'에서 쾌감을 추구한다면, 무에의 의지는 피로로 인해서 휴식을 찾을 뿐이다. 이런 종류의 휴식을 니체는 소위 '행복' 개념과 동일시하며, "허무주의적인 종교와 철학"의 행복이라고 단언한다.[40] 여기서는 무에의 의지가 '삶에의 의지'를 제압한다. 이로써 피로가 낳은 불쾌감은 데카당스와 일치한다. 1888년 초 유고집에서 데카당스라는 제목이

39 KSA 13, p.361.

40 KSA 13, p.362.

붙은 몇 개의 아포리즘이 발견되는데, 그 중 하나에서 니체는 데카당스에 대하여 이렇게 설명한다. "유해한 침투의 위협에 맞서는 저항력의 부재: 부서진 저항력 — 도덕적으로 표현하자면: 적 앞에서의 체념과 순종 [⋯]"[41] 또 다른 글에서 니체는 힘의 획득에서 나온 쾌감과 데카당스를 비교하면서, 데카당스가 가진 "전도된 차이"에 대하여 다음과 같이 규정한다. "특정한 시점에서부터 데카당스는 전도된 차이를 의식한다. 이전의 강력했던 순간들에 대한 기억이 현재의 쾌감을 저하시킨다는 것을 수락하고 비교함으로써 이제 쾌감은 약화된다."[42] 여기서는 이전보다 더 커진 힘의 축적에 기인한 '차이'가 아니라, 그와 반대로 현재의 약화된 힘과 이전의 경우를 비교함으로써 오히려 '전도된 차이'를 인정하는 것이다. 따라서 현재의 쾌감은 오히려 이전보다 약화될 뿐 아니라, 그러한 사실을 수용함으로써 결과적으로 불쾌감 자체도 약화되며, 전반적으로 욕구 자체의 약화를 초래한다. 특히 '약화'라는 개념을 통해서 니체는 '욕구의 약화', '쾌감과 불쾌감의 약화' 그리고 '힘에의 의지의 약화'를 동일선상에서 이해한다.

　　또한 니체는 '데카당스' 개념을 안과 밖의 두 관점에 입각해서 바라본다. 즉 비판 대상이 되는 데카당스의 입장에서 데카당스를 바라볼 뿐 아니라, 데카당스 밖의 비판자 입장에서도 이를 주시한다. 따라서 데카당스가 '안의 관점'에서는 자기 자신을 데카당스로 보지 않

41　KSA 13, p.250.

42　KSA 13, p.279.

기 때문에 '약화'라는 개념은 결국 순종이고 신앙이 된다. 그러나 '밖의 관점'에 서 있는 니체에게는 이러한 '약화'를 미덕으로 보는 '안의 관점'이 문제점으로서 인식된다. 그리고 '자연스러운 것'에 대해서 데카당스가 오히려 혐오와 수치감을 느낄 때, 그러한 문제점은 더욱 뚜렷하게 부각된다. 니체는 이 문제점을 바로 '삶의 부정'이자 '병'이며 '습관적인 약함'이라고 간주한다. 데카당스가 가진 이러한 '약화'에 처해 있을 때, 인간은 자기 극복을 위한 전제로서의 '활용 가능한 힘'에 대한 올바른 측정을 원천적으로 실행할 수 없다. 니체에 따르면, 데카당스의 상태에 있는 인간은 결함을 "강화적 체계를 통해서가 아니라 일종의 변호와 도덕화, 다시 말해 해석을 통해서 극복하려고 한다."[43] 데카당이 취하는 이러한 태도를 니체는 "치료에서의 실책"이라고 단언한다.[44] 따라서 데카당스의 상태에 있는 인간이 행복이라는 휴식을 추구하는 것은 무엇보다도 자기의 힘의 한계 안에서 불쾌감을 쾌감으로 변형시킬 수 있는 능력을 갖지 못하기 때문이다. 여기서 더 나아가 니체는 피로한 인간의 데카당스 상태를 도덕을 통해서 더욱 가속화하는 '허무주의적' 종교와 철학의 문제를 분명하게 지적한다. "데카당스 도덕들은 특이하게 데카당스를 가속화하는 실행, 체제를 추천한다 ─ 생리학적으로뿐만 아니라 심리학적으로도. 재생과 정형(Plastik)의 본

43 KSA 13, p.251.

44 Ibid.

능은 더 이상 기능을 발휘하지 않는다…."[45] 이런 배경에서 니체는 기존의 철학, 도덕, 그리고 종교의 최고 가치들을 데카당스라고 낙인찍는다. 이는 무엇보다 기독교에 근거한 서구 전통 형이상학과 관련된다. 니체에 따르면 "도덕적인 가치들만을 통용되게끔 하려는" 절대적인 의지를 가진 기독교는 삶을 약화시키게 된다.[46] 그럼으로써 삶을 부정하는 의지를 가진 기독교 도덕은 삶에 적대적이며 따라서 예술에도 적대적인 관계를 드러낸다. 이런 의미에서 니체가 말하는 '허무주의의 완성'은 데카당스와의 싸움을 의미한다. 결국 힘의 충만감이 커지는 가운데 '상승하는 삶'을 추구하기 위해서 니체는 데카당스의 극복을 내세우는 것이며, 허무주의의 완성 역시 이러한 맥락에서 전제된다.

4.2. 허무주의의 완성과 위버멘쉬, 그리고 춤의 의미

니체는 '허무주의의 완성'이라는 개념을 먼저 두 가지 측면에서 바라본다. 한편으로 데카당스를 낳는 바탕에는 '수동적 허무주의'가 있으며, 다른 한편에는 '능동적 허무주의'가 존재한다. 수동적 허무주의는 이미 밝힌 대로 서구 전통철학 및 종교에서 연유한다. 그와 달리 '능동적 허무주의'는 '허무주의의 완성'을 의미하며, 따라서 '모든 가치들의 전도(Umwertung aller Werte)'가 전제된다. 이러한 전제하에

45 KSA 13, p.389.

46 GT, KSA 1, p.18.

서 바로 '디오니소스적 긍정'을 통하여 허무주의가 완성된다. 그런데 여기서 수동적 허무주의의 정체가 무엇인지 좀 더 정확하게 인식할 필요가 있다. 그래야만 가치전도의 내용을 더욱 명확히 파악할 수 있기 때문이다.

허무주의에 대해서 니체는 특히 『차라투스트라는 이렇게 말했다』에서 깊이 있게 천착한다. 허무주의의 첫 번째 단계에서는 무엇보다 신의 존재가 보다 높은 가치를 점유하게 된다. 니체는 '신' '피안' '열반', 그리고 '구원' 등의 개념들로써 이러한 허무주의적 현상을 설명한다. 이 개념들은 삶 위에 군림하면서 더 높은 가치로서 작용한다. 그 결과 삶의 가치 자체는 탈가치화해버리며, 삶에의 의지는 이제 '무에의 의지'로 변화한다. 이러한 무에의 의지는 두 번째 단계의 허무주의에 이르면 더욱 심각한 양상으로 나타난다. 여기서는 '신'의 존재나 '善' 개념처럼 기존 인간에게 더 높은 가치체계로 수용되었던 것들조차 부정된다. 따라서 인간은 삶에 대한 능동적인 의지를 갖는 것이 아니라, 그저 수동적이고 반응적인 삶만을 영위할 뿐이다. 그는 첫 단계의 허무주의에서 중시되던 신의 존재나 피안의 의미를 부정할 뿐 아니라, 힘에의 의지의 근간이 되는 '에너지'의 능동성 역시 부정한다. 이러한 인간 유형을 니체는 '가장 추한 인간(der hässlichste Mensch)'으로 묘사하는데, 이 인간은 '신의 연민'을 견디지 못하는 존재이다.[47] 허

47 Z. KSA 4, p.327ff.. Gilles Deleuze, *Nietzsche und die Philosophie*, aus dem Franz. von Bernd Schwibs, Frankfurt a. M. 1985, p.162ff. 참조. 들뢰즈의 해

무주의의 세 번째이자 최종 단계에서는 신을 부정함으로써 신을 죽이는 인간 유형이 등장한다. 여기서 인간은 "모든 것은 공허하고, 모든 것은 동일하고, 모든 것은 존재했다"라는 생각에 사로잡혀서 삶을 영위하게 된다.[48] 다시 말해서 그의 삶에는 의지도 없고, 의미도 부재하며, 따라서 자기극복에의 의지는 생각조차 할 수 없다. 이 인간을 니체는 '마지막 인간(der letzte Mensch)'이라고 부른다.

이러한 수동적 허무주의를 극복하기 위해서 니체는 또 다른 맥락의 허무주의, 즉 능동적 허무주의를 동원한다. 능동적 허무주의는 도덕적 가치가 아니라 바로 삶에의 의지를 우선시함으로써 허무주의의 완성으로 나아가고자 한다. 수동성에서 능동성으로의 전환을 강조하는 가운데 니체는 기존 인간을 '동물과 위버멘쉬 사이에 연결되어 있는 밧줄'이자, '심연 위의 밧줄'이라고 묘사한다. 그리고 이러한 중간적 형태의 존재에서 바로 위버멘쉬에 이르기 위한 자기극복을 시도해야 한다고 역설한다.

위버멘쉬에 이르는 도정에서 인간은 먼저 자기파괴를 통한 '가치전도'를 실행해야 한다. 이는 자기억압을 감행함으로써 기존의 자기를 파괴하는 작업을 의미한다. 즉 "[…] 자기의 의지, 자기에 대한 비

석에 따르면, 허무주의적 인간은 신의 존재를 자신에 대한 연민으로 인식하며, 신의 연민을 느끼는 가운데 삶을 단지 반응적으로만 견딘다.

48 Z, KSA 4, p.172.

판, 반대, 경멸 그리고 부정에 불을 지르는 것이다".[49] 삶에 대한 형이상학적 이해를 시도하는 니체에게는 그 근간이 되는 고뇌와 쾌감이라는 개념들이 중요한 의미로 다가온다. 삶의 고뇌 자체를 긍정하고 이를 통해서 고뇌를 쾌감으로 생산적 변환할 수 있는 힘을 소유하는 것이 강조된다. 이는 바로 삶에 대한 디오니소스적 긍정과 일맥상통한다. 그러므로 '창조의 놀이'에 대한 올바른 긍정은 창조에서 오는 고뇌 자체를 긍정하는 데서 출발하며, 동시에 이러한 창조를 위해서 기존의 것을 파괴할 줄 아는 '용기'가 중시된다. 또한 창조는 고뇌뿐 아니라 쾌감도 동반한다. 바로 이런 맥락에서 니체에게 고뇌와 쾌감은 언제나 동시에 긍정의 대상이 된다. 더 나아가 니체는 『차라투스트라는 이렇게 말했다』에서 비유적으로 무거운 것을 가벼운 것으로, 낮은 것을 높은 것으로 전환시킬 줄 아는 '힘'을 강조한다. 같은 책에서 니체는 목동을 통해서 이러한 변화된 인간의 모습을 암시한다. 목동의 목구멍 속으로 기어들어오는 '고뇌의 뱀' — 즉 "모든 가장 무거운 것, 가장 어두운 것" — 을 물어뜯어 멀리 뱉어버리고 높이 도약하며 웃는 인간을 통해서 니체는 '새로운 인간'의 탄생을 알린다.[50] 이 새로운 인간의 웃음은 '삶에 대한 긍정'을 의미한다. 이런 관계망 안에서 니체는 도덕적 가치들의 지배하에서 통용되는 '연민' 개념을 거부한다. 그

49 GM, KSA 5, p.326.

50 Z, KSA 4, p.202.

에게 연민은 "허무주의의 실행"이며 "무에로의 설득"이다.[51] 그러므로 니체가 '천민(Pöbel)'으로 표현하는 사람은 삶에의 의지, 즉 "자기사랑(Sich-Lieben)"의 의미를 모를 뿐 아니라, 자기파괴를 통한 자기극복에의 의지를 실천하는 인간, 바로 변화된 인간과는 정반대의 위치에 있다. 여기서 자기사랑이란 단순히 "병들고 중독증에 빠진 사람의 이기심"이 아니라, "건전하고 건강한 사랑"을 의미하며, 이 사랑은 "자기 스스로에게 참고 견디며 이리저리 떠돌아다니지 않는 것"을 말한다.[52] 이와는 반대로 천민은 무거운 것을 가벼운 것으로 변화시킬 줄 아는 능력을 갖지 못한다. 니체는 여기서 '춤' 개념을 사용하면서, 천민은 "춤을 출 줄 모른다"고 말한다. 춤은 그러므로 이러한 '생산적 변환의 힘'을 의미하는 하나의 메타포가 된다. 춤을 춘다는 것은 결국 무거운 것을 가볍게, 낮은 것을 높게 전환시키는 힘이 있음을 의미한다.[53] 니체에게 춤은 가치전도의 능력을 드러내는 비유로서 활용되며, 그 자체로서 이미 '예술생리학적 아름다움'을 의미한다. 다시 말해서 춤은 인간의 자기부정을 통한 자기긍정에 도달하는 과정을 보여줄 수 있는 능력으로서 나타난다. 이러한 가치전도의 근원에는 삶에 대한 디오니소스적 긍정이 존재하며 여기서 힘에의 의지는 삶에의 의지로서 작동한다.

51 DA 7, KSA 6, p.173 참조.

52 Z, KSA 4, p.242.

53 Gilles Deleuze, *Nietzsche und die Philosophie*, 앞의 책, p.209 참조.

4.3. 영원회귀 사상과 가치전도

니체는 '힘의 축적에의 의지'를 '삶의 현상을 위해 특별한' 것으로서 간주한다. 즉 삶은 스스로를 단순히 보존하는 것이 아니라, 성장시켜 나가려는 의지를 가지고 있다. '추진력'으로 작용하면서 동시에 모든 가치평가를 하는 '힘에의 의지'에 근거해서 삶은 '더 많은 힘'을 추구한다. 바로 여기서 삶은 자기가치를 찾는다. 그리고 힘에의 의지는 충동, 열정, 본능 등에서 그 근원을 찾을 수 있다.

세계의 본질을 '존재'가 아닌 '생성'으로 파악하는 니체에게 사유의 필수적인 전제는 '영원회귀' 사상, 즉 '동일한 것의 영원한 회귀(die ewige Wiederkehr des Gleichen)'이다. 니체는 영원회귀 사상을 '가장 무거운 것'이라고 보지만 동시에 하나의 '단련적 사상(züchtender Gedanke)'으로도 파악한다.[54] 데카당스의 상태에 놓인 인간에게는 '모든 것이 영원히 반복된다'고 보는 영원회귀는 오히려 모든 것을 마비시키는 파괴적인 것이 되겠지만, 그와 반대로 힘에의 의지가 강한 인간에게는 강화적 기능을 하기 때문이다. 이처럼 영원회귀 사상은 가치전도와 허무주의의 완성에 기여하게 된다. 삶을 완전히 긍정하는 가운데, 다시 말해 자기파괴를 통한 자기극복을 긍정하는 가운데 무에의 의지는 변신하여 힘에의 의지가 된다. 가치전도란 바로 이 자기파괴의 순간에 등장한다. 영원회귀 사상은 삶이 힘에의 의지의 최고

54 Gilles. Deleuze, 앞의 책, p.75ff. 참조.

상태에 도달하는 그 순간에 힘에의 의지와 결합하여 허무주의를 완성한다. 곧 가치전도를 성취한다. 즉 모든 것이 영원히 반복된다고 생각하는 현재의 순간에 과거와 미래는 이 현재 안에서 일치하게 된다. 그러므로 현재의 순간은 영원의 의미를 획득한다. 이 순간에 힘에의 의지는 최고상태에 도달한다. 니체가 말하는 생성의 세계는 이러한 영원으로서의 '순간'에 존재의 의미를 부여한다. 다시 말해 "생성에 존재의 성격을 각인하는 것 그것이 최고의 힘에의 의지다"라는 니체의 사상은 이 '영원의 순간'에 적용된다.[55] 생성에 존재의 성격을 각인하는 최고상태의 힘에의 의지가 작동하는 것을 전제할 때에만 '단련적 사상'으로서 영원회귀도 여기에 동참하게 되는 것이다. 또한 이 경우에 '디오니소스적 긍정'의 작동 역시 전제된다. 디오니소스적 긍정은 바로 고뇌와 쾌감, 파괴와 창조, 생성과 존재를 모두 긍정하는 것을 포괄한다. 이러한 사유적 관계망을 니체는『차라투스트라는 이렇게 말했다』에서 다음과 같이 묘사한다. "이 성문 통로를 보아라! 난장이야! 나는 계속 말했다. 이 문은 두 얼굴을 가지고 있지. 두 길은 여기서 만난다네. 그 길들을 아직 아무도 끝까지 가지 않았지. 이 긴 골목은 되돌아가는 길이요 영원을 지속한다네. 그리고 나가는 골목은 또 다른 영원이지. 이 길들은 서로 모순된다네. 그 길들은 바로 머리 앞 — 여기 이 성문 통로 — 에서 부딪친다네. 여기서 서로 만나지. 성

55 KSA 12, p.312.

문 통로의 이름은 위에 쓰여 있지: '순간'이라고."[56] 이처럼 과거와 미래가 만나는 현재의 '순간'이 영원성을 얻게 됨으로써만 삶은 올바르게 긍정될 수 있다. 이런 맥락에서 니체는 "모든 것이 반복된다는 것은 생성의 세계가 존재의 세계에 극단적으로 접근하는 것"이라고 표현한다.[57]

　　이런 배경에서 이성중심적 사고가 낳은 허무주의를 극복, 즉 완성하기 위해서 디오니소스적 긍정을 실행하는 바로 그 순간에 니체가 역설하는 위버멘쉬는 탄생한다. 위버멘쉬는 '영원의 순간' 속에서 성취된다. 가치전도가 실행되면서 자기파괴를 통한 자기긍정에 도달하는 그 순간에 섬광처럼 위버멘쉬는 나타난다. 니체의 '차라투스트라'는 이러한 위버멘쉬를 다음과 같이 묘사한다. "보아라, 나는 섬광의 예고자요 구름에서 이루어진 무거운 물방울이다: 이 섬광은 바로 위버멘쉬이다."[58] 이런 맥락에서 니체의 위버멘쉬는 어떤 고정된 형태의 인간을 의미하는 것이 아니다. 끊임없는 생성의 세계 안에서 디오니소스적 긍정에 입각하여 존재를 파괴하는 고통을 받아들이며 동시에 또 새롭게 창조하는 쾌감을 깨달을 때만, 이러한 위버멘쉬는 달성될 수 있다. 그 결과 순간성 안에서 영원성이 획득되지만 그것은 결코 단순히 시간적인 의미에서의 영원성을 의미하는 것이 아니다. 삶 안

56　Z, KSA 4, p.199f..

57　KSA 12, p.312.

58　Z, KSA 4, p.18.

에서 존재와 생성의 놀이를 파악하는 인간에게만이 이 순간성과 영원성의 결합은 비로소 올바르게 수용될 수 있다.

제3장

삶의 예술가의 가면과 웃음

제3장
삶의 예술가의 가면과 웃음

1. 실존의 고뇌와의 관계 속에서 본 가면

니체는 이성중심주의에 입각한 전통 형이상학의 절대적 진리 집착에 대하여 비판한다. 그는 비판의 대안으로서 "가상성의 단계들"이라는 개념을 제기하며, 이로써 실재와 가상의 구별을 넘어서 삶의 섬세함과 고상함을 지향한다. 니체에게 삶이란 처음부터 '잔혹성과 자기극복'이라는 '양가성' 위에 서 있는 것이며, 그런 가운데 삶의 섬세함과 고상함을 추구하기 위하여 그는 '가면'과 '웃음'의 필요성을 역설한다.

가면과 웃음은 '선악이분법적'이고 절대적인 도덕이 내세우는 획일화된 가치체계에 맞서서, 자기 자신의 삶을 하나의 예술품처럼 만들면서 살아가는 이른바 '삶의 예술가'가 가져야 하는 일종의 '보호

장치' 역할을 한다.[1] 즉 가면과 웃음은 전통 형이상학이 내세우는 절대적 진리와 도덕을 극복하는 방식이 된다. 삶의 양가적 가치를 올바르게 수용하면서 동시에 선악이분법을 넘기 위해서는 가면과 웃음이 반드시 필요하다. 그런 전제하에서 궁극적으로 '선악을 넘어선' 힘의 감정이 상승할 수 있으며, 이러한 상승은 결국 의지의 고양을 성취한다.

이 장은 니체에게 나타나는 가면의 필요성과 웃음의 효력에 대한 문제를 집중적으로 다루면서, 궁극적으로 전통 형이상학에 대한 니체의 비판이 가지는 상황맥락에 대한 정확한 연구를 실행한다. 따라서 가면의 세 가지 가능성을 제기하며, 이와 더불어 가면이 웃음 내지 희극성과 가지는 관계를 보다 상세하게 취급하면서 니체의 삶의 '곡예술(Artistik)'이 고뇌를 생산적으로 변환하는 데 기여한다는 점을 조명할 것이다.

니체의 '가면' 개념은 세 관점에 입각해서 구별된다.[2] 첫째, 인간은 고뇌의 세계에 직면해서 자기 자신에게 가면을 씌우는 경우가 있다. 이 때에는 쇼펜하우어로부터 니체가 차용한 개념인 "마야의 베

1 이에 대해서는 Rudolf Reuber, *Ästhetische Lebensformen bei Nietzsche*, 앞의 책, 특히 p.99~111 참조.

2 니체의 '가면' 개념과 관련해서 Walter Kaufmann, "Nietzsches Philosophie der Masken", *Nietzsche-Studien* 10/11(1981/82), p.111~131 참조; Ernst Behler, "Nietzsches Auffassung der Ironie", *Nietzsche-Studien* 4(1975), p.1~35, 특히 p.13~20 참조.

일(Schleier der Maja)"[3]처럼, 가면이라는 '아폴론적인 것'이 주목을 받는다. 실존에 내재하는 고뇌와 고통은 이 가면에 의해서 가려지며, 더 정확히 말하면 은폐된다. 그러니까 인간은 고뇌와 고통을 보지 않으려는 의도에서 그것들에 가면을 덮어버리는 셈이 된다. 그러므로 이 가면은 아폴론적인 것의 '아름다운 외양'이라고 돌려 말할 수 있다. 두 번째 관점에서 보면, "섬세해진 삶(das verfeinerte Leben)"[4]을 살 수 있는 능력을 갖지 못한 저 '우중'의 세계 앞에서 인간은 스스로 가면을 쓰는 경우가 있다. 이로써 니체는 특히 진리 탐구의 문제와 관련된 학문의 '한계 고수'를 염두에 두고 있으며, 그런 가운데 학문이 '논리적 진리'에 자족해야 한다고 확신한다. 즉 삶에 내재하는 근원적인 고뇌의 문제를 단순히 학문적인 인식의 차원에서 규명 가능하다고 보는 학문의 '과잉 의식'에 대한 문제 제기와 더불어, 삶을 바라보는 새로운 관점을 제시한다. 니체는 여기서 실존의 고뇌로부터의 지속적인 구원이 가능하도록 실존의 '가상적 성격'을 당연하게 받아들인다. 이로써 가상 내지 '가상성의 단계들'에 대한 새로운 인식이 곧 삶을 '섬세하게 하는' 출발점이 된다. 세 번째로 니체는 일종의 '현대성'으로서의 '양

3 GT, KSA 1, p.29/34 참조.

4 니체는 "섬세해진 삶"을 "고상함(Vornehmheit)"과의 연관망 속에서 이해한다: "고상함의 표시: 우리의 의무들을 누구나를 위한 의무들로 폄하하려고 결코 생각하지 않는 것; 자신에게 책임이 있는 것을 양도하기를 원치 않고, 공유하기를 원치 않는 것; 자신의 특권들과 그 실행을 자신의 의무들 안에 집어넣는 것" JGB, KSA 5, p.227.

식적 변장(Stil-Maskerade)'을 문제시 한다. 그리고 이러한 부정적인 개념을 그는 현대인의 '거짓꾸밈(Schauspielerei)'과 연관시킨다. 이 경우에 현대인은 데카당으로서 허약한 본능에 지배당한 채, '강함의 휴식'과 고상한 삶을 향유할 능력을 갖추지 못한 인간으로서 나타난다.

2. 거리의 파토스, 섬세함, 그리고 고상함

'섬세해진 삶'과 관련된 가면의 필요성에 대한 질문에 니체는 기독교적 전통에 의해서 각인된 '전통 형이상학' 및 그 결과인 '수동적 허무주의'에 대한 거부로써 대답한다. 플라톤 이래 서구 이천년 역사의 이성중심적 및 이데아 추구적 전통 형이상학에 대한 총체적인 거부에서 출발하는 니체는, 이 형이상학이 이른바 '절대성의 도덕'을 대변한다고 말한다. 즉 전통 형이상학의 도덕은 선과 악의 가치들을 처음부터 고정 불변하는 것으로 규정함으로써 선악이분법을 낳는다. 따라서 도덕은 이제 약함을 강함으로 창조적으로 변환할 때 삶이 필요로 하는 '힘의 감정'을 위한 어떠한 자리도 마련해 주지 않는다. 니체에게 삶은 자기극복이라는 긍정적인 표상뿐만 아니라, 잔혹성이라는 부정적인 표상 역시 그 자체 속에 포함하며, 이로써 삶은 양가성에 근거한다. 이러한 양가성을 절대로 선악이분법적으로 파악해서는 안 된다는 니체의 생각은 다음의 아포리즘에서 뚜렷하게 노정된다.

불굴 자기극복 영웅주의의 미덕을 가진 사람들이 타인들에게 무정하고 강경하면서 잔혹함을 쏟아내는 생각과 행동을 할 때 이러한 미덕의 근거가 어디인지를 보여준다. 그들은 자기 자신에게 맞서서 행동하듯이 타인들에게 맞서서 행동한다. 하지만 자신에게 대하는 경우가 사람들에게 유익하고 희귀하게 보이기 때문에 결국 존경할만한 가치를 갖는 것이며, 타인들에게 대하는 경우는 매우 당혹스럽기에 우리는 이러한 생각과 행동을 선과 악으로 양분하는 것이다! 결국 이러한 무정한 강경함은 아마 전반적으로 인류에게 아주 유익했을 것이다. […][5]

위의 인용은 자기극복을 위해서 필요한 삶에서의 '힘의 감정'이 가지는 과제를 잘 드러내 줄 뿐 아니라, 자기극복과 함께 하는 '잔혹성'의 상황을 제시한다. 동시에 니체가 강조하는 '선악의 저편'이라는 개념에 대한 올바른 의미를 전달해주며, 따라서 선악이분법에 사로잡힌 전통 형이상학의 도덕이 삶에 미치는 부정적인 측면이 밝혀진다. 여기서 니체는 '인간'이라는 유형을 '고양'시키려는 시도를 한다. 인간에게 "지속적인 자기극복"의 동인을 제공하고자 하며, '예술가형 이상학'이라는 의미에서의 '자기 넘기'를 위한 자극을 준다.[6] 왜냐하면 가면의 필요성의 원인이 되는 "거리의 파토스(Pathos der Distanz)"가 없다면, "인간의 고양과 상승"은 불가능하기 때문이다.[7] 이 '거리'

5 KSA 9, p.473, 11[87].

6 JGB, KSA 5, p.205 참조.

7 Ibid. "거리의 파토스" 개념에 대해서는 GM, KSA 5, p.259 참조.

는 먼저 '섬세하게 함'을 통해서 달성될 수 있으며,[8] '섬세하게 함'은 다시금 진리 문제를 '가상성의 단계들'이라는 측면에서 바라보는 데서부터 출발한다.[9] 이는 참과 거짓을 본질적인 대립으로 파악하는 데 대한 문제 제기와 연동된다. 따라서 절대적 진리를 내세우는 '배후세계론자들'과 다르게 생성에 존재의 성격을 각인하는 능력을 가진 힘에의 의지를 아는 '삶의 예술가'의 관점에 입각해 있다. 이와는 반대로 니체가 비판하는 전통 형이상학에서는 진리의 절대성과 선악이분법적 도덕이 서로 손을 잡고 나아가고 있으며, 이 도덕은 "진리가 가상보다 더 가치 있다"[10]라는 선입견에 사로잡혀 있다. 그에 반해서 "어떤 다른 더 강한 종"으로서의 인간이라는 유형, 즉 '더 높고 정선된 유형'으로서의 인간은 "우중", "대다수 사람들" 그러니까 '평균인'의 세계 앞에서 자신이 가면을 쓸 뿐만 아니라, 자신 앞에 놓인 삶의 고뇌에도 가면을 씌운다.[11] 가면을 통해서 인간은 삶의 고뇌와 고통을 적극적으

8 이런 맥락에서 정중함(Höflichkeit)에 대한 아포리즘 역시 이해할 수 있다: "정중함은 *섬세해진* 호의이다. 호의란 거리를 인정하고 편안하게 느끼게 해 주기 때문이다. 이러한 거리에 대해서 거친 지력(Intellekt)은 화를 내거나 이를 바라보지 못한다." KSA 9, p.478, 11[104] 여기서 니체는 이성중심주의적인 학문이 삶을 지나치게 진리 인식에 집착하면서 바라보는 데 대하여 빗대어 말하고 있다.

9 JGB, KSA 5, p.52ff. 참조.

10 앞의 책. p.53.

11 여기에 대해 Ernst Behler, "Nietzsches Auffassung der Ironie", 앞의 논문, p.18 참조.

로 극복하게 되며, 그럼으로써 고상하고 정선되었다고 느끼게 된다. 이와 관련하여 니체는 "깊은 고뇌는 고상하게 만든다; 그것은 분리를 시킨다"라고 말한다.[12] 그는 "'가면 앞'에 외경심을 가지는 것은 보다 섬세해진 인간다움에 속한다"[13]라는 결론을 내린다.

가면, 진리, 도덕과 관련하여 니체는 이제 학문이 '무조건적 진리'가 아니라, '논리적 진리'에 정초하게끔 하면서 학문이 가져야 할 '無知에의 의지(Wille zum Nicht-Wissen)'를 강조한다. 즉 학문이 추구해야 할 진리는 진리의 절대성에 대한 맹신이 아니라, 논리적인 진리가 가진 한계를 자각하는 데 있다는 것이다. 니체는 이를 위한 전제로 삶을 조건 짓는 '관점주의'에 근거해서만 오직 진리가 가능하다는 점을 내세운다. 즉 관점주의 안에서 '지에의 의지'는 '자신을 섬세하게 함'을 성취한다. 여기에 대해서 니체는 다음과 같이 말한다.

그리고 이제 이런 확고하고 단단한, 무지의 기반 위에서 비로소 학문은 지금까지 일어날 수 있었다. 지에의 의지는, 훨씬 더 강력한 의지의 토대, 즉 무지에의 의지, 불확실한 것에의 의지, 허위에의 의지라는 토대 위에서 일어날 수 있었던 것이다! 지에의 의지에 대한 대립으로서가 아니라, 그것을 섬세하게 하는 것으로서의 무지에의 의지 말이다![14]

12 JGB, KSA 5, p.225.

13 JGB, KSA 5, p.226.

14 JGB, KSA 5, p.41.

이런 맥락에서 지에의 의지와 무지에의 의지를 단지 대립적으로만 바라보는 것을 니체는 "조야함(Plumpheit)"이라고 표현한다. 그는 지와 무지 사이에 오히려 "다만 단계들의 정도 차이와 여러 가지 섬세함"이 있을 뿐이라는 점을 확인한다.[15] 따라서 '논리적 진리'는 의지의 지혜로운 사용에서 나온 '삶의 명랑성'에 피해를 주어서는 안 된다. 그 반면에 이른바 진리에의 무조건적인 의지는 "'진리를 위하여!' 순교"라는 고뇌에 스스로를 헌신하는 가운데, 수동적 허무주의에 이른다.[16] "진리를 위하여 모든 대가를 치르기"[17]를 찬성하는 철학자들, 학자들 내지 인간들로부터 니체는 가면의 도움을 통해서 거리를 두고 있으며, 이 가면 뒤에서 "인식 쾌감"의 한계와 동시에 이미 실존의 '원쾌감'과 '원고뇌'가 긍정되는 것이다. 다시 말해서 실존에 내재하는 고뇌와 쾌감의 긍정은 이미 지적 인식의 차원을 넘어서는 삶의 본질에

15 Ibid.

16 JGB, KSA 5, p.42.

17 Ibid. 여기서 "한도"라는 개념이 중요한 의미를 가진다. 이로써 니체는 학문의 "과도함"에 맞서 싸우고자 한다. 한도 개념에 대해서는 Werner Stegmaier, "Nietzsches Neubestimmung der Philosophie", Mihailo Djuric(Hg.), *Nietzsches Begriff der Philosophie*, Würzburg 1990, p.21~36 중 p.28f. 참조: "학문의 '과도함'에 대한 대답으로서 니체는 한도 개념을 설정한다. 한도는 다양성 안에서 다양성을 제한하는 통일성이다. [···] 그러한 생명력 있는 한도는 니체에 따르면 '고대 그리스적인 의미에서의 한도'이며, 우주적 보편적인 것이 아니라 '개인의 한계 유지'이다. 한도는 학문의 보편적인 한도들과는 반대로, 개인들 개별인들 민족들이나 문화들의 지평을 한정하며, 그들에게 하나의 삶의 방향제시를 가능하게 한다."

해당되며, 이로써 무조건적 진리 추구보다 앞선 근본적인 진리로 간주된다.

그런데 가면은 '힘의 필연적인 속성'[18]에 속하는 '잔혹성'과 '자기억압'[19]을 자기 뒤에 숨길 수 있도록 보장해준다. 그 반면에 행동, 성격, 생각을 다만 선악이분법적 도덕의 경직된 가치들에 따라서 구별하는 절대적 진리의 '순교자'에게는 이러한 가면의 기회가 박탈될 수밖에 없다. 왜냐하면 도덕주의자들은 힘의 본래적 구성요소들을 그냥 '악'이라고 낙인찍을 수 있기 때문이다. 따라서 성격적 특질들, 행동방식들 등에서 도덕주의자들에게 '약점'으로 오해될 수 있는 소지를 가면 뒤에서 강점으로 변화시키는 능력이 관건이다. 즉 '힘의 감정'이 이 능력을 더 많이 소유하면 할수록, 힘의 감정은 그만큼 더 높이 상승한다. 여기서 가면은 '절대적 도덕'이라는 획일화된 가치 체계에로의 강요로부터 인간을 보호해준다. 그뿐만 아니라, 진리 문제가 기실 '가상성의 단계들'에 따라서 다르게 작용한다는 점을 인식하고 수용하는 데 도움을 주며, 그 결과 약함을 생산적으로 변환하는 것을 보장한다. 그리고 '존재중심의 세계'에서부터 출발하는 진리 대신에, 가상성의 단계들을 위한 조건은 진리를 단지 관점주의적인 것으로 본

18 여기에 대해서 예를 들면 KSA 9, p.473f., 11[87] 참조.

19 "자기억압" 개념과 관련해서 니체는 인간은 "힘들고 저항하고 고뇌하는 대상으로서의 자기에게 하나의 틀을 주고 자기의 의지, 자기에 대한 비판, 반대 경멸 그리고 부정에 불을 지르는 것이다."라고 설명한다. 여기에 대해서 GM, KSA 5, p.326 참조.

다. 이런 맥락에서『선악의 저편』의 다음 단락이 이해된다.

> 이러한 것만은 인정되어야 한다: 관점주의적인 평가들과 가상성들의 근거 위에서가 아니라면, 어떤 삶도 전혀 존재하지 않을 것이다. 여러 철학자들의 유덕한 열광 및 우둔한 짓과 더불어 '가상적 세계'를 완전히 폐지하기를 원한다면, 이제 너희들이 그것을 할 수 있다고 하더라도, 적어도 거기서 너희들의 '진리'로부터도 남는 것은 아무것도 없을 것이다! '참'과 '거짓'이라는 본질적인 대립이 존재한다는 가설을 우리에게 강요하는 것이 도대체 무엇인가? 가상성의 단계들을 받아들이고, 말하자면 가상의 더 밝은 그리고 더 어두운 그림자와 전체 색조들—화가들의 말로 하자면 상이한 색가(色價)를 받아들이는 것으로 충분하지 않은가?[20]

니체는 위 글에서 전통 형이상학의 '절대적 진리'의 한계를 폭로하고 있다. 그리고 진리의 절대성 대신에 '가상성의 단계들'에 관심을 기울인다. 니체는 '모든 대가를 치르려는' 진리에의 의지에서 연유하는 '무조건적인 것을 위한 취향'에 대하여 명백하게 반대 의사를 표명한다. 이런 연관망 안에서 가면은 삶을 섬세하게 하는 데 기여한다. 섬세하게 함이란 '삶의 진정한 예술가들'을 위해서 필요한 것이므로, 그것은 니체의 사유 안에 있는 '양가성의 논리'의 근저를 이룬다. 따라서 '예술가형이상학'이라는 개념이 부각된다.

20 JGB 34, KSA 5, p.53f..

그런데 여기서는 다음의 질문이 제기될 수밖에 없다. 도대체 '니체는 어떤 방식으로 섬세함이 표현되는 기회를 갖는지', 다시 말해서 '가면 뒤의 섬세한 삶이 다른 사람들에 의해서 이해될 수 있는지'라는 의문이 든다. 이와 관련해서 우선 『선악의 저편』에 있는 몇 단락들을 고려해보면서, "비교(秘敎)적인 것(Esoterisch)"과 "평범한 것(Exoterisch)"을 구별해야 한다. 우리는 여기서 니체가 '비교적인 것'이라는 개념으로써 '가면 뒤의 섬세함'에 대해 올바른 판단을 내린다는 것을 어렵지 않게 읽어낼 수 있다.

철학자들이 일찍이 비교적인 것과 평범한 것, 이 둘을 구별했던 것처럼, 인도인들 그리스인들 페르시아인들 그리고 회교도들에게서, 간단히 말해서 서열을 믿었고 평등과 평등권을 믿지 않았던 모든 곳에서 이 둘이 구별된다. 평범한 사람(Exoteriker)이 밖에 서서 안으로부터가 아니라 밖으로부터 보고 평가하고 측정하고 판단한다는 그 사실로 인해서, 이 둘이 구별되는 것뿐만이 아니다. 더욱 본질적인 것은, 평범한 사람이 아래서부터 위로 사물을 바라본다는 것 때문에 그러하다. 비교도(Esoteriker)는 하지만 위에서부터 내려다본다! 영혼의 높이라는 것이 있으며, 그 높이에서부터 볼 때 심지어는 비극조차도 비극적인 영향을 멈춘다. 그리고, 세계의 온갖 고통을 다 가진 채, 자기의 시선이 필연적으로 바로 연민하도록 또 그런 식으로 고통을 배가하도록 유혹하고 강요할지를 누가 감히 결정하려고 할지? … 더 높은 종(種)의 인간들에게 양식이나 청량제로 쓰이는 것은, 어떤 매우 상이하고 더 하찮은 종에게는 거의 독약임에 틀림없다. 평균적인 시민의 미덕들은 어떤 철학자에게는 아마 악덕이나 약함을

의미할지도 모른다.[21]

위 인용문에서 나온 '비교적인 것'과 '평범한 것'에 대한 니체의 구별을 전제로 같은 맥락에서 『선악의 저편』에 나온 다음의 아포리즘이 제대로 이해될 수 있다.

모든 심오한 사상가는 오해받는 것보다 이해되는 것을 더 두려워한다. 오해받음을 괴로워하는 것은 아마 그의 허영심일 게다; 그러나 그의 마음, 그의 동감은 언제나 이렇게 말한다: '아아, 왜 너희들도 나처럼 그렇게 어려운 것을 하려고 하느냐?'라고 말이다.[22]

여기서 먼저 고려해야 할 것은 '고뇌' 및 그에 대한 '비교도'의 극복 시도이다. 또한 '이해'라는 개념은 비교도가 아닌 사람에게는 접

21 JGB 30, KSA 5, p.48.

22 JGB 290, KSA 5, p.234f. 후기 니체는 '비교도'의 음조로 다음과 같이 쓰고 있다: "이해된다는 것은 어려운 일이다. 해석을 어느 정도 섬세하게 하려는 선한 의지에 대해서 우리는 이미 마음으로부터 마땅히 감사해야 한다: 좋은 시절에는 해석을 전혀 더 이상 요구하지 않는다. 친구들에게는 오해를 위한 넉넉한 운신의 폭을 마땅히 허락해주어야 한다. 내 생각에는 이해되지 않는 것보다 오해되는 것이 더 낫다: 이해된다는 것은 어떤 모욕적인 것이 그 안에 담겨 있다. 이해된다고? 그게 뭔지 너희들은 아느냐? — 이해한다는 것은 필적한다는 것이다. 이해받지 못한다는 것보다 오해받는 것이 더 기분 좋게 해준다: 이해하기 어려운 것에 사람들은 냉정하다. 그리고 냉정함은 모욕한다." KSA 12, p.50f., 1[182].

근하기 어려운 것으로서 드러난다. 이 아포리즘은 그 앞에 인용된 것과의 연관망 속에서, 독자들에게 삶에 내재한 고뇌에 직면해서 자기 상승 및 자기극복을 위한 노력을 촉구하고 있다. 강함에의 의지, 그러니까 힘의 감정은 여기서 '섬세함에의 의지'와 마땅히 함께 발맞춰 나아가야 하며, 따라서 힘의 감정은 '가면 뒤'의 공간을 긍정한다. 비교도는 그러므로, 지속적으로 '섬세하게 함'의 지평을 향해서 자신을 개방하고 그 과정에서 생기는 고통과 고뇌를 견뎌내면서, 이것들을 '명랑성'으로 바꿀 수 있는 '가면의 능력'을 가진 사람을 의미한다. 즉 진정으로 이해한다는 것은 결국 이러한 단계에 도달하는 데 필요한 고통과 고뇌를 경험하면서도 이를 감출 수 있는 가면의 능력 위에서만 가능하다.

비교도가 가진 명랑성은 다시금 가상과 존재의 관계에 대한 니체의 주목을 떠올리게 한다. '절대적 지식', '무조건적 진리'에 대한 집착은 '절대적 존재'를 지향하고, 그럼으로써 가상을 단순히 하나의 허구로 간주한다. 그 반면에 니체는 가상 개념의 바탕에 '부끄러움(Scham)'이라는 의미를 깔아 놓는다. 부끄러움이란 '섬세하게 함에의 의지'에 뿌리를 두고 있으며 부끄러움의 보호를 위해서도 가면은 반드시 필요하다. 섬세함을 아는 사람은 '가상성의 단계들'에 대한 인식을 가지고 있으며, 따라서 비교도를 단지 피상적인 방식으로만 이해하려는 '평범한 사람'의 시도에 직면해서 부끄러움을 느끼게 된다. 비교도는 섬세하게 함에의 의지를 작동시키는 데 있어서 언제나 자신의 고뇌를 감추기 때문에, 그는 자신의 가면 앞에서는 오히려 명랑성을

드러낸다. 이런 맥락에서 『즐거운 학문』의 '2판 서문'의 한 단락이 시선을 끈다.

> 사람들이 진리의 베일을 벗겨버릴 때 진리가 여전히 진리로 남아 있다는 것을, 우리는 더 이상 믿지 않는다. 이를 믿기에는 우리가 너무 많이 살았다. 모든 것을 전부 적나라하게 보려고 하지 않는 것이, 모든 것에 참여하려고 하지 않는 것이, 모든 것을 이해하고 '알려고' 하지 않는 것이, 오늘날 우리에게는 예의바른 것으로 간주된다. '하느님이 어디나 함께하셔?'라고 어린 소녀가 엄마에게 물으면서 '근데 그건 난 점잖지 못하다고 생각해'라고 말했다. — 이것ㅋㅋ이야말로 철학자들을 위한 윙크이다! 부끄러움을 공손하게 간직하는 것이 당연히 더 나을 것이다. 부끄러움과 더불어 자연은 수수께끼와 다채로운 불확실성 뒤로 숨어버렸다.[23]

'부끄러움'을 아는 인간은 니체에 따르면 '깊이'를 가지고 있다. 그는 여기서 '용감하게' 존재의 자리에 '가상성의 단계들', 그러니까 관점주의적 진리의 '고상함'을 앉힌다. 이러한 정황의 바탕에는 생성의 세계 및 고뇌의 '영원회귀'에 대한 사유가 깔려 있다. '존재라고 간주함(Für-Sein-Halten)'이라는 의미에서의 존재 개념, 그리고 '가상성의 단계들'로서의 가상 개념, 이 둘이 조합하는 방식에서의 '곡예술'은 가면을 필요로 한다. 다시 말해서 '평범한 것'의 한계를 인식함으로써

23 FW, Vorrede zur zweiten Ausgabe 4, KSA 3, p.352.

인간은 가면을 쓰게 된다. 즉 '명랑성'의 형상은 하나의 가면으로서 다가온다. 그러나 비교도의 명랑성은 평범한 사람들에 의해서 단지 허구와 거짓이라는 위험으로서 낙인찍힐 수 있다, 그러니까 '깊이 없는' 표피로서 오해될 수 있다. 하지만 이러한 명랑성은 실존에서의 생성과 고뇌를 '단순히 변장하는 것(Maskerad)'이 아니라, 이것을 긍정하는 것이다. 그러므로 '그리스적 명랑성'은 위에서 말한 하나의 가면으로서 강조된다. 이 명랑성은 이미 현상 뒤의 영원한 생명을 긍정하는 "형이상학적 위로"[24]를 경험하였다. 이로써 니체는 가상을 통한 원일자의 지속적인 구원을 의미한다.

> 아 이 그리스 사람들! 그들은 인생을 능숙하게 다룰 줄 안다: 용감하게 표면에, 주름에, 피부에 정지해 있는 것이, 가상을 숭배하는 것이, 형태들을, 음색들을, 말들을, 가상의 그 모든 올림포스 산을 믿는 것이 필요하다! 이 그리스인들은 표피적이었다 — 심원함에서부터 나온 표피적인 것 말이다![25]

이제 앞에서 말한 '가면'에 대해 다시 한 번 정리하면서 이 개념

24 니체는 "비극적인 것에 대한 디오니소스적 기쁨"을 "형이상학적 위로"이며 "디오니소스적 지혜"라고 말한다. 그리고 형이상학적 위로는 디오니소스적 세계관의 본질을 형성한다. 여기서 디오니소스적인 것은, 인간 실존이 가상에 의한 구원을 통해서만 가능함을 깨닫고, "삶의 최고의 실현유형들이 희생되더라도 삶의 무한함을 기뻐하며 삶에의 의지를 가지는 것"을 의미한다. 여기에 대해서 GD, was ich den Alten verdanke 5, KSA 6, p.160 참조.

25 FW, KSA 3, p.352.

에 대한 보다 분명한 윤곽을 얻을 필요가 있다. 먼저 가면은 '진리' '도덕' '존재' 개념들의 관계 지평에 직면해서 '가상성의 단계들'을 옹호하면서 섬세함과 밀접한 관련을 맺는다. 여기서 니체는 고정 불변하는 존재 개념의 절대성 요구가 불가능한 것이라는 인식에 근거함으로써 생기는 고뇌를 먼저 긍정한다. 그럼으로써 '變容의 예술'에 힘입어 이 고뇌를 창조적으로 변환할 수 있다. 이러한 생산적 변환이 진행되면서 바로 가면은 필요불가결한 것이 된다. 즉 가면의 전면에서는 '비극적인' 고뇌에도 불구하고 힘의 감정으로 무장해서 명랑성을 표현한다. 그러므로 니체는 이러한 명랑성을 '용감함'이라고 부른다. 이 용감함으로써 고뇌는 가면 뒤로 감추어지는 것이다. 가면을 쓴 한 인간은 그 가면이라는 방식을 통해서 이미 자신의 '고상함'이 보장되는 수준에 도달한 것이다. 이런 맥락에서『선악의 저편』에 있는 다음의 아포리즘 역시 읽어낼 수 있다.

> 깊은 고뇌는 고상하게 만든다. 그것은 분리를 시킨다. 가장 섬세한 변장의 형태들 중 하나는 에피쿠로스주의이며, 취향의 그 어떤 확실한 앞으로 드러날 용감함이다. 이 용감함은 고뇌를 가볍게 여기며, 모든 비극적인 것과 깊은 것에 맞서서 방어한다. 명랑성을 사용하는 '명랑한 사람들'이 있다. 왜냐하면 그들은 자신들을 위하여 오해받기 때문이다: ― 그들은 오해된 채로 있기를 원한다.[26]

26 JGB 270, KSA 5, p.225f.. 가면과 섬세함에 대해서는 JGB 25, KSA 5, p.42f. 참조.

이처럼 가면을 쓴 '명랑한 사람들'은 오히려 그들의 표면이 표피적이라고 오해받을 수 있으며, 또 기꺼이 오해받기를 원하기도 한다. 그들은 이러한 오해를 감내하면서 용감하게 오히려 반어적인 행동을 취한다. 즉 마치 고뇌를 인정하지 않는 듯한 외형적 태도를 취하기도 하며, 비극적인 것과 깊이 있는 것을 부정하는 것처럼 보이기도 한다. 여기서는 진정한 깊이를 겉으로 드러내지 않으려는 일종의 가면이 작동되기 때문이다. 그럼으로써 타인 앞에서 고뇌의 무거움을 무거움 자체로 보이지 않게 하려는 것이다. 다시 말해서 '명랑한 사람들'은 무거움을 가벼움으로 변환할 수 있는 힘을 내면에 소유하고 있으며, 따라서 자기극복의 고뇌에 찬 과정을 타인 앞에서 드러내지 않으려고 한다. 그들은 내면의 고뇌에도 불구하고 ― 그리고 또 그 고뇌 때문에 ― 가면을 통해서 '섬세하게 함'에 대한 경의를 표한다. 그럼으로써 고뇌를 긍정하고, 생산적으로 변환하려는 노력을 게을리하지 않으며, 진리의 가상적 성격 긍정에 기초한 섬세함과 고상함의 의미를 깨닫고 있는 것이다.

3. 웃음과 희극성

니체는 명랑성을 드러낼 수 있는 용감함[27]을 가상과 관련한 사유의 전면에 내세우면서, 명랑성을 다시 웃음과 밀접하게 관련시킨다.[28] 그는 삶의 디오니소스적 긍정 안에서 이 명랑성을 바라보면서, 현대인에게는 이것이 결여되어 있다고 말한다. 현대인의 '소크라테스적 문화'로부터 디오니소스적 세계 관찰로 옮겨가기 위해서는 인간은

27 니체는 『차라투스트라는 이렇게 말했다』에서, 목구멍 속으로 기어들어오는 뱀의 머리를 물어뜯어서 멀리 뱉어버리고 높이 뛰어오름으로써 목동이 이제 변신한 사람으로서, 다른 빛을 받은 사람으로서 웃고 있는 것을 묘사한다. 여기서 목동은 자기극복의 용기를 가지고 '고뇌'라는 뱀을 마침내 극복하였으며, 이제 삶의 기쁨에 가득 차서 웃음을 터뜨리고 있다. 니체는 자기극복을 위한 용기와 동시에 자신의 삶에 대한 사랑과 긍정의 필요성을 제기하고 있으며, 웃음은 바로 그 결과로서 나오는 것이다. Z, Vom Gesicht und Rätsel, KSA 4, p.202.

28 여기서 "의지의 쾌감"으로서의 "그리스적 명랑성"이 명백해진다. 니체는 이 명랑성을 최고 단계로서의 "자족적(satt) 미소"라고 간주한다. 이에 대해서 KSA 7, p.201, 7[162]; p.206f., 7[174]. 이러한 자족적 미소는 "의지에 대해 그리스가 행복한 관계로 발전함으로써" 그리스 예술에 부여된 것이다. 이로써, 존재의 고통과 고뇌가 쾌감에 찬 가상 안에서 "휴식"하기 위해서, 게니우스에서의 의지는 "순수 직관"을 통해서 가상적 성격을 갖게 된다는 것을 의미한다. 이 자족적 미소와 비교해서 니체는 "갈망하는(sehnsüchtig) 미소"를 "불리한 상황"에서는 "달성가능한 최고의 것"이라고 말한다. 그 반면에 낮은 단계의 명랑성을 "노예와 연로자"의 명랑성이라고 칭한다. 이 명랑성은 "위험이 없는 쾌적한 상태"에서부터 나오는 것으로서 『비극의 탄생』에서 "명랑성이 잘못 이해된 개념"이라고 표현된다. 이에 대해서 GT, KSA 1, p.65.

당연히 '독립적'이어야 할 것이다. 그리고 이것은 "극소수 사람들의 문제"일 뿐 아니라, "강자들의 특권"이기도 하다.[29] 이러한 특권을 아는 사람들에게만 웃음은 어울리는 것이다. 이 웃음은 『차라투스트라는 이렇게 말했다』에서 다음과 같이 묘사된다.

> 웃는 사람의 이 왕관, 이 장미 화관. 나는 스스로 이 왕관을 썼다. 나는 스스로 거룩하게 나의 폭소를 터뜨렸다. 그런 웃음을 웃을 만큼 충분히 강한 그 누구도 나는 오늘 발견하지 못했다.[30]

웃음을 니체는 '진지한 예술'이라고 칭한다. 여기서는 심지어 "윤리 선생"까지도 웃음의 대상이 되는 가운데, 웃음을 통해서 결국 전통 형이상학의 극복 및 자기극복의 필요성이 제기된다. 그 반면에 이 윤리 선생은, "절대로 더 이상 웃음의 대상이 되어서는 안 되는 그 무엇이 있다"고 주장하지만, 이에 맞서서 니체는 더욱 철저한 웃음의 철학을 개진한다.

> 웃어야만 한다면 그 모든 진리에서부터 벗어나서 웃는 것처럼, 자기 자신에 대해서 웃는다는 것 ― 이것을 하기에는 지금까

29 JGB 29, KSA 5, p.47.

30 Z, Vom höheren Menschen, 18, KSA 4, p.366. Ernst Behler는 이 웃음의 화관을 "가시관"으로 표현한다. 여기에 대해서 Ernst Behler, "Nietzsches Auffassung der Ironie", 앞의 논문, p.15f..

지 가장 우수한 사람들도 충분할 정도로 솔직하지 못했으며, 최
고의 재능을 가진 사람들도 천재성이 너무 부족했다! 아마 웃음
의 경우에도 미래는 아직 존재한다![31]

이 '가장 우수한 사람들'에게는 웃음은 표피적이고 경솔한 것
으로 느껴질 수도 있다. 하지만 웃음은 진지한 것이다. 고뇌의 '가시
관'을 '장미 화관'으로 변형시킬 줄 아는 능력을 가진 사람들의 경우
에, 웃음은 '의지의 자기지양'으로 간주되기 때문이다. 그럼으로써
'가상에의 의지'가 강조된다. 의지의 최고현상조차 하나의 가상임을
아는 자기지양의 능력을 가진 사람만이 웃음을 가질 자격이 있는 것
이다. 다시 말해서 고뇌에 직면한 의지가 언제나 생성하는 현상을 '순
수 직관'할 때, 쾌감에 찬 가상은 저 고뇌 변용의 예술을 가능하게 한
다. 존재와 가상의 이러한 지속적인 상호관계 안에서 힘에의 의지는
결국 '비밀스러운 자', 즉 '비교도'를 낳는다. 그리고 이 비밀스러운
자의 가면은 '평범한 사람'의 시선에 의해서 오해를 받는다. 존재와
가상의 지속적인 상호관계가 주어진 가운데, 가면은 가상과 존재를
동시에 의미하기 때문이다. 이로써 평범한 사람의 눈에는 '존재의 엄

31 FW, 1. Buch, KSA 3, p.370. 이 웃음에 대해서는 『선악의 저편』의 "올림포스
산의 악덕"이라는 제목이 붙은 단락에서도 다음과 같이 서술된다: "저 철학
자를 무시하고, 나는 심지어 철학자들의 서열을 내게 허락할 수도 있을 것
이다. 황금의 폭소를 터뜨릴 줄 아는 사람들에 이르기까지의 그들의 웃음의
순위에 따라서 말이다." JGB 294, KSA 5, p.236.

숙함'이 경시되는 것처럼 보일 수 있을 것이다. 즉 '가상성의 단계들'에서 출발하여, 힘의 감정의 정도에 따라서 존재자의 정도에 대한 느낌이 다르게 결정된다는 것을 인정해야 하기 때문이다. 그러므로 여기서도 하나의 가면으로서의 웃음은 자신의 기회를 갖는다. 가상으로서의 웃음은 존재를 뛰어넘으면서, 고뇌를 변용하는 힘을 자신 안에 간직한다. 동시에 웃음은 하나의 가면이 되어서 웃는 자를 새로운 상황으로 옮겨놓는다. 이 상황에서는, 생성을 순수 직관하는 데서 오는 쾌감 덕분에 생산적 변환을 하는 힘의 감정이 가능해진다. 결국 '가상성의 단계들'에 대한 긍정은 삶을 '섬세하게' 한다. 여기서는 무조건적인 것에 대한 취향은 웃음에 의해서 극복되면서 섬세함이 생명력을 고양시키기 때문이다. 이렇게 볼 때, 웃음은 전통 형이상학을 파괴할 뿐 아니라 '새로운' 형이상학, 즉 예술가형이상학을 창조하기도 한다. 따라서 웃음은 양가적인 성격을 띤다. 외부적 시각에서 보면 파괴적이기도 하며, 내부적 시각에서는 건설적이다. 다시 말해서 폭력적이면서 부드럽다.

이런 배경에서 니체가 '디오니소스적 지혜'를 '비극적인 것에 대한 형이상학적 기쁨'이라고 간주할 때, 실존을 "영원한 희극"으로 바라보는 그의 관점이 뚜렷해진다.

짧은 비극은 결국 언제나 실존의 영원한 희극으로 옮겨가고 되돌아간다. 그리고 '무수한 폭소들'은, 아이스킬로스의 말을 빌리자면, 결국 이 비극들 중 가장 위대한 것들을 넘어서 여전히

영향력을 발휘해 왔음에 틀림없다.[32]

비극이 희극으로 변형된다는 것은 웃음의 진정한 의미를 전제할 때만 가능해진다. 희극으로서의 실존으로 변용하는 웃음의 가면을 견지할 수 있는 힘의 감정이 확실하게 작용할 때에 비로소 실행될 수 있는 것이다. 희극적인 것은 이제『비극의 탄생』에서 실존의 "부조리함의 구역질이 예술적으로 폭발하는 것"으로서 이해되기에 이른다. 그 반면에 숭고한 것은 실존의 "경악스러움을 예술적으로 제어하는 것"이다.[33] 그런데 실존의 경악 및 부조리의 구역질은 니체가 '사물들의 영원한 본질'로서 파악하는 바로 '자연의 잔혹성'에 대한 의식에서 연유한다. 희극성과 숭고에 대한 이러한 생각과 함께 니체는 저 '형이상학적 위로'로 되돌아온다. 형이상학적 위로는 모든 부조리의 구역질, 경악, 그리고 잔혹성에도 불구하고 삶을 그 바탕에서부터 긍정하기 때문이다. 그러므로 삶의 긍정이라는 토대 위에서 비극은 '영원한 희극'으로 옮겨 가게 되며,[34] 여기서는 전통 형이상학의 도덕이 개

32 FW, 1. Buch, KSA 3, p.372.

33 GT, KSA 1, p.57.

34 그리스 비극이라는 맥락에서의 '형이상학적 위로'에 대해서 니체는 다음과 같이 말한다: "형이상학적 위로와 더불어 모든 진정한 비극은 우리를 자유롭게 해준다. — 현상들의 모든 변화에도 불구하고 삶은 사물들의 근본에 있어서 파괴될 수 없이 강력하고 쾌감에 차 있으며, 이 위로가 생동감 있고 분명하게 사티로스 합창단으로서 나타난다, 말하자면 모든 문명 뒤에서 근절할 수 없게 살아있으며 세대들과 인류사의 그 모든 변화에도 불구하고 영

입할 수 있는 여지가 존재하지 않는다.

비극과 희극의 관련 지평에 대한 이러한 사전 지식들을 근거로 이제 1881년에 나온 한 아포리즘을 읽어보면, '희극, 웃음, 그리고 가면'에 대한 니체의 이해에 보다 가까이 다가갈 수 있다.

마음에 상처를 입히고자 하는 것, 잔혹성을 즐기는 것 ― 에는 엄청난 역사가 있다. 이교도들에 맞선 태도를 보이는 기독교인들, 이웃과 적에 맞선 민족들, 다른 의견들을 가진 사람들에 맞선 철학자들, 모든 자유사상가들, 일일 작가들, 모든 일탈적인 삶을 사는 사람들, 聖人들. 거의 모든 작가들. 심지어 예술 작품들에서도 연적들과의 결혼을 부추기는 특질들이 있다. 또는 자신의 상상력으로써 독자를 자신의 생각에 맞추려는 하인리히 폰 클라이스트처럼, 셰익스피어도 그렇다. 마찬가지로 모든 웃음, 그리고 희극도 그렇다.

마찬가지로 변장을 즐기는 것에도 엄청난 역사가 있다. ― 그것 때문에 인간이 도덕적으로 나쁜가?[35]

평범한 사람이 가진 외부의 관점에서 볼 때, 클라이스트와 같은 작가는 독자들에게 '마음의 상처를 입히는 것'과 같은 '자연의 잔혹성'을 주선한다. 이러한 잔혹성의 맥락에서 그는 독자들에게 먼저 실

———
원히 동일하게 남아있는 자연존재의 합창단으로서 나타난다." GT, KSA 1, p.56.

35 KSA 9, p.474, 11[89].

존의 '부조리의 구역질'을 일깨운다. 이어서, 파괴와 건설의 양가성을 가지고 있는 웃음처럼, 이러한 구역질을 극복할 수 있는 동기를 도입한다. 여기서 웃음은 고뇌 변용의 힘을 가능하게 하는 '삶의 긍정'을 목표로 삼는다. 작가가 웃음과 희극성을 만들어내기 위해서 예술작품에서 형상화하는 수단에 힘입어, 독자는 웃음의 참의미를 깨닫고 고뇌를 넘어서는 것을 배우게 된다. 독자는 웃음을 통해서 잔혹성을 부인하는 데에 이르는 것이 아니라, 오히려 잔혹성이 '사물들의 본질'로서 드러나는 그 진행 과정을 경험한다. 독자는 잔혹성을 수용할, 그리고 그것을 위한 전제로서 생산적 변환의 힘을 고양시킬 준비가 되어 있다. 그러므로 희극에서는 선악이분법에 근거한 '도덕적 판단'이 처음부터 배제된다. 그 대신에 니체는 독자를 쾌감에 찬 가상에 집중시키면서 구역질의 폭발을 가능하게 한다. 왜냐하면 이 가상은 독자를 향해서 말하자면 실존의 생성적 현상을 보여주면서 자신을 드러내기 때문이다. 그러므로 잔혹성을 낳는 존재에의 집착은 한 순간에 실행되면서 동시에 극복된다. 여기서 웃음은 이러한 극복에 추진력을 부여한다. 이처럼 존재는 '가상의 바다' 속으로 흘러들어 가고, 존재와 가상에 대한 이러한 '곡예술'적 지배 내지 교직이 반복적으로 진행되는 데서 니체는 바로 '희극, 웃음, 그리고 가면'의 진정한 의미를 발견한다.

비극 이론과 신화 해석

제4장
비극 이론과 신화 해석

1. 서론 — 비극의 철학적 의미

이 장에서는 비극이라는 장르가 가지는 근본적인 의미를 연극 철학적 관점에서 탐구하고자 한다. 즉 우리 시대의 다양한 비극 공연들이 관객에게 미치는 영향을 확인하기 위해서, '비극' 개념의 생성 근거와 출발점이 되는 고대 그리스 비극이 제기하는 철학적 의미에 대한 철저한 질문과 논구를 수행하고자 한다. 이런 맥락에서 니체의 저서 『비극의 탄생』은 가장 핵심적이고 중요한 답변을 제시해줄 수 있을 것이며, 우리에게 시의성 있는 문제의식을 줄 것이다. 그의 연구 결과는 한 세기를 넘어서 21세기 현재까지도 여전히 유효하다. 『비극의 탄생』은 비극의 기원에 대한 연구를 바탕으로 비극과 예술이 고대 그리스 문명인들의 삶에 제공했던 의미에 대한 철학적 인식의 눈을 열어

준다. 또한 비극이 산업사회 현대인에게 주는 의미 맥락에 대한 학문적 천착을 통해서 궁극적으로 현대적 삶의 문제에 대한 진단 및 해결 방향까지도 제시한다. 바꾸어 말하자면, 기계론적인 가치관의 지배를 받고 삶의 생명력이 약화된 현대인에게 비극이 줄 수 있는 의미에 대한 연구를 통해서 니체는 21세기 현재의 학문적 경향에까지도 여전히 영향을 미친다. 그러므로 이 장에서는 그리스 비극이 고대 그리스인들에게 미친 영향 및 현대인들을 위한 새로운 비극의 가능성에 대한 니체의 지적 성찰을 그의 비극 이론 및 연극철학을 통해서 탐구하게 될 것이다.

　　니체는 '비극적인 것'에 대한 일반적인 독일 철학적 해석들이나 미학적 단초들과는 판이하게 다른 새로운 해석을 의도적으로 강조하였다. 이는 특히 니체의 동시대에서 비극이론에 대한 사유가 유일하게 아리스토텔레스에서부터 출발하고 있었다는 점과 무관하지 않다.[1] 바로 이러한 상황에 대한 니체의 비판과 반박은『비극의 탄생』에서 명료하게 드러난다.[2]

1　여기에 대해 Enrico Müller, "'Ästhetische Lust' und 'Dionysische Weisheit'. Nietzsches Deutung der griechischen Trgödie", *Nietzsche-Studien* 31(2002), p.134~153 중 p.136f. 참조.

2　예를 들어 Enrico Müller는『비극의 탄생』의 광범위한 부분이 바로 체계적인 반아리스토텔레스적 비극 이론으로 서술될 수 있다고 말한다. 이런 맥락에서 아리스토텔레스는 본래 니체의 적수이며, 따라서 니체의 초기 저서에 언제나 나타나는 인물로 간주될 수 있다고 강조한다. 여기에 대해서 Enrico Müller, 앞의 논문, p.137 참조.

고대 그리스 비극 주인공의 파멸에 대한 관객의 반응과 관련하여 니체는 아리스토텔레스가 윤리적인 해석을 하였다고 비판한다. 즉 관객에게 미치는 비극의 효과라는 측면에서 아리스토텔레스가 윤리적인 면을 부각시키고 강조한다는 점을 문제시 삼는다. 이에 반해서 니체는 비극 관객은 주인공의 몰락에도 불구하고 오히려 '삶에의 의지'를 고양시키게 된다고 역설한다.[3] 비극 해석에 대한 두 이론가 사이의 이런 현격한 차이는 어디에서 연유하는 것일까? 비극 이론을 대표하는 이 두 사람의 서로 다른 입장을 고려해 볼 때, 관객에게 미치는 비극의 효과를 어떻게 수용하고 또 정당화해야 하는 것일까? 이러한 문제들과 관련해서, 이 장은 아리스토텔레스의 이론에 대한 니체의 비판 근거를 살펴보면서 동시에 니체의 이론에 대한 보다 심층적인 연구를 시도하게 될 것이다. 따라서 아리스토텔레스와 니체의 형이상학적 입장 차이가 분명하게 드러나게 되며, 더 나아가 니체의 비극철학적 사유에까지 범위가 확장될 것이다. 또한 니체가 비극의 문제를 통해서 자신의 철학적 핵심에까지 도달하는 것에 대해서도 함께 고찰하게 될 것이다. 그 결과 현대 문화에 대한 비판의 맥락에서도 아리스토텔레스에 대한 니체의 비판은 여전히 유효하다는 점 역시 드러

3 　같은 맥락에서 Wellbery 역시 니체에서 비극예술이 '삶의 광학하에서' 위험에 처한 인간의 구원 수단으로 나타난다는 점을 지적한다. 여기에 대해서 David E. Wellbery, "Form und Funktion der Tragödie nach Nietzsche", B. Menke, Ch. Menke(Hg.), *Tragödie-Trauerspiel-Spektakel*, Berlin 2007, p.199~212 중 p.199 참조.

날 것이다.[4]

『비극의 탄생』은 1872년에 처음 발표되었으며, 1886년 그러니까 니체 철학 전개의 세 번째이자 마지막 단계에 '자기비판 시도'라는 부분이 보충되었다. 그러므로 이 저서는 그의 철학 전반을 결정하는 핵심적인 사유를 보여준다.[5] 그의 사상을 관통하는 개념인 '예술가형 이상학'을 통해 니체는 존재중심을 벗어나서 생성중심의 사유를 구축한다. 니체는 헤라클레이토스에서 비롯하는 생성의 세계[6]에 대해 동조하면서 존재의 근원이 되는 끔찍하고 고통스러운 것으로부터 우리의 삶을 구원해주는 가상의 필요성을 역설한다.[7] 그에게 존재는 '진정한 존재자'이자 동시에 '원일자'를 의미한다. 그리고 원일자라는 개념

4 Enrico Müller는 아리스토텔레스가 "비극 이후 '알렉산드리아적(alexandrinisch)'이며 그럼으로써 역시 현대문화의 특징적 대변자"로서 입증된다고 서술한다. Enrico Müller, 앞의 논문, p.140.

5 여기에 대해 Eckhard Heftrich, "Die Geburt der Tragödie. Eine Präfiguration von Nietzsches Philosophie?", *Nietzsche-Studien* 18(1989), p.103~126 중 104f. 참조.

6 그리스의 생성철학이 니체에게 미친 영향에 대해서는 예를 들면 Manfred Riedel, "Die "wundersame Doppelnatur" der Philosophie. Nietzsches Bestimmung der ursprünglich griechischen Denkerfahrung", *Nietzsche-Studien* 19(1990), p.1~19 참조.

7 이런 맥락에서 니체는 '모든 가치들의 전도'를 그의 철학적 과제로 인식한다. 여기에 대해 Damir Barbaric, "Dionysos gegen den Gekreuzigten", *Nietzsche und Hegel*, ed. Mihailo Djuric, Josef Simon, Würzburg 1992, p.79~89 중 p.83 참조.

은 "영원히 고뇌하며 모순으로 가득찬 것"을 그 본질로 한다.[8] 그러나 이 원일자는 역시 가상이라는 '쾌감' 내지 기쁨의 도움을 통해서만 구원받을 수 있다. 이런 맥락에서 니체는 존재의 본질을 '모순적'이라고 규정한다. 즉 고뇌와 쾌감이 '원모순'을 형성하는 가운데 이것이 결국 존재자이자 원일자의 속성을 형성한다. 이러한 고뇌와 모순을 전제로 인간은 가상의 도움을 통해서만 매순간 원일자에 대한 표상을 하게 되고, 따라서 경험적 실존, 즉 삶을 이끌어가게 되는 것이다.

이 장에서는 존재의 본질인 고통을 가상의 도움으로써 극복하는 방식에 대해 니체가 그리스 신화를 끌어들여서 설명하는 것을 추적한다. 따라서 디오니소스적인 관객이 신과 합일된 상태에 다다를 때 고뇌의 경험을 하게 됨을 니체가 강조하는 이유를 동시에 조명한다. 니체는 존재의 본질에 대한 자기 방식의 형이상학적 접근을 통해서 이성적 사유의 한계를 넘는 신화적 힘의 의미를 찾아낸다. 이 글에서 신화가 그리스 비극에 미친 영향을 명확히 규명할 때, 우리는 니체의 형이상학에 입각한 비극 해석의 참의미를 깨닫게 될 것이다.

그리고 존재의 심층에 내재하는 고뇌와 고통 및 이를 구원하는 쾌감에 대한 이해의 방식에 따라서 니체는 아폴론적 세계관과 디오니

8 KSA 1, p.38. Sloterdijk는 니체가 '원고통'을 인정함으로써 그의 초기 사유가 비극적 연극적 심리적인 징후를 가진다고 말한다. 그리고 이 비극적 사유는 예술이라는 가상을 통해 인간의 삶을 원고통으로부터 구원할 수 있다는 인식을 준다고 Sloterdijk는 해석한다. 여기에 대해 Peter Sloterdij, *Der Denker auf der Bühne*, Frankfurt a. M. 1986, p.83f. 참조.

소스적 세계관을 구별한다. 이 관계망 안에서 디오니소스적 예술충동과 아폴론적 예술충동이 각각 특징을 드러낸다. 니체는 그리스 비극의 기원에 대한 천착을 통해서 궁극적으로 비극과 신화의 연관관계에 주목한다. 그리스의 위대한 비극작가들이 신화를 소재로 하여 자연과 세계의 내면에 존재하는 끔찍하고 고통스러운 본질을 하나의 예술적 가면으로 상징화해내었다는 것을 밝힌다. 다시 말해 이 가면은 위에서 언급한 가상에 다름 아니다. 즉 삶의 고통에서부터 벗어나는 방식의 차이에 따라서 그들의 예술적 가면은 각각 아폴론적 가상과 디오니소스적 가상으로 드러난다. 그러므로 이러한 신화는 그들에게 예술적 가상을 제공해주면서 그리스인들이 삶의 고뇌와 고통을 이겨나가는 지혜와 방법을 터득하게 해준다. 비극예술의 위대성은 이처럼 삶의 문제를 해결해주는 데서 발견되는 것이다. 니체가 '예술가형이상학'을 통해 전통 형이상학을 비판할 때, 그는 이러한 신화의 종교적인 힘에 대한 확신에서 출발한다.[9]

그리고 세기 전환기가 논리중심적, 이성중심적 세계관의 자양분으로써 번창하고 있을 때 그는 이처럼 논리와 이성의 개념에 과감히 의문부호를 던지면서, '비극적 세계관'이라고 부르는 신화적 세계

9 이런 맥락에서 Alfred Schmidt는 니체의 형이상학이 종교와 예술의 영역과 맞닿아 있다고 본다. 여기에 대해 A. Schmidt, "Über Wahrheit, Schein und Mythos im frühen und mittleren Werk Nietzsches", *Nietzsche heute. Die Rezeption seines Werks nach 1968*, ed. Sigrid Bauschinger, Susan L. Cocalis und Sara Lennox. Bern, Stuttgart 1988, p.11~22 중 p.19 참조.

관과 '비극적 인식'의 필요성을 역설한다. 그에게 지식중심적 현대 문화는 신화적 힘이 부재하는 문화로서 인식된다. 니체는 이 문제의 근원을 추적하면서 소크라테스라는 인물에게서 논리적 낙관주의를 발견한다. 즉 사물의 근원적 본질을 학문과 이론에 의존해서만 파악하려는 낙관주의적 문화의 근원을 소크라테스에게서 찾는다. 그리고 이 소크라테스주의에 의해서 그리스 비극은 결국 죽음에 이르게 되었다는 것이 니체의 견해이다. 그와 동시에 니체는 현대 문화를 비판하는데, 이는 현대의 '소크라테스적 문화'에 대한 비판과 궤적을 같이한다. 이런 맥락에서 예술이라는 가상이 삶에 대해 가지는 구원적 의미가 부각되며,[10] 동시에 '힘에의 의지'에서 나온 '염세주의'의 올바른 이해가 중요해진다. 즉 비극에서 나오는 염세주의는 그리스인들에 의해 생산적으로 변환되면서 그들의 삶에 힘을 주는 것이다. 니체는 그리스 비극의 개화기에 주어진 국가적 융성에 주목하면서 비극을 견딜 수 있는 '건강함'이 있을 때만 신화에 근거한 비극이 꽃필 수 있다고 단언한다. 이런 점에서 그는 삶의 근원적 고통과 고뇌를 이겨내는 지혜를 신화에 근거한 비극을 통해서 경험하는 그리스인들의 형이상학적 세계를 조명한 것이다. 동시에 주인공의 죽음이라는 비극적 경험 앞에서도 삶에 대한 욕망에 바탕을 둔 '원쾌감'을 가지는 관객을 중요

[10] 여기에 대해 무엇보다 Goran Gretic, "Das Leben und die Kunst", *Kunst und Wissenschaft bei Nietzsche*, ed. Mihailo Djuric und Josef Simon, Würzburg 1986, p.150~159 참조.

시한다. 이처럼 힘에의 의지에서 나온 '의지'가 가진 영원한 생명력은 그 의지의 최고 현상인 비극 주인공의 죽음으로도 결코 손상될 수 없다.

2. 아리스토텔레스의 비극 이론과 니체의 비판

2.1. 아리스토텔레스의 神觀과 비극 이론

아리스토텔레스는 자신의 저서 『형이상학』 XII권 7장 서두에서 "운동하지 않으면서 운동을 낳는 어떤 것, 영원하고 실체이며 현실적인 작용인 것이 있다"[11]라고 말하면서 '부동의 원동자(unbewegter Beweger)'에 대해서 언급하고 있다. 아리스토텔레스가 말하는 '부동의 원동자'라는 개념은 실체들 중에서 스스로 움직이지 않으면서도 우주의 다른 모든 것을 움직이게 하는 실체를 의미한다. 이는 물론 인간의 경험 세계에서 나타나는 것이 아니라 인식 세계에서만 알 수 있다. 그런데 아리스토텔레스가 말하는 실체는 개별자로서 설정되며, 이는 시간, 즉 '있음'의 측면에서 볼 때 다른 것보다 앞선다.[12] 여기서 실체는 질료를 바탕으로 '생성'을 가능하게 한다. 이런 점에서 아리스토텔레

11 『아리스토텔레스의 형이상학』, 조대호 역해, 문예출판사, 2004. 281쪽.

12 위의 책, 95~96쪽 참조.

스에게는 생성보다 실체가 앞서 있으며, 더 나아가 질료와 형상은 생성을 위한 필요조건이 된다.[13] 그러므로 부동의 원동자라는 개념은 결국 神性을 의미한다. 즉 제 스스로 움직이지 않으면서 다른 모든 것을 움직이게 하며, 더 나아가 생성을 가능하게 한다는 의미에서, 우주에서 유일하게 움직이지 않는 불변의 실체로서 신의 존재가 주어진 것이다. 아리스토텔레스는 신의 존재에 대해서 다음과 같이 규정하고 있다. "우리는 신이 영원하고 가장 좋은 생명체이며, 그래서 끊임없이 지속하는 영원한 삶이 신에게 속한다고 말하는데, 신은 바로 그런 존재이기 때문이다"[14] 회페(Otfried Höffe)에 따르면, 아리스토텔레스의 신은 플라톤의 '세계창조자(Demiurg)'에 비교될 수 있다.[15] 아리스토텔레스의 신은 물론 理神論(Deismus)적이기는 하지만, 이러한 신의 존재가 목적론적인 우주신학으로 이해될 수 있다. 다시 말해서 아리스토텔레스는 코스모스적 우주 질서를 가진 신성을 전제함으로써 그의 神觀은 倫理신학(Ethikotheologie)적 측면을 드러낸다.『형이상학』 XII권 10장에는 이처럼 아리스토텔레스 신학의 목적론적 측면이 잘 드러난다. 여기서 그는 善 및 최고선의 문제와 관련해서 세계와 신의 관계를 설명하고 있다. 이에 대해서 조대호는 "선은 세계의 질서 가운데 구현되어 있지만, 이 선한 질서보다 더 선한 것은 그런 질서를 가

13 위의 책, 145쪽 참조.

14 위의 책, 284쪽.

15 Otfried Höffe, *Aristoteles*, München 1996, p.150~161 참조.

능하게 하는 원리인 신"[16]이라는 점을 강조한다.

여기서 우리는 아리스토텔레스의 신에서 최고선의 근거를 확인할 수 있으며, 이러한 관점을『시학』과 관련하여 보다 포괄적으로 이해할 수 있다. 아리스토텔레스는『시학』에서 공포와 연민에 근거한 카타르시스를 주장한다. 그런데 이러한 카타르시스는 주인공이라는 영웅의 희생으로 인하여 관객이 얻을 수 있는 정서적 정화이다. 즉 주인공이 하마르티아(hamartia)에 의해서 파멸에 이르는 것에 대해서 공포와 연민을 느끼는 상황 자체는, 이미 그러한 하마르티아를 최고선의 존재인 신의 관점에서부터 파악하는 것에 기인하기 때문이다. 다시 말해서 주인공의 파멸의 원인이 하마르티아에 있다고 볼 뿐 아니라, 그러한 것을 하마르티아라고 파악하는 근거 자체가 이미 신적인 최고선의 입장에서부터 출발하는 것이라는 말이다. 더 나아가 주인공의 죽음에서 공포와 연민을 느끼는 관객의 입장은 그 공포를 정당화시켜주는 근거를 바로 주인공의 하마르티아에서 찾는다. 주인공의 하마르티아가 그러한 '파멸에까지 이를 만큼 중대한 것인가'라는 질문의 답 역시 최고선의 존재인 신의 입장에서만 찾을 수 있기 때문에, 결국 아리스토텔레스의 비극 이론은 신적 질서를 전제로 하고 있으며 또한 그 정당성 위에서만 비극이 가능해진다. 이런 면에서 볼 때, 아리스토텔레스의 비극 해석에 윤리적인 관점이 개입되었다는 근거를 확인할 수 있다. 즉 아리스토텔레스의 이신론에 인격신론(Theismus)

[16] 『아리스토텔레스의 형이상학』, 앞의 책, 308쪽.

적 의미가 개입되어 있다. 그러므로 신 존재와 비극 주인공의 파멸을 연결해서 생각하는 아리스토텔레스의 비극 이론이 신에 의한 세계의 지배를 당연시한다고 볼 수 있다. 다시 말해서 신은 인간의 '성격적 결함'을 윤리적인 관점에서 징벌하고 파멸에 이르게 하는 것을 정당화시켜주는 존재이다. 그리고 하마르티아로 인해서 파멸에 빠지는 비극 주인공을 바라보는 관객 집단은 신적 질서의 회복이라는 측면에서 비극의 윤리적 영향을 받는다.

그리고 아리스토텔레스의 『시학』에서는 '총체예술 작품(Gesamtkunstwerk)'으로서의 비극의 다매체적 통일이 단지 행동과 말 사이의 기능적 협력으로만 축소되는 문제점 역시 발생한다.[17] 따라서 그리스 비극의 연출에서 중시되어야 하는 춤, 표정술, 제스처는 아리스토텔레스의 생산미학적 요구 앞에서는 무의미해진다. 특히 니체의 비극 이론에서 중심이 되는, 합창윤무에서의 음악의 역할은 아리스토텔레스에서는 단순하게 무시된다. 즉 '수행성의 미학'에 근거한 비극의 관점을 아리스토텔레스는 간과한 것이다. 다시 말해서 관객의 참여를 통해서 배우와 합창단, 그리고 관객의 혼연일체의 분위기가 형성되고, 그 안에서 피셔-리히테(Erika Fischer-Lichte)가 말하는 자동형성적 피드백-고리(autopoietische feedback-Schleife)가 작동하는 것에 대해서 아리스토텔레스는 전혀 인식하지 못한다. 피셔-리히테에 따르면, '체현된 정신(verkörperter Geist)'에서 출발하는 '수행성' 개념은 공

17 여기에 대해 Enrico Müller, 앞의 논문, p.138 참조.

연이 가진 '찰나적이며 일시적이고 현재적이며 고정불가한 성격들을 전제로 한다.[18] 그리스 비극 역시 그 지속적인 '생성소멸' 안에서 하나의 사건으로서 공연이 발생하는 가운데 이미 배우 합창단원 관객 사이에는 '신체적 공동 현존(leibliche Ko-Präsenz)'이 선행된다. 같은 시공간에 몸이 함께 하는 것에서 출발하는 신체적 공동 현존은 그러므로 이들 모두 사이에 일어나는 인터랙션, 즉 상호작용의 토대이다. 또한 자동형성적 피드백-고리는 이러한 상호작용이 실제로 일어나는 구체적인 방식이 된다.[19] 무대 오케스트라 객석 사이에 자생하는 에너지 호흡 리듬 등에 근거한 자동형성적 피드백-고리는 이들 사이에 실행되는 다양한 육체적 감정의 교류를 의미한다. 다시 말해서 무대 오케스트라 객석 사이에 교감되는 육체적 감정을 통해서 조성되는 디오니소스 신과의 합일은 그리스 비극을 올바르게 이해하는 데 있어서 핵심적인 사안이 되며, 이로써 수행성의 미학이 부상할 수밖에 없다. 그러나 『시학』에서는 이러한 미학적 관점에 대한 이해가 전혀 부재한다. 이러한 문제점을 지적하면서 니체는 다음과 같이 매우 의미심장한 표현을 사용한다. "아리스토텔레스에 대한 반대. 그는 연출과 노래(MELOS)를 비극의 쾌적한 것에 포함시킨다. [⋯]"[20] 여기서 니체는 아

18 Erika Fischer-Lichte, *Ästhetik des Performativn*, Frankfurt a. M. 2004, p.127.

19 여기에 대해 심재민, 「수행적 미학에 근거한 공연에서의 지각과 상호매체성」, 『한국연극학』 60(2016), 115~167쪽 중 121~122쪽 참조.

20 KSA 7, p.78, 3[66]. Enrico Müller는 니체의 이 글이 아리스토텔레스의 『시학』 6장, 1450b와 관련된다고 밝히고 있다. 여기에 대해 Enrico Müller, 앞의

리스토텔레스가 비극에서의 연출과 음악의 중요성과 깊이를 간과한 채, 그것들을 단순히 쾌적한 대상으로만 파악할 뿐 아니라 비극을 레제드라마로 승인해 버린다는 점에 대해서 비판한다.

이와 같은 맥락에서 아리스토텔레스의 경우에 고대 그리스 3대 비극작가들의 작품들이 단순히 독서본의 형태로 이해되었다는 것이 드러난다. 다시 말해서 아리스토텔레스에서는 비극 작품들이 공연보다는 독서 텍스트의 형태로서만 우선시 된다. 그리고 이러한 문제점은 니체의 동시대에 이르기까지 여전히 지속되고 있었다. 그러니까 비극에 대한 해석 중심적 미학은 전반적으로 니체 시대에도 아리스토텔레스의 『시학』 해석에만 기반을 두고 있었다. 따라서 그리스 비극을 수용하는 데 있어서 필요한 비극의 전반적인 수용 범위를 무시한 채 단순히 분석 대상인 텍스트 자체에만 몰두함으로써, 결국 아리스토텔레스의 생산미학은 형식화되고 규범적인 방향으로 나아가게 되며, 또한 비극을 개념화 하는 작업과 연관된다. 비극의 개념화 시도에서는 무엇보다도 '비극적인 것' 내지 '비극의 본질'에 대한 논구가 중심적으로 자리 잡게 된다.[21] 그 결과 비극의 수용미학적 측면과 더불어 특히 수행적 미학의 측면이 무시되고 만다.

논문, p.138, 각주 12 참조.

21 여기에 대해 Enrico Müller, 앞의 논문, p.139 참조.

2.2. 니체의 아리스토텔레스 비판 및 이성중심주의 비판

니체는 비극 주인공의 파멸에 대한 관객의 정서적 반응과 관련해서 아리스토텔레스를 비판한다. 그는『우상의 황혼』에서, 비극 주인공에 대한 공포와 연민을 통해서 나온 위험한 정동(Affekt)을 폭발시키면서 카타르시스에 도달한다는 이론에 대해서 근본적으로 반대한다. 니체는 아리스토텔레스뿐 아니라 '염세주의자들'이 비극을 '염세주의적'으로 오해했으며, 그 결과 삶의 근원적인 생명력을 부정했다고 역설한다. 여기서 삶의 근원적인 생명력의 부각은 궁극적으로 니체의 도덕 비판과 맥을 같이한다. 니체는 동시대 도덕이 삶의 생명력을 부정한다는 인식에서부터 출발하여 도덕 비판을 하고, 같은 맥락에서 비극 해석에서도 이러한 문제를 발견한다. 즉 아리스토텔레스로 대변되는 염세주의자들이 비극을 '윤리적'으로 해석했다는 점을 내세운다. 니체는 고대 그리스인들의 신화 및 비극과 관련하여 아리스토텔레스와 플라톤의 윤리를 비판하면서 고대 그리스인들의 "신화와 비극은 플라톤과 아리스토텔레스의 윤리보다 훨씬 더 현명하다."[22]고 주장한다. 같은 맥락에서 니체는 "예술을 통해서 인간의 동정과 도덕이 증가한다"는 아리스토텔레스의 생각을 "유령이야기"라고 치부한다.[23] 또한 연민과 관련된 아리스토텔레스의 견해를 다음과 같이 비판한다.

22　KSA 8, p.107f., 6[25].

23　KSA 8, p.377, 21[75].

"아리스토텔레스에 따르면, 그리스인들은 비교적 자주 과도한 연민 때문에 괴로워했고 그래서 비극을 통해서 폭발시키는 것이 필요했다고 한다. […] — 오늘날 사람들은 비극을 통해서 연민을 *강화하고자* 한다. — 연민 많이 강화하세요! 하지만 비극에 있는 연민으로부터 사람들은, 연민 전에도 그 후에도, 아무것도 인지하지 못한다."[24] 이처럼 니체는 공포와 연민에서 나온 정동의 폭발을 통한 카타르시스를 내세우는 데 대해서 반기를 들 뿐 아니라, 이를 "병적 해방"이라고 비판한다. 더 나아가 비극이 인간의 윤리적인 측면을 증가시킨다는 생각 역시 단호히 거부한다.

이런 맥락에서 볼 때, 니체는 아리스토텔레스적 카타르시스에 대한 일종의 특별한 가치전도를 기도했다. 아리스토텔레스에서 카타르시스가 공포와 연민으로부터의 정화에 근거하고 있다면, 이와 달리 니체에게 '카타르시스'는 한편으로 변용하는 도취와 다른 한편으로 환영이 "여러 번 연속적으로 일어나는 폭발들"[25]을 의미하기 때문이다.[26] 이러한 도취와 환영은 결국 '예술적 상태들(künstlerische Zustände)'로서의 비극을 생산한다. 즉 관객은 도취에서 오는 환영의 연속적 폭발로 인해서 스스로 변환 내지 변신의 경험을 하게 되고, 이

24 KSA 9, p.128, 4[110]. 강조는 원문에 따름.

25 ST, KSA 1, p.610.

26 여기에 대해 Iris Därmann, "Rausch als 'ästhetischer Zustand': Nietzsches Deutung der Aristotelischen Katharsis und ihre Platonisch-Kantische Umdeutung durch Heidegger", *Nietzsche-Studien*, 34(2005), p.124~162 중 p.127 참조.

로써 비극에서 수행성이 작동하며 예술생리학적 상태가 조성된다. 따라서 관객은 결국 의지 자체의 영원한 생명력이 강화되는 것을 확인한다.

니체에 따르면 아리스토텔레스의 카타르시스는 '힘의 감소', 즉 '파토스적 긴장 혹은 소질'의 약화, 해체, 상실의 과정을 초래한다. 이러한 과정을 카타르시스와 동일시하는 것이 아리스토텔레스에서 나타나며, 이는 결국 삶에 위험하게 작용한다.[27] 그 까닭은 아리스토텔레스는 파토스와 열정(Leidenschaft)의 '추방'을 강조하기 때문이며, 이를 위해서 그에게 비극은 단순한 수단이 되기 때문이다. 그에 반해서 니체는 과도한 파토스적인 것을 미학적으로 변용시키면서 이른바 파토스의, "삶으로 유혹하는"[28] '변화(Metamorphose)'를 강조한다.[29]

니체는 비극의 카타르시스의 모든 도덕적 해석을 거부하고, 오히려 비극의 카타르시스를 "미학적 유희"로서 이해한다.[30] 즉 비극의 "최고의 파토스적인 것"은 '미학적 유희'로서만 요약 기술될 수 있다고 말한다. 이로써 니체는 비극 카타르시스의 병리적 내지 의학적 해석 역시 배척하며, 따라서 이른바 "아리스토텔레스의 커다란 오해"를 지적한다. 왜냐하면 아리스토텔레스는 삶을 우울하게 만드는 두 가

27 KSA 13, p.410, 15[10] 참조; Iris Därmann, 앞의 논문, p.134 참조.

28 KSA 7, p.183, 7[125].

29 KSA 13, p.309, 14[127] 참조.

30 GT, KSA 1, p.142.

지 정동, 즉 경악과 연민에서 비극의 정동들을 인식한다고 믿었기 때문이다.[31] 니체는 아리스토텔레스식의 해석은 비극이 오히려 삶에 위험한 예술이 되게끔 한다고 경고한다.[32] 즉 삶의 본능들이 파괴된다고 말한다. 니체는 아리스토텔레스가 비극 예술에 대한 플라톤의 비난을 벗어나려고 시도했지만, 결국 성공하지 못했다고 단언한다. 아리스토텔레스는 "두 가지 과도하게 쌓인 병적 정동"을 "유용하게" 정화하기 위해서 비극의 무해성을 과시하고자 했지만,[33] 플라톤과 정반대의 방식이긴 하나 그도 결국 동일한 논리에 사로잡히게 되고 말았다는 것이다.[34] 그는 소크라테스적 학문중심주의 내지 이론중심주의에 빠져서 비극에서의 파토스와 열정을 추방하고자 애썼기 때문이다. 바로 이것이 아리스토텔레스의 커다란 오해이다.[35]

　　니체는 아리스토텔레스의 철학을 절대적 학문이자, 절대적 신비론으로 간주한다.[36] 여기서 아리스토텔레스에 대한 니체의 비판은 비극 이론의 차원을 넘어서 철학 전반의 문제에까지 이르게 된다. 니체는 소크라테스 비판과 같은 맥락에서 아리스토텔레스를 비판하고

31　Iris Därmann, 앞의 논문, p.133 참조.

32　KSA 13, p.410, 15[10] 참조.

33　Ibid.

34　Iris Därmann, 앞의 논문, p.134 참조.

35　KSA 6, p.160; Iris Därmann, 앞의 논문, p.134, 각주 54 참조.

36　KSA 7, p.154, 7[72].

있으며, 그것은 결국 니체가 이른바 '배후세계론자들'을 비판하는 것과 같은 궤적에 속한다. 배후세계론자들을 니체는 이른바 정신과 이성, 그리고 자아 자체에만 가치를 두고, 신체와 대지를 무시하는 철학자들이라고 지칭한다.[37] 몸에 근거한 철학에서 출발하는 니체는 이성중심주의가 낳은 배후세계가 결국 '실체' 개념과 일맥상통한다는 점을 간파하고 있다. 즉 '실체' 개념에서부터 출발하는 철학이 이른바 '행위' 이면의 '행위자'를 설정하면서, 실존 세계 뒤의 또 다른 세계를 전제한다는 점을 니체는 비판한다.[38] 이런 맥락에서 볼 때 니체의 아리스토텔레스 비판은 '부동의 원동자'라는 실체를 전제하는 데 대한 비판과도 불가분의 관계를 가진다. 아리스토텔레스에서 부동의 원동자라는 실체는 '생성'보다 더 근원적인 것이기 때문이다. 그 반면에 '신체철학(Leibesphilosophie)'과 더불어서 니체에게 세계의 본질은 바로 생성 자체에 있다.

그리고 니체의 아리스토텔레스에 대한 비판은 바로 이성중심주의에 대한 비판과 맥을 같이한다. 니체는 신체와 전통적인 이성의 역전을 주도한다. 니체가 신체를 '큰 이성(grosse Vernunft)'이라고 간주할 때, 전통적인 이성 개념은 '작은 이성(kleine Vernunft)'이 되며 큰 이성, 즉 신체의 도구가 된다.[39] 또한 '창조하는 신체(der schaffende

37 Z, KSA 4, p.37.

38 여기에 대해 GM, KSA 5, p.279 참조.

39 Z, KSA 4, p.39.

Leib)'의 의지의 한 손으로서 이른바 정신이 창조되었다는 것이 강조된다.[40] 니체는 감각과 정신을 도구이자 장난감이라고 표현하면서, 그 이면에 존재하는 '자기' 개념을 설정한다. 이 '자기'가 바로 사유와 감정을 지시하고 명령하면서 신체 속에 살고 있고, 결국 신체와 하나라는 점을 내세운다. 즉 자기는 바로 신체가 되는 것이다.[41] 이 신체라는 자기를 통해서 인간은 현재에 처한 상태를 넘어서 창조할 수 있으며, 궁극적으로 '위버멘쉬'에까지 도달할 수 있는 가능성을 얻는다. 그 반면에 전통적인 이성중심주의적 사고는 니체가 말하는 '작은 이성'이 설정하는 자아에 의하여 지배된다. 하지만 이러한 자아를 실행하는 것은 결국 큰 이성으로서의 신체이다. 다시 말해서 신체에 의해서 자아는 지배받고 조정당한다.

　　니체는 아리스토텔레스의 비극 이론에서 '디오니소스적인 것'이 소멸한다는 점을 강조한다.[42] 여기에서는 특히 그리스 비극의 관객들에게 디오니소스적인 것이 어떤 기능을 하는지가 관건이다. 니체는 소크라테스의 영향을 받은 에우리피데스의 비극에서 코러스가 피상적으로 사용되는 것을 문제시하며, 같은 맥락에서 아리스토텔레스 역시 비판한다.[43] 니체는 코러스가 "열광하는 디오니소스적 군중의 재

40　Z, KSA 4, p.40.

41　Z, KSA 4, p.39f..

42　KSA 7, p.241, 8[48].

43　KSA 7, p.274, 9[9]; p.220, 8[3] 참조.

현"[44]이라고 단언하면서 그리스 비극의 관객 각자가 자신을 코러스와 동일시한다는 점을 강조한다. 니체는 코러스가 스케네(Skene)의 디오니소스적 환영세계(Visionswelt)를 보는 유일한 자이며, 더 나아가 코러스와 일체감을 느끼는 디오니소스적 관객집단이야말로 디오니소스적 현상의 영원한 탄생모체라고 역설한다. 바로 여기서 디오니소스적 현상을 바탕으로 한 수행성이 작동하는 것이다. 이런 배경에서 니체는 아리스토텔레스의 비극 이론을 에우리피데스의 비극과 같은 맥락에서 비판한다. 에우리피데스의 비극은 무엇보다 비극합창단의 역할을 무시해버렸기 때문이다.[45]

아리스토텔레스의 '카타르시스' 개념에 대한 가치전도와 더불어서, 니체는 카타르시스가 가진 '미학적 유희'와 '미학적 사건'으로서의 의미를 높이 평가한다. 여기서는 음악의 파토스가 사티로스 합창단에 강제로 들어가서 합창단의 디오니소스적 도취 경험을 가능하게 한다. 그와 더불어 예술적 힘의 강제적 폭발로 인하여 인간의 변신과 자기정체성의 상실이 초래되며, 그 결과 의식의 탈경계화 경험이 가능해진다. 다시 말해서 리미널리티(Liminalität), 즉 전이성 경험이 이루어진다.[46] 디오니소스적 음악의 열광적 권능에 사로잡힌 인간은 디

44 KSA 7, p.273, 9[9].

45 Detlev Baur 역시 에우리피데스에서 발생하는 이러한 현상을 정확히 지적한다. 여기에 대해서 Detlev Baur, *Der Chor im Theater des 20. Jahrhunderts. Typologie des theatralen Mittels Chor*, Tübingen 1999, p.19 참조.

46 연극에서의 리미널리티 경험과 관련해서는 Erika Fischer-Lichte, *Ästhetik des*

오니소스 신의 시종으로 변신한다. 그러므로 주신찬가(Dithyrambus)가 실행될 때에 카타르시스적 변신에 근거하여 디오니소스적 사티로스로의 변신이 이루어지며, 따라서 사티로스 합창단은 '무의식적 배우'로 변신할 뿐만 아니라, 장면의 환영을 보는 관객이기도 하다.[47] 여기서 합창단은 청중에게 분위기를 자극하게 된다. 왜냐하면 고대 그리스 비극의 청중은 오케스트라석의 주신찬가 합창단이 사티로스 합창단으로 변신했다고 상상하면서 합창단과 자신을 동일시하는 가운데 스스로 변신하게 되기 때문이다. 따라서 여기서는 객석과 오케스트라, 그리고 스케네에 '자동형성적 피드백—고리'가 작동하면서, 비극에 관여하는 모든 사람들은 혼연일체가 된다. 그리고 비극을 통해 관객은 '의지의 생명력'에 대한 디오니소스적 긍정에 사로잡힌다.

이로써 비극예술은 수행성의 미학에 근거하고 있으며, 여기서 배우 합창단 관객 모두의 변환 내지 변신이 실행된다. 그들의 '전이성 경험'은 바로 디오니소스적 도취에서 연유하며, 이때 이미 육체적 감정에서 비롯되는 생리학적 변화가 전제된다. 다시 말해서 비극의 합창단과 관객, 그리고 배우는 이미 디오니소스적 음악의 소리성과 더불어 춤과 동작에서 나온 몸성과 공간성에 근거한 수행성에 힘입어 신체의 변화를 체험하는 것이다. 그러므로 그들은 스스로 디오니소스 신과 합일되는 경험을 겪음으로써 '고통'을 '쾌감'으로 생산적 변환할

Performativn, 앞의 책, p.310f. 참조.

47 여기에 대해 Iris Därmann, 앞의 논문, p.135 참조.

수 있는 '힘에의 의지'를 고양시킨다. 바로 이 지점에서 '그리스 비극'
이라는 예술에서의 '형이상학적 위로' 내지 미학적 유희와 '생리학적'
기능은 일맥상통하게 된다. 다시 말해서 니체가 내세우는 '예술생리
학'의 근거는 이미 그의 저서『비극의 탄생』에서 발견된다.

3. 두 종류의 예술충동과 그 상호작용

3.1. 아폴론적 및 디오니소스적 예술충동

니체의 비극 이론을 뒷받침하는 가장 중요한 토대는 바로 '의
지의 본성(Willensnatur)'으로서의 예술충동이다. 니체는 두 가지 예술
충동, 곧 아폴론적 및 디오니소스적 예술충동을 내세우는데, 이 둘은
상호 대립적이면서 동시에 상호 자극적이다. 그리고『비극의 탄생』에
서는 아폴론적인 것과 디오니소스적인 것의 상호작용을 통해서 그리
스 비극의 효과가 입증된다. 니체는 아폴론적인 것과 디오니소스적인
것을 먼저 '우주적 원충동(Urtrieb)'으로서 파악하면서, 두 예술충동이
예술창작의 원형이라는 점을 제시한다. 따라서 "예술창작이란 결국
이러한 원충동에 복종하면서, 그 기관이 되는 것"이다.[48] 니체는 아폴

48 Bernhard Nessler, *Die beiden Theatermodelle in Nietzsches "Geburt der Tragödie"*,
Meisenheim 1971, p.8.

론적인 것을 '꿈'을 통해서, 그리고 디오니소스적인 것을 '도취'를 통해서 유비적으로 설명한다. 아폴론적 예술충동은 '예언의 신'이자 '빛의 신'인 아폴론에서 유래하고 있으며, 디오니소스적 예술충동은 酒神 디오니소스에 근거한다.

아폴론적 예술충동은 '개별화원리'에 입각해 있으며, 이는 "명료한 윤곽을 가진 현상"으로서 "가상의 모든 쾌감과 지혜"를 즐긴다.[49] 개별화원리는 "강력한 망상적 기만과 쾌감에 찬 환영들을 통해서, 세계관의 끔찍한 심연과 가장 자극적인 고뇌 능력에 대한 승리자"가 된다.[50] 여기서 아폴론적인 것의 유래는 이처럼 세계와 인간 실존이 끔찍하고 고뇌에 가득 차 있다는 데 대한 체험적 인식에 있다. 즉 이러한 실존의 고뇌를 극복하지 못하고는 삶 자체가 불가능하다는 것을 고대 그리스인들은 이미 깨닫고 있었기 때문에, 그들은 바로 올림포스 신들의 세계를 창조해낼 수 있었던 것이다. 그들은 올림포스 신들의 세계가 가진 몽환적이고 찬란한 가상에 힘입어 실존의 끔찍하고 경악스러운 것을 막아낼 수 있었으며, 따라서 이 상황 안에 아폴론적 예술충동의 근원이 자리 잡고 있다. 니체는 아폴론적 예술을 대표하는 예를 조형예술에서 확인하는데, 이 예술은 "현상의 영원성을 찬란하게 찬양하면서 실존의 고뇌를 극복"한다.[51] 같은 맥락에서 아폴론

49 B. Nessler, 앞의 책, p.11.

50 GT, KSA 1, p.37.

51 GT, KSA 1, p.108.

적 예술충동이 생산하는 모든 형상(Bild)은 "보호하면서, 삶에 봉사하는 가면"[52]이다. 다시 말해서 아폴론적 예술가는 삶을 찬미하는 가면을 생산해내는 예술가라고 말할 수 있다. 그러므로 니체는 아폴론적인 것은 어떤 의미에서 자연에 내재하는 '고통'이라는 개념이 존재하지 않는 것처럼 거짓말한다고 해석한다. 아폴론적 가상의 아름다움은 자연의 특질로서의 고통을 가려버리고, 그 존재를 부정해버리는 정도에까지 이르게 된다. 그리고 아폴론적인 것이 '아름다운 가상'에 기대어 가면을 만들어내기 위해서는 이미 지적했듯이 철저히 개별화원리에 입각해야 하며, 이 원리는 '개인의 한계고수' 및 '절제'에서 나온 '자기인식'을 최고의 가치로 내세운다. 그 반면에 디오니소스적 충동은 '도취'를 그 본질로 하며, 명료한 윤곽을 가진 현상을 부정한다. 이 충동은 "현상의 개별적인 경계 긋기를 파괴하고 세계조화를 재생산"한다.[53] 그러므로 디오니소스적인 것은 "자기과시 및 지나침"이라는 특징을 갖는다.[54] 다른 한편으로 디오니소스적인 것은, 개별화원리에 입각한 인간이 존재의 본질적인 고통의 순간에 부딪치는 순간에 그 힘을 발휘한다. 바로 이 고통의 순간에 인간 내면에서 "환희에 찬 황홀경(wonnevolle Verzückung)"이 솟아오른다면, 이는 디오니소스적

52 B. Nessler, 앞의 책, p.13.

53 GT, KSA 1, p.40.

54 Ibid.

인 것의 본질이 된다.[55] 니체는 대표적인 디오니소스적 예술로서 음악을 꼽는다. 음악은 현상을 해체하는 반현상성을 본질로 하며, 비형상성(Unbildlichkeit)을 띤다. 음악가는 忘我적 도취의 본성 상태를 모방하는 가운데 '디오니소스적 원충동' 자체를 표현한다.[56] 따라서 아폴론적 예술의 형상성과 디오니소스적 예술의 비형상성을 비교해볼 때, 디오니소스적 예술은 아폴론적 예술이 표현하는 형상성의 원인으로서 전제되며, 아폴론적 예술은 그 결과가 된다. 여기서 음악은 단순한 현상적인 모방의 차원을 넘어서, 현상 앞에 있는 국면을 상징한다.[57] 다시 말해서 음악은 아폴론적인 것이 가진 개별화원리를 부수고 사물들의 가장 내면적인 핵심으로 되돌아가면서 모든 현상을 넘어서서 영원한 생명을 표현한다.

3.2. 비극 합창단을 통한 예술충동의 상호작용 및 그 효과

아폴론적 및 디오니소스적 예술은 니체가 생각하는 고대 그리스 비극에서 어떤 형식으로 표현되며, 어떤 상호작용을 일으키는가? 이 질문이야말로 니체의 비극 이론을 이해하는 핵심이 될 것이다. 비극에서는 디오니소스적 음악 예술과 아폴론적 형상 예술이 서로 부딪

55 GT, KSA 1, p.28.

56 B. Nessler, 앞의 책, p.15 참조.

57 GT, KSA 1, p.50 참조.

치고 자극하면서 상호 고양이 실현된다. 이로써 '디오니소스적 지혜'가 상징적으로 형상화될 뿐 아니라, 합창단을 통하여 일상현실을 벗어나서 모든 사물들의 보편적인 본질이 개방되는 근본적인 경험이 가능해진다. "비극 합창단의 과정은 연극적 원현상(Urphänomen)"을 형성하며, 따라서 합창단은 "자기 스스로가 변한 것을 보는 것이며, 마치 실제로 다른 몸 및 다른 성격으로 들어간 듯 행동하는 것"으로 나타난다.[58] 즉 디오니소스적 도취의 상태에 빠지게 된다. 이처럼 디오니소스적 열광자는 '마술'에 걸린 상황에서 자기 자신 안 그리고 모든 사물들 안에서 발견한 보편적 존재를 점점 더 '본성의 신'인 디오니소스로 확인하게 된다. 그러니까 그러한 보편적 존재를 환각적 상태에서 디오니소스 신의 현상으로 파악한다.[59] 이처럼 디오니소스적 열광자로 변신한 사티로스 합창단의 중요성이 대두한다. 합창단원들은 디오니소스적 사티로스로 변신하는 낯선 경험을 하면서, 사티로스 합창단으로서 장면의 환영에서 디오니소스 신을 본다. 이 장면의 환영은 디오니소스적 사티로스로 변신하는 낯선 경험이 '아폴론적 형상세계'에서 폭발되어 나타나는 것을 의미한다. 즉 디오니소스적 열광자로 변신한 합창단원이 "자기 밖에 있는 하나의 새로운 환영을 보는" 것이다.[60] 이 아폴론적 환영의 형상세계는 합창단원 각자에게 디오니소

58 GT, KSA 1, p.61.

59 B. Nessler, 앞의 책, p.20 참조.

60 GT, KSA 1, p.62.

스 신의 토막내어짐에 기인한 고뇌를 연속적으로 이어지는 장면들에서 환각적으로 보게끔 만든다. 즉 폭발되는 아폴론적 환영의 기형적으로 끔찍한 상상적인 것이 여기서는 엑스터시의 상태에서 드러난다. 이러한 환영을 바라보는 자는 디오니소스 신의 고뇌의 광경에 사로잡혀 함께 고뇌를 당한다.[61] 따라서 신의 고뇌와 같은 경험을 한다. 이는 수행성의 미학에서의 '전이성 경험'을 전제한다. 즉 합창단은 자신의 경계를 넘는 탈경계 상태에서 디오니소스적 사티로스로의 변신을 겪음으로써, 바로 끔찍한 디오니소스적 고뇌를 경험한다. 따라서 이 고뇌는 그의 육체적 감정이 자극받는 것과 연동된다. 결국 그리스 비극에서 겪는 이러한 과정에서는 인간이 가진 두 가지 예술적 권능이 폭발한다. 즉 디오니소스 신의 형상에는 상호 폭발을 자극하는 아폴론적 환영과 디오니소스적 방종도취(Orgiasmus)의 공동 작업이 전제된다. 합창단의 음악은 디오니소스적인 파토스를 통해서 인간의 변신을 가능하게 하고, 이를 통해서 아폴론적인 내면적 형상성을 밖으로 끄집어냄으로써 투사된 장면적 환영이 가능해진다. 이어서 이 환영, 즉 아폴론적인 형상성은 다시금 디오니소스적인 음악적 파토스의 흥분과 변화를 불러일으킨다. 이러한 공동 작업을 통해서 결국 상호 폭발의 과정이 이루어지며, 더 나아가 순수한 '미학적 유희이자 사건'으로서의 '비극적 카타르시스'의 토대가 형성된다.

니체는 그리스 비극을 디오니소스적 합창으로 이해하면서 동

61　GT, KSA 1, p.58; 63 참조.

시에 아폴론적 형상세계와 비극의 연관성에 주목한다. 즉 디오니소스적 합창은 아폴론적 형상세계에서 늘 새롭게 폭발한다. 이 폭발이 여러 번 이어지면서 비극의 근원은 연극의 환영을 비춰낸다. 이 환영은 꿈의 현상이며 따라서 서사적 성격을 가지지만 이는 디오니소스적 상태가 객관화된 것이다. 그러므로 개체는 파괴되고 대신 "원존재(Ursein)"와의 일치라는 디오니소스적 상태를 아폴론적으로 형상화하는 것이다. 여기서 니체는 "무대장면"과 "동작"은 단지 '환영'으로서만 생각되었다는 점을 부각시킨다. 반면 유일한 '실재'는 오로지 합창일 뿐이며, 합창에서부터 환영이 생겨난다. 합창단은 그의 환영 속에서 주인이자 스승인 디오니소스를 바라보며, 따라서 영원히 그의 시종이 된다. 이 합창단을 통해서 니체는 이미 언급한 자연의 본질에 대한 진리를 재확인한다. 즉 디오니소스 신의 고뇌와 찬미를 바라보면서 합창단은 직접 행동하는 것이 아니라 도취한 가운데 신탁의 말과 자연에 대한 '디오니소스적 지혜'를 설파하는 대리인 역할을 한다. 고뇌를 통해서 자연의 진리 및 예술을 고지하는 것이다. 그러니까 합창단의 사티로스는 음악, 시, 춤, 그리고 신을 보는 능력을 모두 갖추게 된다.

　　그런데 여기서 우리는 원비극(Urtrgödie)과 비극의 차이를 알 수 있다. 디오니소스 신은 물론 본래의 무대 주인공이자 환영의 중심이지만, 초기의 원비극에서는 실제로 무대 위에 존재하지는 않았다. 다만 존재한다고 생각되기만 한 것이었다. 그러므로 최초의 원비극이란 연극이 아니라 오로지 합창일 뿐이었다. 그러나 시간이 흐르면서 무대 위에서 디오니소스의 모습을 실재하는 것처럼 보여주게 되고,

이러한 환영의 모습을 둘러싼 분위기 역시 관객의 눈에 보이게 된다. 가장 오래된 시기에 나온 원비극의 상태에서부터 벗어난 비극은 이제 실제로 디오니소스 신을 보여주려고 시도하였으며, 같은 맥락에서 '환영의 인물(Visionsgestalt)'을 변용의 틀과 더불어 누구의 눈에나 보일 수 있도록 '재현'하고자 시도하였다. 그럼으로써 좁은 의미에서의 '드라마', 즉 연극이 시작된다. 이제 비극은 엄밀한 의미에서 연극이 된 것이다. 여기서 중요한 것은 합창단의 역할이다. 주신찬가 합창단은 분위기를 고조시켜 청중에게 디오니소스적 자극을 주어야만 한다. 다시 말해서 관객은 수행적 미학에 근거한 분위기를 통해서 합창단 그리고 디오니소스 신과 함께 혼연일체가 되면서 전이성 경험에 빠진다. 그 결과 관객은 비극 주인공이 무대 위에 등장할 때 그가 단순히 어울리지 않게 가면을 쓴 인간이 아니라, 말하자면 그에게서 환영의 형상을 보는 것이라고 여기게 된다. 즉 합창단에 의하여 관객은 자극을 받고 스스로 도취되는 가운데 이러한 환영을 본다. 이처럼 도취한 관객들은 무대 위의 디오니소스 신의 고뇌와 이미 합일된 상태에 이른다. 그러므로 주신찬가 합창단은 이제 무대 위 비극 주인공이 말하자면 청중 자신의 황홀경에서 태어난 '환영의 인물'로 보이게끔 청중의 분위기를 디오니소스적으로 고무하는 과제를 갖는다.[62]

이처럼 디오니소스적 황홀경의 보편적 경험은 아폴론적 객관화를 통해서 장면으로 실현될 수 있는 인물이 되어 나타난다. 즉 디오

62 GT, KSA 1, p.63 참조; Iris Därmann, 앞의 논문, p.135 참조.

니소스 신이 겪는 고뇌의 아폴론적 환영을 객관화하여 장면으로 보여주기 위해서, 디오니소스 신은 실제 서술 가능한 인물들로 나누어진다.[63] 그리고 비극에서는 "디오니소스적 황홀경과 아폴론적 공연사건"이 양극으로서 작용한다.[64] 이러한 양극은 이중운동을 통해서 상호 간섭적이며 동시에 상호보완적인 효과를 낸다. 비극에서는 음악이라는 예술적 표현에 힘입어 비극의 신화가 탄생하는 가운데, 신화는 하나의 '조형적 세계(plastische Welt)'이자 비유가 되면서 이를 위해 복무하는 최고의 표현 수단이 음악이라는 착각을 관객에게 불러일으킨다. 즉 아폴론적 운동은 신화를 전면으로 내세우고 음악을 뒤로 물러나게 하면서, 마치 음악이 "신화의 조형적 세계를 살리기 위한 최고의 묘사 수단"에 불과한 것 같은 착각이 일어나게 한다.[65] 이처럼 아폴론적 운동은 신화와 음악의 관계에 입각해서 모든 인물과 동작에 대한 최고도의 서사적 명료성을 가능하게 한다. 비극 주인공과 비극 신화는, 아폴론적 형상의 착각과 더불어 음악이라는 디오니소스적 존재에 의해서만 보편적 사실에 대한 '비유적 의미'를 얻는다.[66] 여기서는 디오니소스적 음악을 통하여 아폴론적인 개별적 세계 형상의 효과가 증대될 수 있다는 고상한 착각이 중요하다. 그 결과 주신찬가에 맞추어서 사

63 GT, KSA 1, p.72 참조; B. Nessler, 앞의 책, p.20 참조.

64 B. Nessler, 앞의 책, p.21.

65 GT, KSA 1, p.134.

66 GT, KSA 1, p.107f. 참조.

티로스 합창단은 자유로운 방종적 도취의 감정에 몸을 맡기고 춤을 춘다.

신화는 음악의 힘을 통해서, 말과 형상만으로는 결코 달성할 수 없는 "강렬하고 확신적인 형이상학적 중요성"을 획득한다.[67] 즉 음악의 디오니소스적 운동은 비극 공연의 더 본질적인 구성요소이며, 아폴론적 형상 생산에 반대되면서도 동시에 언제나 새롭게 아폴론적 형상 생산의 출발점이 된다. 그러므로 디오니소스적 운동은 공연 사건의 연속성을 구성한다.[68] 그 반면에 신화와 비극 주인공은 음악의 곁에서 주인공의 실존에 새로운 의미를 부여한다. 비극은 투쟁하는 주인공의 승리가 아니라 파멸을 통해서 또 다른 실존과 보다 높은 쾌감을 상기시키기 때문이다. 그러니까 비극 주인공은 자신의 파멸과 否定을 통해서 "사물들의 가장 내면적인 심연이 그에게 분명히 들리도록 말하는 것처럼, 듣고 있다는 생각을 가지고 있다".[69] 그 결과 비극 주인공의 파멸은 새로운 형이상학적 의미를 획득하며, '실존의 더 높은 가능성'이 추구된다. 이로써 니체의 비극 이론이 가진 고유한 의미가 드러난다. 즉 주인공의 파멸이 오히려 관객에게 더 높은 형이상학적 가치를 갖게 만드는 것이다.

니체는 디오니소스적 운동과 아폴론적 운동이 가진 이러한 상

67 GT, KSA 1, p.134.

68 B. Nessler, 앞의 책, p.23 참조.

69 GT, KSA 1, p.135.

호작용에 입각해서, 주인공의 파멸에 이르는 비극의 궁극적인 의미를 다음과 같이 말한다. "비극 신화는 디오니소스적 지혜를 아폴론적 예술 수단에 의해서 형상화하는 것으로만 이해될 수 있다. 비극 신화는 현상세계를 극한으로까지 몰고 가고, 이곳에서 현상세계는 자기 자신을 부정하며, 진실하고 유일한 실재의 품안으로 다시 도주하고자 한다."[70] 여기서 '진실하고 유일한 실재'는 주인공의 파멸이라는 현상세계의 이면에 존재하는 보다 높은 '삶에의 의지'와 연관된다. 이 삶에의 의지에서 바로 형이상학적 중요성이 부각된다. 즉 비극적인 것을 통해서 염세주의를 극복하는 것이 그 핵심이다. 이에 대해서 니체는 "아무리 낯설고 어려운 문제들에 처하더라도 삶을 긍정하는 것; 삶의 최고의 실현유형들이 희생되더라도 삶의 무한함을 기뻐하며 삶에의 의지를 가지는 것"이라고 요약한다.[71] 이로부터 비극이 가진 형이상학적 의미가 발휘되며, 주인공의 파멸을 통해서 추구된 '실존의 더 높은 가능성'은 확실해진다. 이러한 니체의 철학적 메시지는 자신의 동시대 현대인의 삶에 내재한 허무주의를 단호하게 물리칠 수 있는 힘을 제공한다. 니체는 그리스 비극이 주는 교훈을 통해서 당시에 팽배한 유럽적 허무주의의 문제를 해결하려는 시도를 한 것이다.

니체는 비극의 기원을 '비극 합창단'에서 확인한다. 그리고 비극은 근본적으로 합창 이외의 아무것도 아니라고 강조한다. 동일한

70 GT, KSA 1, p.141.

71 GD, KSA 6, p.160.

맥락에서 비극 합창단을 단순히 "이상적 관객"으로 보는 슐레겔(A.W. Schlegel)의 견해에 대해서 명백한 반대를 표명한다.[72] 따라서 "원연극 (Urdrama)"으로서의 합창단의 중요성을 내세울 뿐 아니라, 그리스의 문화인들이 사티로스 합창단을 보고 스스로가 지양됨을 느꼈다고 역설한다. 바로 이 지점에서 니체가 내세우는 디오니소스적 비극의 직접적인 영향이 확인된다. 즉 국가와 사회, 더 나아가 인간 상호간의 간극을 넘어서서 "막강한 통일감"을 부여하는 것이 디오니소스적 비극의 미덕이다.[73]

사티로스 합창단은 '자연의 잔혹성'을 꿰뚫어보는 그리스인들에게 힘에의 의지, 더 나아가 '삶에의 의지'를 주선한다. '예술을 통한 삶에 의해서 그리스인을 구원함'이라는 역할을 합창단은 수행한다.[74] 여기서 '삶에 대한 미적 정당화'로서의 비극예술의 의미가 또다시 확인된다. '자연의 잔혹성'이라는 개념을 니체는 다른 말로 "사물들의 영원한 본질", "존재의 경악스러움 혹은 부조리함"[75]이라고 표현한다. 이것은 자기 삶의 일상적 구속과 한계를 파괴하면서 디오니소스적 황홀경을 체험한 인간이 디오니소스적 현실에서 벗어나서 다시 일상 현실을 인식할 때 느끼는 경험이다. 이때 디오니소스적 인간은 이러한

72 GT, KSA 1, p.54f. 참조.

73 GT, KSA 1, p.56 참조.

74 Ibid.

75 GT, KSA 1, p.57.

인식으로 인해 더 이상 행동력을 갖지 못한다. 이런 맥락에서 니체는 디오니소스적 인간과 동일한 예를 바로 '햄릿'이라는 인물의 경우에서 확인한다. 햄릿이 오필리어의 운명에서 상징성을 이해하면서 삶의 내면에 존재하는 부조리성과 경악성을 인식하는 가운데 그는 더 이상 행동을 할 수 없다는 것이다. 디오니소스적 인간 및 햄릿이 겪는 이 상태야말로 의지의 가장 위험한 자기부정을 의미한다. 허무의 나락으로 빠져드는 인간이 삶에의 의지를 포기하게 되는 상태인 것이다. 그런데 여기서 구원과 치유의 마술사 역할을 하는 것이 바로 예술이다. 오로지 예술만이 삶에 내재하는 경악성과 부조리성을 넘어서 삶에의 의지를 견지할 수 있게 해준다. 니체는 "숭고한 것"과 "희극적인 것"이라는 두 개념으로써 예술에 내재하는 역할들을 설명한다. '주신찬가'를 행하는 사티로스 합창단은 이런 의미에서 그리스 예술의 구원적 행위로서 간주된다. 합창단은 하나의 중간세계를 형성하면서 디오니소스적 인간이 체험하는 구역질을 중단시키는 역할을 한다. 물론 니체는 고대 그리스 합창단들의 노래를 모두 디오니소스적인 것으로 보지는 않는다. 오히려 그 반대로 일반적으로는 아폴론적인 합창단을 확인할 뿐이다. 그러나 주신찬가에서는 변신한 합창단의 모습을 인정한다. 즉 디오니소스 신의 시종으로서 그들의 본래의 사회적 입장을 완전히 벗어난 합창단원들을 인식한다.

그런데 관객으로서 '그리스 문화인'의 눈에 사티로스 합창단은 어떻게 보였을까? 니체는 사티로스에서 인간의 본래적 모습을 확인한다. 그에게서 최고도의 흥분이 표현된 것을 볼 뿐 아니라, 신의 접

근에 의해 황홀경에 빠진 감격한 도취자를 경험하기도 한다. 또한 신의 고뇌를 반복하면서 같이 괴로워하는 동지까지도 확인한다. 그러므로 니체가 말하는 '자연'이라는 개념이 가진 양면성을 구현하는 존재가 바로 사티로스이다. 사티로스는 자연의 "성적 전능(geschlechtliche Allgewalt)"의 상징이며, 이를 그리스인들은 외경심을 가지고 바라본다. 이런 맥락에서 사티로스는 특히 삶의 의미를 잃은 고통스러운 디오니소스적 인간에게 어떤 숭고하고 신적인 것으로 생각되었다는 점이 부각된다.[76] 따라서 아티카 비극의 관객으로서 디오니소스적 그리스인들은 자기 자신을 오케스트라의 합창단에서 발견하게 되고, 그 결과 합창단과 관객 사이에는 근본적으로 아무런 차이도 없게 된다. 여기서는 모든 것은 단지 춤추고 노래하는 사티로스라는 크고 숭고한 합창단으로만 존재하기 때문이다. 그러므로 그리스의 반원형 객석에 앉은 관객은 오늘날의 관객과는 판이하게 다를 수밖에 없다. 그리스 문화인들은 그들을 둘러싼 문화세계를 넘어서 스스로를 합창단원이라고 착각하게 되는 것이다. 사티로스 합창단은 디오니소스적 관객에게 일종의 "환영"이 되며, 동시에 무대라는 세계에서 스스로 디오니소스의 환영을 본다.[77] 이로써 이들 모두에게는 하나의 '공동체'가 생성될 뿐 아니라, 여기서는 전이성 경험에 근거한 수행성의 미학이 실행

76 GT, KSA 1, p.58 참조.

77 GT, KSA 1, p.60 참조.

된다.[78] 즉 관객과 합창단, 그리고 무대의 배우 사이에는 자동형성적 피드백-고리가 작동하면서 에너지와 리듬, 호흡 등의 교류가 이루어진다. 그들 전체는 특정한 육체적 감정에 사로잡혀서 전이성을 통해서 스스로가 바뀌는 경험, 즉 변환 내지 변신을 겪는다. 여기서 '변신'이라는 개념의 중요성이 대두한다. 디오니소스적 도취자는 스스로가 사티로스로 변신한 것으로 받아들이며 이어서 사티로스로서 그는 다시 신을 보게 된다. 다시 말해 변신한 가운데 자기 밖에 있는 새로운 환영을 보게 되는 것이다. 따라서 디오니소스적 도취는 아폴론적 완성의 힘을 얻는다. 디오니소스적 도취상태를 통해서 '아폴론적 형상'을 봄으로써 연극은 완성된다. 이처럼 디오니소스적 요소와 아폴론적 요소는 상호관련 속에서 각자 역할을 수행한다.

3.3. 예술충동의 의미 확장에 근거한 비극 신화

그리스 비극에서 아폴론적인 부분은 단순, 명료, 아름다움 등의 개념으로써 표현된다. 이는 예를 들면 소포클레스의 주인공들의 언어에서 드러나며, 여기서 아폴론적 확실성과 명료성이 확인된다. 그런데 니체는 이러한 표면적이고 가시적인 주인공의 성격 측면에 국한하지 않고, 보다 근본적인 문제에 대해 현미경을 들이댄다. 그 결

78 여기에 대해 Erika Fischer-Lichte, *Ästhetik des Performativen*, 앞의 책, p.305~314 참조.

과 아폴론적인 가면, 즉 '가상'이 "자연 내부의 끔찍한 것"을 가려준다고 확신하며, 이런 의미에서 니체는 소포클레스의 주인공들도 일종의 '가면'이라는 아폴론적인 것으로 이해한다.[79] 그리고 "그리스적 명랑성"이라는 개념을 이러한 아폴론적 가면에서 추출해내면서, 자연의 내면에 있는 소름끼치고 끔찍한 본질을 가려주는 그리스인들의 아폴론적 삶의 방식을 읽어낸다. '아폴론적 가면'은 그러므로 '자연의 고통'을 아는 그리스인들에게 일종의 치료제 구실을 한 것이다. 따라서 소포클레스의 『오이디푸스 왕』에서도 이러한 아폴론적 해결 방식을 통찰한다. 자연에 대한 끔찍한 저항이라는 이 작품의 신화는 주인공으로 하여금 자연 질서의 파괴를 통해서 자연의 비밀을 알아내게 하고, 그 결과 "지혜, 즉 디오니소스적 지혜는 반자연적인 만행"이라는 결론에 도달하게 만든다.[80] 더 나아가 "지혜의 칼끝이 지혜로운 사람에게 향하며 지혜는 자연에 대한 범죄행위"라는 단언을 이 신화는 내리고 있다.[81] 그러므로 이와 같은 소포클레스의 전반적인 견해 역시 자연의 끔찍한 심연을 들여다본 우리에게 하나의 "치유하는 자연 (heilende Natur)"으로서 '아폴론적 가면'을 앞에 내어놓는 셈이 된다. 이러한 가면은 하나의 '현상'에 해당하며 '디오니소스적 지혜'와는 구별되는 것이다. 결국 이 작품과 관련된 소포클레스의 신화 해석은 그

79 GT, KSA 1, p.65.

80 GT, KSA 1, p.67.

81 Ibid.

자체로 이미 아폴론적 가상에 입각해 있다.

니체는 아이스킬로스(Aeschylus)의 『프로메테우스』에서 아폴론적인 것과 디오니소스적인 것을 함께 인식하면서, 양자의 공존을 확인한다. 이로써 "모든 존재하는 것은 정의로우면서 동시에 정의롭지 않고, 이 양자 안에 동등한 권리를 가진다"는 결론을 도출하며, 이것이 바로 '세계'를 의미한다고 역설한다.[82] 이 작품의 아폴론적인 것의 근거를 니체는 "정의를 향한 아이스킬로스의 깊은 끌림"에서 찾는다. 즉 대담한 개인인 프로메테우스를 내세워서 아이스킬로스가 신들의 세계 올림포스를 '정의'의 관점에서 진단해본다는 것이다. 여기서 아이스킬로스의 정의관은 일종의 '경계 긋기'라는 의미에서 아폴론적인 것을 드러낸다. 그 반면 프로메테우스 신화에서 디오니소스적인 것은 '모독행위(Frevel)'와 '고뇌'로 표현된다. 니체에 따르면 '개별화원리'라는 아폴론적 덕목은 결국 개별성 확보에 그치고 만다. 그러므로 한 개인이 개별성의 세계를 뛰어 넘어 보편성의 세계, 즉 세계의 본질이 되려는 충동에 사로잡힐 경우 그는 결국 사물에 내재하는 근원적 모순을 감내할 수밖에 없다. 다시 말해 '경계선'을 넘어서 모독행위를 저지

82 GT, KSA 1, p.71. 니체의 '양가성'에 근거한 사고 논리에 대해서는 이미 Josef Simon이 예컨대 '계몽' 개념의 경우를 들어 설명하고 있다. 여기에 대해 Josef Simon, "Aufklärung im Denken Nietzsches", Jochen Schmidt(ed.), *Aufklärung und Gegenaufklärung in der europäischen Literatur, Philosophie und Politik von der Antike bis zur Gegenwart*, Darmstadt 1989, p.459~474에서 p.468 참조.

르고 고뇌를 경험할 운명에 처한다. 개인과 개인의 '경계 긋기'라는 아폴론적 덕목을 위배함으로써 '모독행위'라는 개념은 필연적으로 등장하며, 이로써 모독하는 자는 고뇌를 겪을 수밖에 없다. 이처럼 아폴론적 경계를 넘어섬으로써 고뇌하게 되는 프로메테우스에게서 니체는 '디오니소스적 가면'을 확인한다.

니체는 그리스 비극의 최초 모습이 다만 디오니소스의 고뇌를 그 대상으로 삼았다고 확신한다. 그러므로 에우리피데스를 제외한 그리스 비극작가들은 한결같이 디오니소스를 비극의 주인공으로 삼는 데 주저하지 않았다. 다시 말하면 프로메테우스나 오이디푸스는 모두 본래의 주인공인 디오니소스의 가면이라고 역설한다. 즉 비극 주인공들의 뒤에는 하나의 神性이 존재하는 데 이것이 바로 디오니소스라는 것이다. 그러므로 진정한 디오니소스는 여러 모습으로 나타나게 되며, 투쟁하는 주인공이라는 가면 뒤에 그러니까 "개별의지"라는 가면 뒤에 숨어 있는 셈이며, 무대 위에 등장해서 말하고 행동하는 디오니소스 신은 따라서 방황하고 노력하고 고뇌하는 개인과 유사하다.[83] 결국 우리는 개별의지를 가진 개인은 언제나 고뇌할 수밖에 없다는 사실을 인식하게 된다. 이로써 개별화원리에 입각한 아폴론적인 것의 한계가 적나라하게 드러난다. 니체는 여기서 한발 더 나아가 비극 신화와 '디오니소스적 지혜'의 관계를 밝혀낸다. 그리고 비극 신화 전반

83 GT, KSA 1, p.72.

을 결국 디오니소스적 진리 인식을 위한 상징의미로서 받아들인다.[84] 비극 신화에 따르면 디오니소스 신은 개인의 고뇌를 자기 스스로 경험한다. 이 "불가사의한 신화"에 의하면 소년으로서 디오니소스를 티탄 거인들은 토막 내어 죽이며, 이 상태에서 디오니소스는 차그레우스(Zagreus)로서 숭배된다. 여기서 '토막 냄'은 디오니소스의 고뇌를 의미하며, 다시금 공기, 물, 흙, 불로의 변화를 뜻한다. 신화는 모든 고뇌의 근원이 '개별화'의 상태에 기인한다고 보면서 이러한 상태를 그 자체 어떤 비난받아 마땅한 것으로서 간주한다. 다시 말해서 아폴론적인 것은 여기서 이미 거부당한다. 니체는 토막 내어진 신 디오니소스에서, 한편으로 잔인하고 야만적인 '악령(Dämon)'과 다른 한편으로 부드럽고 온유한 지배자의 이중적 성질을 확인한다. 그리고 결국 '개별화의 종말'이라는 의미에서 신화는 디오니소스의 재탄생을 예고한다. 다시 말해서 아폴론적인 것의 문제를 극복할 수 있는 디오니소스적인 것을 신화 속에서 확인한다. 그러므로 개별화 속에서 파괴되고 폐허가 된 세계의 얼굴에 찬란한 기쁨이 드러난다는 것을 이 신화는 의미한다. 니체는 이러한 비극 신화로부터 '디오니소스적 지혜'의 근거가 되는 다음과 같은 결론을 도출한다. "모든 존재하는 것의 통일에 대한 기본인식, 개별화를 악의 근원으로 간주함. 예술을 개별화의 구속을 부술 수 있는 희망으로서 그리고 다시 만들어진 통일의 예감

84 Wohlfart는 디오니소스 신화들을 니체 예술이론 전체의 토대로 보아야만 한다고 역설한다. Günter Wohlfart, *Artisten-Metaphysik*, 앞의 책, p.27~34 참조.

으로서 간주함."[85] 이로써 아폴론적 '개별화원리'는 '디오니소스적 통일'에 의해서 극복되어야 하는 것으로 확정된다.

　　이미 언급했듯이 니체는 "의지의 최고 현상"조차도 현상에 불과하다는 것을 지적하면서 주인공의 죽음 앞에서도 절망하지 않는 것이 바로 '디오니소스적 지혜'이며 '형이상학적 위로'임을 강조한다. 형이상학적 위로는 디오니소스적 세계관의 본질이 된다. 디오니소스적인 것의 본질은 고뇌에 직면해서도 '무한한 삶에 대한 긍정'과 '삶에의 의지'를 가지는 것이다.[86] 따라서 의지의 최고 현상이 소멸하더라도 힘에의 의지는 더 큰 힘을 추구함으로써 힘의 감정이 상승하는 경험을 하며, 이것이 곧 디오니소스적 지혜이다. 그러니까 비극 주인공의 죽음은 니체에게 "개별실존의 경악"으로 인지되지만, 바로 그 순간에 실존의 '원쾌감'이 작동한다. 다시 말해 아폴론적인 개별화원리가 존재의 본질적인 고통, 즉 원고통에 직면하는 그 순간에 '환희에 찬 도취경'으로서 디오니소스적인 것이 불쑥 솟아오른다. 니체의 비극 해석은 바로 이 디오니소스적인 것에 대한 신앙고백에서 출발한다. 그러므로 주인공의 죽음이라는 개별실존의 한계에 대한 경악은 결국 '생성'의 세계 안에서 해결된다. 비극에서의 죽음은 '생성 자체의 영원한 쾌감'을 인지하게 만든다. 세계의 본질로서 생성은 고통의 표상 역시 '생성하는 현상'으로 파악하도록 유도하는 가운데, 고뇌하는 실존과

85　GT, KSA 1, p.73.

86　GT, KSA 1, p.141.

그를 구원할 수 있는 가상으로서의 원쾌감은 하나가 된다. 그러므로 현상으로서 실존은 비극적–디오니소스적 세계관이 관철되는 바로 그 순간에 '근원적 본질(Urwesen)'로서 통용된다.

비극 신화를 통해서 상징적으로 알게 되는 '디오니소스적 진리'는 부분적으로는 비극이라는 공개적인 제의 형식으로 나타난다. 그뿐만 아니라 연극적인 "秘敎축제(Mysterienfeste)"의 은밀한 거행에서도 일부가 드러난다. 그리고 이러한 진리는 항상 '옛 신화'라는 외피를 쓰게 된다. 즉 '디오니소스적 진리'는 신화의 심오한 의미 해석을 통해서 드러나며, 그 가능성은 바로 음악의 거대한 힘에서 나온다. 니체는 그리스 시대에 '디오니소스적 음악'만이 고사 직전의 비극에 다시 한 번 생명의 불을 지피게 할 수 있었다고 확신한다. 그 시대에는 '신화의 역사화'라는 그리스인들의 엄격하고 지성적인 작업에 의해서 신화는 그 자체의 자연적인 생명력과 번식력을 상실할 위기에 처할 수밖에 없었다. 즉 신화가 '역사적 사실'이 되어버리고 종교가 역사적 토대 위에 서게 되면서 결국 신화를 위한 감정은 고사하게 되었다는 것을 니체는 확신한다. 바로 이런 심각한 상황에서 재차 신화를 꽃피우게 해준 것이 비극의 디오니소스적 '음악'의 힘이다. 이 힘의 도움으로써 신화는 비극에서 내용적 형식적으로 가장 명료한 표현과 심오한 의미를 획득한다.

그러나 이러한 비극은 니체에 따르면 에우리피데스에 이르러 "자살하고" 말았을 뿐 아니라, 이 비극 작가가 신화의 참의미를 비극에서 배제함으로써 "음악의 창조적 정신"마저 죽을 수밖에 없는 지경

에 이르게 되었다.[87] 여기서 우리는 이 그리스 작가에게 사상적인 영향을 미쳤다고 전해지는 소크라테스에 대한 니체의 견해를 알아보도록 하자. 니체는 소크라테스의 이론적 낙관주의에서 논리가의 유형을 본다. 다시 말해 소크라테스가 지식의 변증법으로써 존재의 가장 깊은 심연에까지 도달할 수 있다는 망상에 사로잡혀 있다고 간주한다. 소크라테스는 사유를 통해서 존재의 근원에까지 이를 수 있으며 사유는 존재를 인식할 수 있을 뿐만 아니라 수정할 수도 있다는 흔들리지 않는 믿음에 사로잡혀 있다.[88] 지식과 인식의 만병통치약적 역할하에서 지식은 덕이 되고 행복의 근원이 된다. 그러므로 무지한 자는 부덕한 자가 되고 마는 것이다. 이러한 소크라테스에서 니체는 의식과 본능의 전도 상태를 확인한다. 즉 소크라테스의 경우는 "본능이 비판자가 되고 의식이 창조자가 되"며, 따라서 과도하게 "논리적 천성"이 발달한데 반해 본능이 가진 "창조적이고 긍정적인 힘"이 결여되는데, 이 결함을 니체는 "신화적 소질의 결함"이라고 간주한다.[89] 소크라테스에서 니체는 "이론적 세계관"만을 인식하며 이와 대립되는 의미에서 신화에 바탕을 둔 '비극적 세계관'의 필요성을 역설한다.

87 GT, KSA 1, p.75.

88 여기에 대해 Hans Zitko, *Nietzsches Philosophie als Logik der Ambivalenz*, 앞의 책, p.7 참조. Zitko는 "존재와 진리에 대한 이해의 일관된 수단으로서 이론적 지식이 가진 특권"이라는 소크라테스적 전통에 대한 니체의 비판을 지적한다.

89 GT, KSA 1, p.90f..

그런데 소크라테스의 정신적 영향을 받은 비극작가가 바로 에우리피데스이다. 그는 소크라테스의 도움으로 연극에서 디오니소스적 요소를 배제한다. "그는 아폴론적 직관 대신에 냉정하고 파라독스한 '사상'을, 디오니소스적 황홀 대신에 불같은 '정동'"을 매우 사실적인 모방에 입각해서 도입한다.[90] 아이스킬로스나 소포클레스의 연극에서는 예언적 꿈이 이후에 일어날 사건에 대해서 가지는 긴장된 관계가 있다. 이들은 "필연적인 일에 가면을 씌워 우연적으로 보이게 만드는 고상한 예술가의 재능"을 가지고 있는 반면, 에우리피데스는 프롤로그를 강조할 뿐이다.[91] 프롤로그에서는 등장인물이 자기는 누구이며 작품의 줄거리는 어떻게 진행될 것인지를 미리 알려주기 때문이다. 니체는 에우리피데스의 "합리주의적 방법의 생산성"을 소포클레스와 비교하면서 "문학적 결함이며 퇴보"라고 단정한다.[92] 에우리피데스는 신화의 실재성을 배제하고 자기의 연극에 신의 진실성을 보장하기 위해서 '기계장치의 신(deus ex machina)'을 도입한다. 따라서 관객은 신화를 전혀 느끼지 못하고 강한 사실성과 예술가의 모방능력을

90 GT, KSA 1, p.84.

91 GT, KSA 1, p.86.

92 니체는 에우리피데스 연극의 프롤로그에서 등장인물이 자기의 신분 및 진행될 줄거리를 소개하는 것이 무대 기술에 적합하지 못하다고 비판한다. 동시에 이러한 "합리주의적 방법"을 현대의 극작가는 "긴장효과에 대한 방자하고 용서받을 수 없는 포기행위"로 표현할 것이라고 역설한다. GT, KSA 1, p.85.

느끼게 될 뿐이다. 그 결과 보편적인 것을 압도하는 '현상'의 승리만이 존재하게 된다.

4. 비극에서의 음악의 역할

언어를 사용하는 서정시와는 달리 음악은 세계에 대한 상징의 미를 갖는다. 음악의 의미와 관련해서 니체는 재차 '원일자'의 중심을 이루는 '원모순' 및 '원고통'을 언급한다. 그러니까 음악은 이들과 상징적으로 관련을 맺음으로써 단순히 현상적인 모방의 차원에 머무르는 예술을 벗어난다. 즉 현상을 넘어서 현상 앞에 있는 그러한 국면을 음악은 상징한다.[93] 이에 반해 서정시의 언어는 결코 음악의 가장 심층적인 내면을 겉으로 드러낼 수 없다. 다만 음악을 모방하면서 음악과 외면적인 접촉을 할 뿐이다.[94]

그런데 소크라테스를 추종하는 에우리피데스에 의해 자행된 "미학적 소크라테스주의"는 합창단과 비극의 음악적 디오니소스적 토대 전체를 단지 "어떤 우연적인 것으로, 비극의 기원에 대해 아마

93 니체는 쇼펜하우어의 개념을 차용해서 음악을 "의지로서 나타난다"고 말한다. 즉 "의지가 작동하지 않는 순수한 관조적인 미학적 분위기와 정반대"로서 나타난다고 강조한다. 여기에 대해 GT, KSA 1, p.50 참조.

94 여기에 대해 GT, KSA 1, p.51 참조.

그리워할 수 있는 추억 때문에 남아 있는 것"으로 만들어버린다.[95] 따라서 비극과 비극적인 것의 '원인'으로서만 통용되던 합창단의 지위는 완전히 상실된다. 니체는 이미 소포클레스에서부터 합창단 위치의 변경에 대한 출발점을 인식하고 있다. 합창단의 역할이 단지 배우들과 협동하여 등장하는 정도로 축소되어버린 것이다. 합창단의 위치는 '합창단석'에서 '무대 위'로 밀려 올라간 듯이 보였다. 이로 인해 합창단의 본질은 파괴되고, 그 결과 음악이 비극에서 가지던 본래의 의미는 없어진다.[96] 이러한 합창단의 파괴는 에우리피데스, 아가톤(Agathon), 그리고 신희극 이후로 급속도로 이루어졌다. 결국 그리스 비극은 디오니소스와 소크라테스의 대립 속에서 몰락하게 되었다.

그러나 감옥 속에 갇힌 소크라테스가 꿈을 통해서 '음악을 하라'는 말을 반복적으로 듣고 마침내 예술의 영역이 가지는 의미를 인정하게 된 데서, 니체는 '음악을 하는' 소크라테스의 의미를 개념화한다. 즉 학문이 자기의 한계에 부딪칠 때, 논리가의 자기 한계에서부터 학문은 예술로 변하지 않을 수 없다. 바로 여기서 니체가 말하는 '비극적 인식'이라는 개념이 탄생한다. 논리의 한계점이 인식될 때 예술은 보호처와 치료제로서의 역할을 하면서 학문의 지향점 구실을 한다. 다시 말해서 이론적 낙관주의가 존재의 근원을 파악하고 존재의 고

95 GT, KSA 1, p.95.

96 여기에 대해 B. Nessler, *Die beiden Theatermodelle in Nietzsches "Geburt der Tragödie"*, 앞의 책, p.69f. 참조.

통을 견지하기에 불충분하다는 인식에 도달할 때, 바로 신화의 의미가 대두한다. 니체는 여기서 신화를 차라리 "학문의 목적"이라고 강조한다. 학문이 존재의 근거를 제시하지 못하고 삶에 어떤 정당성을 부여하지 못할 때, 신화는 예술 속에 살아 있으면서 이러한 역할을 하기 때문이다. 예술적 가상이 삶을 구원하면서, 니체가 말하는 '가상을 통한 삶의 미적 정당화'는 여기서도 통용된다.

신화는 "무한한 것 안을 응시하는 보편성과 진리의 유일한 실례로서 자기를 직관적으로 느낄 것을 요구한다."[97] 이러한 신화창조의 힘을 니체는 그리스 비극의 음악에서 찾아낸다. 음악의 의미를 설명하기 위해서 니체는 쇼펜하우어의 견해를 차용한다.[98] 쇼펜하우어에 의하면 음악은 현상의 모사가 아니라 '물 자체'를 따르는 것이다. 즉 "최고 수준의 보편적 언어"로서 "가능한 모든 경험 대상의 보편적 형식이며 모든 대상에 '선험적'으로 적용될 수 있고 그러면서도 결코 추상적이지 않고 명료하고 일반적으로 규정된 기하학적 도형이나 숫

97 GT, KSA 1, p.112.

98 니체는 그러나 쇼펜하우어를 넘어서 자기의 독자적 사유체계를 만들어낸다. 쇼펜하우어가 "부정된 의지의 무에로의 이행"으로 인해 '비극적 숙명론'에 빠진다면, 그 반면에 니체는 '즐거운 가상' 내지 '황홀한 환영'을 강조하면서 '삶에의 의지'로 나아간다. 여기에 대해 예를 들면 Friedhelm Decher, "Nietzsches Metaphysik in der "Geburt der Tragödie" im Verhältnis zur Philosophie Schopenhauers", *Nietzsche-Studien* 14(1985), p.110~125 중 p.120~122 참조.

자와 같은" 것이다.[99] 그리고 "의지 자체의 직접적 모사이고", "세계의 모든 형이하학적인 것에 대한 형이상학적인 것"이라고 규정한다.[100] 같은 맥락에서 쇼펜하우어는 음악과 개념을 구별한다. 개념은 "사물 이후의 보편"이지만 음악은 "사물 이전의 보편"이며, 현실은 "사물 속의 보편"이다. 니체는 음악을 "의지의 언어"라고 부르면서 그리스 비극에서의 '디오니소스적 지혜'가 상징적으로 형상화되는 것을 역설한다. 즉 음악에 의하여 비극 신화가 탄생되는 가운데 신화와 아폴론적 및 디오니소스적 예술의 관계가 형성된다. 여기서 비극 신화는 하나의 조형 세계, 하나의 비유가 되면서 관객에게 음악이 자기를 위한 최고의 표현 수단이라는 가상을 불러일으킨다. 그러나 이러한 가상은 실제로는 비극에서 이루어지는 아폴론적 기만에 불과하다. 이 기만은 하지만 선의의 의미를 지니고 있으며 사람들은 그에 따라서 황홀경에 빠져 들어가게 된다. 즉 음악을 통하여 개개의 세계 형상의 효과가 증대될 수 있다는 착각을 불러일으키게 만드는 것이다. 이처럼 음악을 통해서만 비극의 관객들은 최고의 쾌감 내지 환희에 대한 확실한 예

99 GT, KSA 1, p.106.

100 Ibid. 그러나 에우리피데스에 의한 새로운 아티카 주신찬가에서 음악은 의지 자체를 표현하는 것이 아니라, 다만 개념에 의해 매개된 모방 형식으로서 현상을 불충분하게 재현할 뿐이다. 즉 "내적으로 타락한 음악"이므로 니체가 강조하는 그리스 비극에서와는 달리 이미 신화창조의 힘을 상실하고 있으며 다만 "주신찬가의 회화적 음악"에 불과할 뿐이다. 여기에 대해 GT, KSA 1, p.111f. 참조.

감에 이르게 된다. 음악에게 주어지는 이러한 위치는 바로 신화에 의해서만 가능하며 반대로 신화는 음악에 의해서 '형이상학적 의미'를 획득한다. 음악의 도움 없이 말과 형상만으로는 신화는 이 형이상학적 의미를 획득할 수 없기 때문이다. 이처럼 비극 주인공과 비극 신화는 아폴론적 형상의 기만과 함께 음악이라는 디오니소스적 존재에 의해서만 보편적 사실에 대한 '비유적 의미'를 얻는다. 니체에게 '음악은 세계의 원래의 이념'이라는 것은 이미 알려져 있으며 이에 반해 '연극은 이 이념의 반영, 즉 개개의 그림자'인 셈이다.

그리고 디오니소스적 효과는 비극 전체를 지배하면서 형이상학적 의미를 살린다. 즉 주인공의 죽음이라는 현상 이면에서 오히려 쾌감을 느끼면서 예술적인 근원적 기쁨을 예감하게 만든다. 현상세계의 파멸을 통한 '원일자'로의 복귀가 언제나 준비되어 있으며, 존재의 고뇌는 늘 가상이라는 쾌감에 의해 구원을 받는다. 여기서 고뇌와 쾌감은 원일자의 불가분의 구성요소라는 인식에 도달하고, 따라서 현상 이면에 있는 의지의 영원한 생명력이 부각된다. 결국 비극 신화는 디오니소스적 지혜를 아폴론적 예술 수단에 의해 형상화하는 것이다. 그리고 양자의 상호관계, 즉 영원한 균형관계가 주어지는 것은, 인간의 의식이 모든 존재의 디오니소스적 근저를 아폴론적 변용능력에 근거해서 받아들이고자 할 때에만 가능해진다.[101]

101 GT, KSA 1, p.155. 여기서 아폴론적 개별화원리는 인간이 표상세계를 인식할 수 있도록 만든다. 다시 말해 이 원리는 '삶에의 의지'에 필요한 기본적인

'인식조건(Erkenntnisbedingung)'을 형성한다. 여기에 대해 Margot Fleischer, "Dionysos als Ding an sich", *Nietzsche-Studien* 17(1988), p.74~90 중 p.88~90 참조.

제5장

독일 표현주의 문학의 '현대성 비판'에 미친 니체의 영향

제5장
독일 표현주의 문학의 '현대성 비판'에 미친 니체의 영향

1. 니체의 현대문화 비판과 표현주의

　　니체의 사상뿐 아니라 미학적 사유는 19세기 말 세기 전환기의 많은 예술가들에게 광범위하게 영향을 미쳤다. 또한 현대성 및 현대문화에 대한 니체의 비판 역시 당시의 사상가들 및 예술가들에게 여러모로 자극을 주었다. 이러한 증거들은 20세기 초 독일의 표현주의 작가들 중, 특히 카이저(Georg Kaiser, 1878~1945)와 슈테른하임(Carl Sternheim, 1878~1942)의 희곡 및 연극에서도 직접적으로 발견된다. 그러므로 이 장에서는 특히 두 극작가의 사유와 작품에 나타난 '현대성 비판' 및 '위버멘쉬'에 대한 니체의 영향이 직접적으로 논구된다.

　　카이저와 슈테른하임은 표현주의의 대표적인 극작가이다. 표현주의는 20세기 초 20여 년 동안 모더니즘 예술의 중요한 맥락을 차

지한다. 그 중에서도 희곡 문학 및 연극 장르를 통해서 현대성의 문제는 집중적인 조명을 받고 있으며, 더 나아가 문학적 모더니즘에서 특히 중요한 주제는 사회적·과학적 현대에 맞서서 현대의 문제점을 지적하는 것이다.[1] 두 극작가들 역시 현대성 및 현대문화에 대한 비판과 맥을 같이한다.

슈테른하임은 현대의 문제 안에서 무엇보다 전체성의 상실에 주목한다. 전체성의 상실에 직면한 작가는 허무주의와 데카당스를 비판할 뿐 아니라 전통 형이상학에 입각한 학문과 이데올로기 역시 문제시한다. 그리고 이 문제를 풍자에 입각해서 '언어비판' 및 '의미상실을 통한 새로운 의미 구축'이라는 방식으로 작품 속에서 형상화한다. 그의 작품 『바지』(1911년 초연)의 주인공이 비록 완전한 의미의 현대 비판을 수행하기에는 역부족이라 할지라도 오히려 주인공을 통한 풍자에 의해서 작가가 의도하는 바는 독자와 관객에게 충분히 전달된다. 따라서 한편으로는 상실된 전체성을 회복시키려는 슈테른하임의 노력이 엿보이며 다른 한편으로는 니체의 영향하에서 '선악' 중심의 도덕관을 넘어서려는 시도가 인식된다. 이러한 시도는 전통 형이상학의 해체와 새로운 형이상학의 구축을 전제로 가능한 것이다. 그러므로 전체성 지향이 볼프강 벨쉬(Wolfgang Welsch)가 말하는 전통적인

1 여기에 대해 Silvio Vietta, *Die literarische Moderne. Eine problemgeschichtliche Darstellung der deutschsprachigen Literatur von Hölderlin bis Thomas Bernhard*, Stuttgart 1992, 특히 p.21~33 참조.

의미의 모더니즘적 특징을 의미한다면, 전통 형이상학의 초월을 전제로 하는 새로운 도덕의 추구는 포스트모더니즘적 요소로 간주될 수 있다.[2] 다시 말해 슈테른하임에서는 모더니즘적 요소와 포스트모더니즘적 요소가 공존한다고 볼 수 있다.

카이저가 추구하는 '새로운 인간'은 『아침부터 자정까지』(1917년 초연)에 직접적으로 드러나지는 않지만, 역으로 새로운 인간이 추구해야 할 바에 대해서는 명확히 인식된다. 또한 이는 니체의 위버멘쉬와 일맥상통한다는 점을 알 수 있다. 카이저는 이 작품과 더불어 『가스 1』(1918년 초연)『가스 2』(1920년 초연)에서도 현대성의 한 특징으로서 물질 지향성을 비판하는 가운데 현대성을 초월한 것으로서의 '새로운 인간'이라는 미래지향성을 암시한다. 그러나 그의 에세이에서도 나타난 것처럼 미래지향성이 단순히 시간적인 것을 의미하지는 않는다. 이념과 활력의 통합을 전제로 한 에너지 개념에 근거하여 현재의 순간성 속에서 영원성을 추구할 때, 현대 내에서도 미래지향적인 새로운 인간의 출현은 가능해진다. 다시 말해서 카이저에서도 현대는 니체와 마찬가지로 양가성을 띤다. 즉 위기이면서 동시에 기회

2 이와 관련하여 Wolfgang Welsch, "Die Geburt der postmodernen Philosophie aus dem Geist der modernen Kunst", ders., *Ästhetisches Denken*, Stuttgart 1990, p.79~113 참조. 벨쉬의 입장에서 출발하여 표현주의의 모더니즘과 철학적 포스트모더니즘에 관한 관계 설명에 대하여 Thomas Anz, "Gesellschaftliche Modernisierung, literarische Moderne und philosophische Postmoderne. Fünf Thesen", ders., Michael Stark(Hg.), *Die Modernität des Expressionismus*, Stuttgart, Weimar 1994, p.1~8 참조.

가 되며, 따라서 카이저의 경우에도 슈테른하임과 같이 모더니즘과 포스트모더니즘의 특징들이 함께 나타난다. 카이저의『가스 1』,『가스 2』는 기술시대의 부정적 현대성의 구체적인 모습을 형상화한다. 즉 위험사회의 성격을 띤 현대 사회의 기술 종속성을 부각시킨다. 작가는 이 작품들을 통해서 일종의 사유 실험을 실행하면서 통제 불능에 빠질 수 있는 기술의 문제점을 지적하고 동시에 '왜소화된' 인간의 변화를 촉구한다. 그가 대안으로 제시하는 새로운 인간이 단순히 과거 농경사회로의 복귀라는 비판을 받기도 하지만, 여기서 정작 중요한 것은 기술의 부정적 파급효과에 직면한 인간의 의식변화를 강조하는 점이다.

이런 배경에서 표현주의의 대표적인 극작가들에서 나타나는 현대문화 비판은 니체의 직접적인 영향권 안에 있다. 니체는 전통 형이상학에 입각한 철학과 종교가 수동적 허무주의와 연결되어 있다고 보면서 '모든 가치들의 전도'를 바탕으로 수동적 허무주의를 넘어서려고 한다. 그러므로 전통 형이상학에 대한 니체의 비판은 이러한 맥락에서 이해되는 것이다. 니체는 힘에의 의지를 통해서 삶에의 의지의 중요성을 인식하는 가운데 의지의 지속적인 상승을 위한 활력과 생명력의 필요성을 전제로 한다. 이 장에서 연구하는 표현주의 작품들에서 역시 활력과 생명력의 의미가 강조된다. 표현주의 극작가들은 작품 속에서 구체적으로 이러한 의미를 형상화한다. 이는 니체의 직접적인 영향에 근거한 것이다. 표현주의 작품들에서 나타나는 '새로운 인간'은 결국 니체가 강조하는 '기존 가치들의 가치전도'와 일맥상

통할 뿐 아니라, 그 구체적인 대안을 문학적 실험을 통해서 드러내는 것이라고 보아야 한다. 또한 현대 산업사회의 구체적인 모습으로 실현되는 과학기술 및 학문 역시 '현대성'의 한 면모이며, 따라서 이에 대한 표현주의 작가들의 비판은 곧 니체의 현대성 비판과 연동되어 있다. 즉 니체의 비판이 문학작품 내지 연극이라는 구체적인 형상화를 통해서 한 단면을 표출시킨 것이라고 인정해야 한다.

2. 표현주의의 현대성 비판

2.1. 카이저의 『아침부터 자정까지』와 새로운 인간

이 장에서는 카이저의 작품들 중 1916년에 발간된 『아침부터 자정까지』에 나타난 '새로운 인간'의 가능성을 점검해보고 동시에 현대성의 문제점을 조명해본다. 카이저는 그의 에세이들과 작품들을 통하여 '새로운 인간'에 대한 이념을 강조한다. 이 새로운 인간의 사상적 근거는 물론 니체에 있다.[3] 에세이 『비전과 인물』에서 카이저는 인

3 카이저의 '새로운 인간'에 대한 니체의 사상적 영향과 관련하여 Helt와 Pettey는 카이저가 1916년에 Gustav Landauer에게 보낸 편지의 한 단락을 예로 들면서 다음과 같이 말한다: "이 단락의 니체적 특징들은 뻔할 정도로 명백하며 다음과 같은 사실을 가리킨다: 카이저는 실제로 모든 그의 예술적 고려에 있어서 니체의 철학에 종사했다 — 드라마투르기적인 것, 주제적인 것에 있어서, 그리고 심지어 예술가에 대한 그의 견해에 있어서도." Richard

간개혁의 비전만이 존재한다고 강조한다.[4] 이 이념은 동시에 카이저의 현대성 비판과 연결되어 있다. 카이저는 물질 지향적인 현대인의 모습에 대한 반성을 촉구하면서 그 대안으로서 새로운 인간의 모습을 내세운다. 그는 새로운 인간이 갖추어야할 덕목으로 무엇보다 '활력'의 중요성을 강조한다. 이와 관련하여 『미래의 인간 혹은 문학과 에너지』라는 에세이에서 다음과 같이 말한다.

> 인간에게만 고유한 에너지의 성과를 최고도로 상승시키는 것,
> 말하자면 활력과 이념의 순수하고 동일한 결합을 이루는 것 —
> 이것이 우리 뒤에 올 사람들의 과제이다. 이 사람들의 전임자로
> 서 우리는 마땅히 성실하고 겸허해야 한다.[5]

이 에세이에서 카이저는 에너지 개념에 근거한 새로운 미학의 등장을 예고하면서 동시에 이념과 활력의 통합을 역설한다. 그가 말하는 새로운 인간은 이 글에서처럼 미래의 인간을 의미하지만 이는 단순히 시간상의 미래를 의미하지 않는다. 미래는 현재와 영원이 결합하는 가운데 생성될 수 있는 것이며, 현재의 순간 안에서 최고의 에

C. Helt, John Carson Pettey, "Georg Kaiser's Reception of Friedrich Nietzsche: The Dramatist's Letters and Some Nietzschean Themes in His Works", *Orbis Litterarum* 38(1983), p.215~234 중 p.227 참조.

4 Georg Kaiser, *Werke in 6 Bden*, Hg. von Walther Huder, Bd. 4.(이하 Bd. 4) Frankfurt a. M., Berlin, Wien 1971, p.549.

5 Bd. 4, p.569.

너지의 능력에 의하여 이루어질 수 있다.[6] 그리고 에너지는 인간이 가진 모든 힘의 통합에 의하여 이루어진다. 즉 힘의 총합이라고 볼 수 있다. 이런 맥락에서 볼 때 카이저의 에너지 개념은 니체의 '힘'이라는 개념을 연상시킨다. 그리고 순간성과 영원성의 결합 역시, '영원회귀 사상'과 힘에의 의지의 최고 상태가 결합하는 순간 이루어지는 것이다. 니체에서는 두 개념이 결합하면서 과거와 미래는 현재의 순간 속에서 합일되며 따라서 현재의 순간성은 바로 영원성을 획득한다. 즉 힘에의 의지가 최고도에 도달하는 순간에 그것은 영원과 일맥상통한다. 이 순간에 니체가 말하는 변화하는 생성의 세계는 존재의 의미를 얻는다. 그리고 이를 달성하는 사람이 결국 '위버멘쉬'라는 상징적인 의미를 획득한다. 마찬가지로 카이저도 "모든 힘들을 하나의 거대한 능력을 위해서 결합"함으로써 에너지의 능력이 드러난다고 본다. 카이저가 말하는 '새로운 인간'은 이처럼 에너지의 능력을 통해서 활력과 이념을 통합할 수 있는 사람을 의미한다. 그는 바로 미래의 인간이 되는 것이다. 이렇게 볼 때 카이저의 새로운 인간은 니체의 '위버멘쉬' 개념의 영향을 받았다.

『아침부터 자정까지』에서는 새로운 인간에 대한 직접적인 모습이 묘사되지는 않지만, 새로운 인간의 탄생조건과 관련된 동시대적 문제가 비판적으로 조명된다. 그리고 『칼레의 시민들』에서 카이저는

6 이와 관련하여 카이저는 다음과 같이 말한다: "인간은 현재 안으로 영원을 끌어들이며 ─ 그리고 현재를 영원 안으로 열어놓는다." Bd. 4, p.571.

주인공의 죽음을 통해서 타인들에게 새로운 인간의 탄생에 대한 하나의 범례를 보여준다. 이로써 카이저는 자신의 극작가적 역량에 힘입어서 새로운 인간에 대한 표현주의적 형상화의 전형을 제시한다.[7] 그런데 『아침부터 자정까지』에 대한 연구를 통해서 우리는 보다 직접적이고 구체적으로 현대성의 문제를 진단할 수 있으며, 동시에 새로운 인간의 탄생 가능성 여부를 알기 위한 조건으로서의 자본주의적 현대를 여과 없이 점검해보는 기회를 가질 수 있다.

주인공은 소시민적인 일상의 틀 안에 갇힌 채 살아가는 소도시의 은행 출납계원이다. 카이저의 작품에서 자주 나타나는 것처럼, 주인공은 특징 없는 현대인으로서 이름이 없이 그저 출납계원으로 불려질 뿐이다. 작가는 주인공으로 하여금 자신이 살아온 소도시의 작은 틀을 벗어나서 새로운 체험을 겪어가도록 만들면서 '정거장극(Stationendrama)'이라는 전형적인 표현주의 연극을 창작한다.[8] 은행창구에

7 예를 들면 Anz는 그의 논문에서 표현주의의 현대성의 특징들 중의 하나로 "'새로운 인간'에로의 변화"를 내세우며 그 예로 카이저의 "칼레의 시민들"을 들고 있다. 여기에 대해 Thomas Anz, "Der Sturm ist da. Die Modernität des literarischen Expressionismus", *Literarische Moderne. Europäische Literatur im 19. und 20. Jahrhundert*, hg. von Rolf Grimminger, Jurij Murasov, Jörn Stückrath, Reinbek bei Hamburg 1995, p.257~283 중 p.262f. 참조.

8 동시에 이 연극은 '출발극(Aufbruchsdrama)'이라는 표현주의 연극의 특징을 드러낸다. 이는 구세군 집회소에서 주인공이 하는 말에서도 잘 나타난다: "출납계원: […] 나는 찾아서 길을 떠날 동인을 얻었습니다. 그것은 돌아갈 수 없는 일반적인 출발이었습니다. 돌아갈 모든 다리는 끊겼습니다." Bd. 1, p.514.

서 플로렌츠 출신의 숙녀와 손길이 마주치면서 출납계원은 갑작스러운 성적 충동의 지배를 받는다. 그러니까 일상성이라는 아폴론적 자기 억제의 문화에 익숙한 출납계원에게 플로렌츠 출신의 숙녀는 남방문화, 즉 디오니소스적 문화의 전달자가 된다.[9] 그러나 문제는 출납계원이 그의 일상성 탈피를 위한 도구로 삼는 것이 바로 돈이라는 데에 있다. 그는 은행에서 6만 마르크라는 거액을 훔쳐 숙녀가 묵고 있는 호텔로 찾아가 그와 함께 여행 떠날 것을 제안한다. 하지만 그녀의 본심을 알고 결국 홀로 대도시로 떠나가면서부터 물질 중심적인 자본주의 사회의 문제점을 깨닫게 된다. 그가 거치는 스포츠궁전의 경륜에서 관중의 디오니소스적 환희와 망아적 일체감을 자극하기 위해 주인공이 사용하는 수단은 돈이다. 상금 액수를 높여갈 때마다 열광하는 사람들을 보고 주인공은 더 많은 액수를 기부하겠다고 약속한다. 출납계원은 관중들에게서 열정을 발산하는 자유로운 인간의 모습을 확인한 것으로 착각하면서 다음과 같이 말한다.

9 은행에서 돈을 훔친 후 평소와 다르게 일찍 귀가한 출납계원을 둘러싼 그의 가족들의 반응에서 오히려 역설적으로 그의 삶의 제한된 일상성이 잘 드러난다. 따라서 주인공이 다시 집을 떠날 때 보이는 가족들의 태도는 그 이후에 주인공이 겪게 되는 새로운 세계와 그의 일상적 삶의 대조효과에 기여하게 된다. 이런 맥락에서 Viviani는 다음과 같이 말한다: "[…] 출납계원은 자신의 길을 가기 위해서 집을 떠난다. 어머니는 놀라서 죽게된다. 출납계원의 집에서의 이 장면은 출납계원이 떠나고자 하는 옛 환경과 이어서 나오는 단계들의 환경 사이의 대조효과를 자아내는 기능을 특히 드러낸다." Annalisa Viviani, *Das Drama des Expressionismus. Kommentar zu einer Epoche*, München 1970, p.111.

출납계원 (옆에 서서 고개를 끄덕이며) 이거야. 그래서 높이 곤두서게 되는 거야. 이게 충만함이야. 봄의 폭풍이 포효하며 부는 거지. 파도치는 인류의 물결이야. 사슬에서 풀려나서 자유로운 거야. 커튼을 걷어 올리고 변명은 버리고. 인류야, 자유로운 인류 말이야. 높고 심오한 인간 말이야. 패거리도 없고, 계층도 없고 계급도 없어. 고역에서부터 벗어나서 무한 속으로 돌아다니는 자유로움이 있고 열정에 사로잡힌 가운데 대가가 있지. 순수하진 않지만 그러나 자유로와! 이게 나의 대담함에 대한 수익금이야. (그는 지폐 뭉치를 꺼낸다.) 기꺼이 준다고, 주저 없이 지불하지![10]

하지만 스포츠궁전에 갑자기 국가가 울려 퍼지고 순식간에 모두가 침묵하자, 조금 전의 디오니소스적 환희에 근거한 자유로운 인간에 대한 환상은 여지없이 깨어져버린다. 주인공은 이에 실망하고 자유로운 인간에 대한 그의 기대는 배반당하고 만다. 곧바로 경륜장을 떠나서 새로운 희망을 품은 채 그는 나이트클럽에 이르게 된다. 여기서 그는 다시 춤을 추면서 자신이 원하는 디오니소스적인 자유로운 삶에 도달하고자 시도한다. 그러나 가면을 쓴 술집여성들에게 계속적으로 실망한다. 종국에는 춤을 출 수 없는 의족의 여인을 보자 결국 그의 뜻을 실행할 수 없음을 깨닫고 이곳마저 떠난다. 그리고 출납계원이 술값으로 남긴 천 마르크를 훔쳐 가는 나이트클럽의 신사들과

10 Georg Kaiser, *Von morgens bis mitternachts*, Bd. 1, p.498.

그로 인해 절망하고 자살을 생각하는 술집종업원의 이야기에서 대도시의 부정적인 모습은 다시 한 번 폭로된다. 마지막 단계인 구세군 집회소에서 주인공은 오늘 하루 동안 겪은 그의 삶의 이야기를 고백하면서, 그가 저지른 사건을 참회하고 돈의 무가치에 대하여 강조한다.

> 출납계원　[…] 이 세상의 어떤 은행 창구에서 나온 돈으로도 그 어떤 가치 있는 것을 살 수 없습니다. 지불하는 것보다 사는 것이 점점 더 적어집니다. 그리고 지불을 많이 하면 할수록 그만큼 더 상품은 보잘것없어 집니다. 돈은 가치를 악화시킵니다. 돈은 진정한 것을 은폐합니다. ─ 돈은 모든 속임수 중에서 가장 비참한 것입니다.[11]

이어서 주인공은 자신이 가진 모든 돈을 집회 장소에 던져버린다. 그러나 그의 기대와는 달리 소녀 한 명을 제외한 모두가 돈에 혈안이 되자, 장내는 순식간에 아수라장으로 변한다. 이에 출납계원은 소녀에게 인간에 대한 마지막 희망을 본다. 그의 감동은 작가 카이저에 의하여 표현주의의 전형인 명사 중심의 전보문체로 간결하고 핵심적으로 표현된다.

> 출납계원　[…] 소녀와 남자 ─ 영원한 불변성. 소녀와 남자 ─ 공허 속의 충만. 소녀와 남자 ─ 완성된 시작. 소녀와 남자

11　Bd. 1, p.515.

— 처음과 정점. 소녀와 남자 — 의미와 목표와 목적.[12]

그러나 이 소녀는 곧 사라지고 잠시 후 경찰과 함께 다시 등장한다. 결국 소녀는 주인공에게 걸린 현상금을 타기 위해서 마지막까지 남아 기다린 것이다. 이제 출납계원에게는 절대 고독의 빈 공간만이 남아 있다. 그는 표현주의의 당착어법에 기대어서 인간에 대한 그어떤 신뢰조차 존재하지 않는 사회를 다음과 같이 묘사한다.

> **출납계원**　고독은 공간. 공간은 고독. 추위는 태양. 태양은 추위. 열이 나서 몸은 피를 흘리네. 열이 나서 몸은 얼어붙네. 들판은 황량하네. 얼음은 커져가고. 누가 도주하는가? 출구는 어디인가?[13]

그에게 남은 것은 이제 죽음 이외의 그 무엇도 아니다. 죽음을 눈앞에 둔 주인공은 마지막으로 "아침부터 저녁까지 다람쥐 쳇바퀴를 도는" 자신의 모습을 깨닫고 출구 없는 삶을 자살로써 마감한다.

관객은 이 작품을 통해서 결과적으로 돈에 의해 지배되는 인간 사회에서는 카이저가 말하는 참다운 활력을 찾을 수 없다는 자각을 한다. 돈을 수단으로 인간에게서 삶의 생명력을 얻어 보려는 주인공

12　Bd. 1, p.516.

13　Ibid.

의 시도는 결국 실패로 끝날 수밖에 없으며,[14] 이는 역설적으로 활력과 생명력에 입각한 자유로운 '새로운 인간'의 모습은 물질 중심적인 자본주의 사회에서는 구현될 수 없다는 메시지를 전달한다. 이런 의미에서 이 작품은 사회비판 및 문명비판으로 인식된다.[15]

따라서 출납계원의 자살은 '새로운 인간'에 대한 이념을 실현하려는 작가 카이저의 의지를 역설적으로 표현해준다. 소시민적인 주인공의 죽음을 통해서 낡은 인간을 부정하고 새로운 인간의 탄생을 추구하는 것이다. 현대성의 산물로서의 물질 중심적인 자본주의 사회에 대한 카이저의 비판은 여기서 분명히 의도적인 색채를 띠고 있다. 다시 말해서 '부정적 현대성'이라는 물질의 병폐를 폭로하기 위해서 주인공으로 하여금 돈이라는 극단적인 물질적 방법을 택하게 만든 것이다. 따라서 진정한 디오니소스적 일체감과 망아상태는 돈을 매개로 이루어지는 것이 아니라는 점이 드러난다. 물질이 인간의 통합과 공동체적 이익에 기여하는 것이 아니라, 오히려 인간의 소외와 고독을 가속화시킨다는 사실이 폭로될 뿐이다. 이는 이미 눈 덮인 들판에서 출납계원이 홀로 독백하는 가운데 인간 존재의 고독을 보여주는 데서

14 Helt와 Pettey 역시 돈에 의해 구제되고 개혁될 수 있다는 주인공의 믿음이 그를 파멸로 이끈다는 점을 지적한다. 여기에 대해 Richard C. Helt, John Carson Pettey, 앞의 논문, p.229.

15 예를 들면 Knapp 역시 같은 맥락에서 이 작품을 이해한다. 여기에 대해 Gerhard P. Knapp, *Die Literatur des deutschen Expressionismus. Einführung-Bestandsaufnahme-Kritik*, München 1979, p.54 참조.

도 알 수 있다.[16]

그리고 주인공이 죽음의 순간에 뒤편의 십자가가 달린 천으로 넘어지면서 "Ecce Homo"라는 발음을 낸다는 것은 강한 상징성을 드러낸다. 즉 죽음을 통해 낡은 세계를 벗어나서 새로운 세계를 지향하는 한 인간의 모습을 보여주는 것이다. 다시 말해 작가는 디오니소스적인 것을 전제로 인간 개혁을 통한 새로운 인간의 등장을 예고하는 것이며 이는 니체의 '위버멘쉬'를 연상시킨다.[17]

2.2. 카이저의 현대 비판

카이저는 현대라는 기술시대에 내재하는 위험에도 불구하고 기술에 의존하여 진행될 수밖에 없는 이 사회의 모습을 통찰한다. 이런 의미에서 그의 작품 『가스 1』, 『가스 2』는 하나의 가상 시나리오이자 동시에 충분한 현실적 설득력을 드러내고 있다. 물론 그의 주인공들이 단순히 개인의 윤리적인 결단만을 강조한다는 점에 주목하면서 이 작품들이 제시하는 사회적 모형의 한계를 지적하는 연구의 경우도

16 주인공은 플로렌츠에서 온 여인과 헤어지고 홀로 눈 덮인 들판에서 '긴 독백'을 한다. 이는 전형적인 표현주의 드라마의 특징을 보여주는 것이다. 여기서 그는 세상의 문제를 홀로 해결할 수밖에 없다는 것을 깨닫고, 동시에 삶에 내재하는 죽음의 문제를 인식한다. 즉 삶이 가진 양면성을 받아들이면서 스스로 자신의 길을 가려는 의지를 보여준다.

17 니체 관련성에 대하여 예를 들면 Silvio Vietta, Hans-Georg Kemper, *Expressionismus*, München 1983, zweite Auflage, p.88 참조.

발견된다.[18] 그럼에도 불구하고 카이저의 작가적 상상력은 21세기에 들어서도 여전히 유효할 뿐 아니라 더욱 큰 설득력을 갖는다고 말할 수 있다. 그의 작품은 21세기가 안고 있는 위험사회와 환경의 문제를 이미 20세기 초에 선취해서 형상화 내었다고 단언할 수 있기 때문이다.[19] 『가스 1』의 주인공 '백만장자 아들'의 입을 통해서 작가의 상상력은 이미 최고도의 기술이 언젠가는 부딪치게 될 한계를 상정하고 있다. 더 나아가서 그러한 충돌이 주는 엄청난 부정적 파괴력에 대해서 엄중하게 경고할 뿐 아니라, 동시에 적어도 하나의 대안을 제시하고자 시도한다. 또한 카이저의 작품들은 기술의 부정적 측면에 직면해서 어떤 맹목적인 기계증오를 보이는 것과는 달리 기술과 관련된 일종의 '문학적 설명모형'을 시험해보는 것이라고 볼 수 있다. 즉 기술에 대한 '충격체험'이라는 한 측면과 더불어 기술에 대한 '합리적 설명'이라는 또 다른 측면을 제시하면서 양자를 그 나름대로 변증법적으로 종합하려는 시도를 드러낸다.

카이저는 자기의 사유법칙에 따라서 이 작품들에서 하나의 사

18 예를 들어 Knapp의 경우가 이에 해당한다. 그는 개인윤리에서 출발하는 비판이 영향전략상 신뢰할 수 있는 해결에 도달하기 어렵다는 점을 지적한다. 여기에 대해 Gerhard P. Knapp, *Die Literatur des deutschen Expressionismus*, 앞의 책, p.145.

19 이와 관련해서 예컨대 『가스 1』의 3막에서 '검은 옷의 신사들' 중 한 사람은 다음과 같이 말한다. "세계의 기술이란 결국 정지되어 있을 수는 없는 것이오!" Georg Kaiser, *Gas: Zwei Schauspiele. Ungekürzte Ausgabe*, Frankfurt a. M. 1966(=Ullstein-Buch), p.48.

유실험을 하는 가운데 허구적 사건진행에 입각해서 기술의 문제를 핵심주제로 삼는 것이다.[20] 그의 사유실험은 기술에 의해서 야기될 수 있는 상황을 실제 현실 — 특히 사회적 외부통제 체계가 존재하는 — 로부터 분리하여 심층적으로 취급한다. 그럼으로써 카이저의 작품은 기술이 있을 수 있는 진행법칙을 모방하는 것이 아니라, 오히려 예견하면서 하나의 사유모형을 제시한다.

2.2.1. 위험사회와 현대

카이저는 『가스 1』과 『가스 2』에서 이름이 없는 인간들, 즉 인격적 주체로서의 자기개성을 상실한 '현대인'이라는 대중의 모습을 묘사한다. 가스 공장의 전체 이익을 분배하는 시스템하에 오로지 '최대의 물질적 이익'이라는 목적에만 몰두해서 지구상 최장 노동을 하는 노동자들에게 '가스'란 그들 인생의 전부이다. 즉 가스는 최신 에너지이자 동시에 세계 최고 기술을 상징한다. 그러나 작품의 도입부에서부터 '흰옷의 신사'는 기술시대에 필연적으로 내재한 '위험사회'[21]

20 여기에 대해서 Harro Segeberg, "Simulierte Apokalypsen. Georg Kaisers "Gas"-Dramen im Kontext expressionistischer Technik-Debatten", Götz Grossklaus, Eberhard Lämmert(Hg.), *Literatur in einer industriellen Kultur*, Stuttgart 1989, p.294~313 중 p.297ff. 참조.

21 '위험사회'의 문제와 관련해서 Beck은 예컨대 생태계의 파괴에 대해서도 강력하게 경고한다. 그는 독일의 농업용 비료와 화학물질의 사용으로 인한 생태계의 파괴를 예로 들어 특히 '사회적 부메랑 효과'라는 문제를 다음과 같

의 성격에 대해서 경고한다("흰옷의 신사: 그리고 가스가 언젠가 ㅡ 폭발한다면?").[22] 그리고 이 경고는 실제 사건이 되고 만다. 주인공 '백만장자 아들'은 딸의 결혼식 축하연 중에 예기치 못한 사고소식을 접한다. 이 사고로 인해서 잔치가 중단된 것은 하나의 중요한 상징이 된다. 즉 기술의 지속적 발전이라는 의미에서의 축제가 위험사회의 잠재적 위기의 가시화로 인해서 불시에 파멸로 반전될 수 있다는 것을 의미한다. 더 나아가서 기술자가 사고원인을 정확히 파악할 수 없다는 데서 문제의 심각성은 더 커진다. 그가 가능한 모든 능력을 총동원하여 정확한 화학공식을 사용했음에도 불구하고 사고는 결국 발생하고 만 것이다. 바로 이 지점에서 현대 산업사회에 위험사회적 요소가 내재하고 있다는 것이 명약관화해진다. 다시 말해서 과학기술의 총아로서 가스 생산에는 이미 그 자체로 불완전성이 내재하고 있으며, 이러한 불완전성을 해결할 수 있는 능력을 인간이 갖지 못했다는 것이다. 인간은 과학기술의 눈부신 발전을 성취할 수는 있지만, 그럼에도

이 지적한다. "근대화의 수행주체들 자체가 자신들이 풀어놓고 그로부터 이득을 거두었던 위해의 소용돌이로 강력하게 빨려간다." Ulrich Beck, 『위험사회 ㅡ 새로운 근대(성)을 위하여』(원제 *Risikogesellschaft*), 홍성태 역, 서울: 새물결, 1997. 77~89쪽 중 특히 78~89쪽 참조. 이처럼 Beck이 20세기 말에 진단하는 '위험사회'의 문제들은 이미 카이저의 20세기 초 작품에서 선취되고 있다는 것이 분명히 드러난다.

22 이런 의미에서 Horst Denkler는 "삶을 편하게 하고 보장하는, 인간이 된 권력"으로서의 가스의 의미를 지적한다. Horst Denkler, *Drama des Expressionismus. Programm Spieltext Theater*, München 1979, Zweite verbesserte und erweiterte Auflage. p.87.

불구하고 그 불완전성으로 인해서 야기될 수 있는 사고와 피해의 파장을 예측 진단할 수 있는 능력을 소유하지는 못한 것이다. 또한 과학기술의 내재적 불완전성이 단순히 한 개인의 노동윤리와 관련된 것이 아니라는 점을 작가 카이저는 기술자의 입을 통해서 밝힌다("기술자: […] 나는 나의 의무를 실행했습니다. 화학공식은 맞습니다. 틀린 것은 없습니다.").[23]

여기서 이 불완전성은 결국 현대 과학기술의 한계라는 것이 명백해진다. 기술자는 이 사고를 "일어날 수 없는 일이 일어난" 것으로 간주한다. 결국 주인공 '백만장자아들'과 기술자는 가스 폭발 앞에서 무방비상태인 현대 과학기술의 한계점을 시인한다. 이는 궁극적으로 인간 지성의 한계를 의미하는 것이다.[24] 그리하여 눈부신 과학기술의 발전은 한 순간에 무화될 수 있음을 작가는 공장서기의 말을 통해서 정확하게 지적한다("서기: 몇 분 안에 모든 것이 붕괴되고 가루가 되어 먼지더미가 쌓였습니다.").[25]

참상의 현장에서는 벌거벗은 노동자가 폭발로 인해 착색된 채죽어가고 있다. 주인공은 사고 이후 공장터에 새로 주거지를 건설하

23 Kaiser, *Gas*, 앞의 책, p.21.

24 가스 폭발사고로 인해 해고 위기에 처한 기술자는 자기 일을 누가 하더라도 결국 동일한 결과에 이르게 될 것이라고 말하면서 인간 지성의 한계 문제를 지적한다. 즉 지성에 입각한 계산의 결과는 한계가 있음을 강조한다. Kaiser, *Gas*, 앞의 책, p.31 참조.

25 Kaiser, *Gas*, 앞의 책, p.23.

고 농경을 운영할 것을 구상하지만, 대자본가들로 구성된 '검은 옷의 신사들'은 이러한 생각에 반대한다. 주인공은 그들에게 자신의 의도를 설명하고 협조를 구하지만, 그들은 오히려 노동자들과 함께 기술자의 해고를 요구한다. 더 나아가서 만일 요구가 수용되지 않을 경우에는 정부에 자신들의 입장을 전달하겠다고 엄포를 놓는다. 하지만 그들에게는 기술자가 누구인지는 중요하지 않다. 다시 말해서 그들의 발상은, 노동자들의 요구대로 현재의 기술자를 해고하고 그 자리에 또 다른 기술자를 앉히면 문제가 해결된 것이라고 보는 식이다. 그러므로 폭발사고라는 내재된 위험을 근본적으로 제거하는 방안모색은 관심대상이 아니다. 그들은 오로지 가스 생산을 유지하는 데만 혈안이 되어 있다. 가스 생산이야말로 바로 금력과 직결된 것이라는 확고한 신념에 사로잡혀 있기 때문이다.[26]

　　5막에서 정부 대변인은 방위산업 차원에서 가스 생산의 중요성을 강조한다. 이로써 가스는 더 이상 물질적 욕구 충족을 위한 산업적 필요성의 수준에만 머무르는 것이 아니다. 이제 가스는 국가를 수호하기 위한 전쟁에서 적군을 궤멸하는 살상무기로까지 사용될 상황에 이른다. 그러나 주인공은 정부 대변인 앞에서도 계속적으로 자신의 새로운 계획 실현을 고집하며, 노동자들에게 이 포부를 밝히려고

[26] 이런 맥락에서 주인공이 공장재건 대신 새로운 농경사회를 건설하려는 데 대해서 세 번째 '검은 옷의 신사'가 하는 말은 이들의 입장을 정확하게 대변한다. "왜냐하면 세상 사람들은 결국 아직도 돈을 기대하고 있기 때문이요!" Kaiser, *Gas*, 앞의 책, p.50.

시도한다. 이에 직면해서 정부 대변인은 주인공의 소유권 사용을 중단시키고자 할 뿐 아니라, 정부가 직접 가스를 생산하려는 의도를 드러낸다. 이로써 공장은 정부의 전쟁 수행이라는 목적을 위해서 가스를 생산하면서 동시에 철저히 인간의 물질적 욕구 충족에도 복무한다.

> **정부 대변인** […] 정부는 국가 방위가 위협당하기 때문에 어쩔 수 없이 공장에 대한 당신의 처분권을 잠정적으로 정지시키고, 국가 지휘하에 가스 생산을 가동할 수밖에 없습니다. 공장의 재건축은 국가의 선물로 즉시 시작됩니다.[27]

여기서 작가는 국가 주도하에 가스가 전쟁무기로 돌변하여 인명 살상에 악용될 수 있다는 것을 경고하면서, 창작의 시대적 배경인 1차 세계대전과 이 작품의 연관성을 다시 한 번 상기시킨다.

그리고 『가스 2』에서 작가는 살상무기가 된 가스의 생산으로 인해서 이제 가스가 인간을 지배하는 주인이 되었다는 것을 적시한다. 그 결과 인간 사회의 멸망은 바로 필연이 될 수밖에 없다는 점을 강조한다.

> **첫째 청색인** […] 노동자들은 폭발 후에 되돌아갔소 — 그들은 공

27 Kaiser, *Gas*, 앞의 책, p.76.

장을 건설했지요 ― 그들은 매시간 위협하는 폭발위험에
도 불구하고 공장 내부에 머물러 있었단 말이요 ― 그들은
경청하게끔 하는 어떤 음성이 알려주었던, 가스라고 불렸
고 ― 오늘날은 파멸이라고 불리는 주인에게 기꺼이 굴종
했소![28]

작가 카이저는 『가스 2』의 마지막 장면에서 인간의 욕망과잉으
로 인한 자기파멸의 순간을 '심판의 날'이라고 표현하면서, 그의 동시
대 사회에 강력한 메시지를 전달한다. 그리고 과학기술이 가진 야누
스적 두 얼굴 앞에서 궁극적으로 인간이 주인이 되기 위해서는 의식
및 삶의 방식이 근본적으로 변화해야 함을 강조한다. 여기서 작가가
제시하는 이러한 대안은 산업기술시대 앞에서 단순히 비현실적 농경
사회로 회피하는 것이라고 비난받아서는 안 된다. 기존의 위험사회적
요소가 배제되지 않은 기술중심적 삶의 유지가 한 축이라면 농경사회
로의 복귀는 그에 맞선 변증법적 위치에 있기 때문이다. 다시 말해서
독자와 관객의 입장에서 이 작품을 볼 때, 양자의 변증법적 종합을 통
한 궁극적인 대안 제시는 결국 수용자 자신의 사유과정을 통해서 성
취될 수 있는 것이며, 그런 의미에서 카이저는 그 과정을 주선하는 것
이다. 바로 여기서 이 작품이 갖는 고유한 의미가 두드러진다.

28 Kaiser, *Gas*, 앞의 책, p.91.

2.2.2. 현대 대중사회의 문제점과 새로운 인간의 추구

'백만장자아들'은 스스로를 노동자로 간주하며, 자본주의의 본질인 돈의 가치를 인정하지 않으려 한다("백만장자 아들: [⋯] 나한테서 너희들은 아무것도 기대할 수 없을 것이다. 지금도 그렇고 ─ 그 언젠가 나중에도, 나는 어떤 유산도 남기지 않는다.").[29] 그가 공장직공들과 신분상 동일한 위치에 머무르려고 노력하는 데서 이 작품들은 먼저 "공산주의적 사회모형"을 전제로 한다고 볼 수 있다.[30] 그러나 주인공은 '하얀 경악'으로 표현되는 가스 폭발의 참사 이후 휴식과 안정의 시간을 통해서 새로운 구상을 실행하고자 한다. 즉 그는 이제 가스 폭발의 참상을 잊고자 노력하며 더불어 공장 재개를 원치 않는다. 이것은 그가 서기와 나누는 대화에서도 잘 드러난다. 서기가 그 참상의 날을 결코 잊을 수 없다고 말하자, 백만장자아들은 그 일은 이미 오래 전의 일이 아니냐고 반문하면서 공장 폐쇄의 뜻을 굽히지 않는다.

가스 폭발 이후 노동자들은 공장 재개를 원하면서도 기술자를 해고시킬 것을 요구한다. 그들은 폭발을 단순히 하나의 '사고'로만 파악하고 오로지 그에 대한 책임만을 규명하고자 하며, 따라서 화학공식 제작자인 기술자를 경질하려는 것이다. 여기서 노동자들은 위험사회 자체의 해결 불가능한 구조적 문제점에 대한 조망능력을 보여주

29 Kaiser, *Gas*, 앞의 책, p.18.

30 Gerhard P. Knapp, *Die Literatur des deutschen Expressionismus*, 앞의 책, p.145.

지 못한다. 그들은 단지 기술자 한 사람을 단죄함으로써만 이 거대한 사건을 무마하려고 든다. 바로 이 지점에서 현대 대중사회의 대중심리가 투시되며 현대성의 부정적 측면이 제기된다. 즉 위험사회에 내재된 사고의 결과에 대해서 언제나 마녀사냥식의 희생양을 강요함으로써 임시 미봉책에 만족할 뿐이며, 근원적 대책을 수립할 수 있는 능력과 책임의식이 현대의 대중에게는 부재한다는 사실이다. 대중은 단순히 그들의 이해관계에 따라서 행동할 뿐이며 삶을 전반적으로 조망하는 능력을 소유하지 못함으로써 현대 산업사회의 지배자가 아니라, 피지배자로 머물러 있을 뿐이다. 다시 말해서 대중은 자기 스스로를 전인적 주체로서 파악할 능력도 책임도 갖지 못한 것이다.

공장 대신에 주거지를 건설하고 영농을 하겠다는 주인공의 거듭된 설득에도 불구하고 노동자들은 공장 재건과 작업 개시를 계속 주장한다. 노동자들의 이러한 요구를 부추기는 결정적인 계기는 아이로니컬하게도 그들이 해고하려는 기술자의 선동이다. 공장의 실내강당에서 백만장자아들이 공장 재건을 거부하고 그 자리에 새 삶의 터전을 건설하기 위해서 노동자들을 설득하는 반면에, 기술자는 같은 장소에서 그들이 공장으로 돌아갈 것을 선동한다. 기술자는 노동자들이 작업을 통해서만 영웅적인 자기정체성을 확인할 수 있다고 주장한다.

> **기술자**　너희들은 여기서 지배자다 ─ 공장에서 전능한 업적을
> 　통해서 말이다 ─ 너희들은 가스를 생산한다! ─ 가스는 너

희들 작업조와 작업조가 — 밤낮으로 — 열기에 들떠 하는
작업으로 채워서 — 만들어낸 지배권력이다! 너희들은 이
권력을 풀줄기가 싹트는 것을 위해서 바꾼단 말인가? —
여기서 너희들은 지배자고 — 거기서는 너희들은 — : 농부
란 말이다!!³¹

이러한 선동에 직면해서 강당에 모인 노동자들은 이제껏 해고
대상이었던 기술자를 오히려 열렬히 추종하게 된다. 기술자의 선동으
로 인해서 노동자들은 이제 가스 폭발 그 자체를 더 이상 두려워하지
않는다. 다시 말해서 자기파멸의 예정된 위협 앞에서도 그들은 기꺼
이 자본의 노예가 되어, 다시 가스 생산을 하기 위해 공장으로 되돌아
가기를 강력히 원한다.

이 노동자들은 바로 현대사회의 대중심리를 적나라하게 노정
한다. 그들은 단지 '노동을 위한 노동' 그 자체만을 추구할 뿐이다. 즉
노동을 통해서 주어지는 물질적 대가만이 그들의 유일한 관심대상이
다. 노동이 인간다운 삶을 위해서 존재하는 것이 아니라, 인간이 노동
그 자체를 위해서 존재할 뿐이다.

백만장자아들 […] 너희들의 노동은 — 너희들의 손 안에서 모든
급료를 후벼내는 거지. 그게 너희들을 유쾌하게 만들지 —
그게 벌어들인 소득 이상으로 더 박차를 가하는 거지 —

31 Kaiser, *Gas*, 앞의 책, p.67.

거기서 노동을 위한 노동이 이루어지는 거야. 열기가 나서 감각기관들을 안개처럼 둘러싸고: 노동 — 노동 — 계속해서 움직이고 구멍을 내는 쐐기지. 왜냐하면 쐐기는 구멍을 내니까.[32]

위 인용에서 드러난 것처럼, 기술의 발전이 단순히 물질적 삶의 풍요만을 보장한다는 사실 앞에서 카이저는 심각한 우려를 표명한다. 그 결과 니체가 말하는 '욕구 충족의 과잉상태'에서 파급되는 문제를 카이저는 여기서 '노동의 광기'를 통해서 조명한다. 마침내 주인공은 노동자들에게 "노동의 광기가 폭발되었다"라고 표현한다.[33]

백만장자아들은 노동자들이 단지 기계 부속품으로 전락하는 것을 매우 안타깝게 생각한다. 이로써 그는 기계의 노예가 된 인간이 겪게 되는 자기파멸을 예견하면서 전인적 건강성을 상실한 현대인의 모습을 지적하는 것이다. 이 전인성은 바로 니체가 말하는 '전체성'과 연관된다. 주인공은 이제 노동자들의 변화를 호소한다. 이처럼 주인공이 강조하는 '새로운 인간'의 지향은 산업기술시대에 내재하는 위험을 이미 체험한 이후에 나온 중요한 결론이다. 따라서 '편향적이고 왜소한 인간'을 향후 전체성을 갖춘 새로운 인간으로 변화시키려는 의도를 드러내는 것이다. 여기서 인간에 내재한 '에너지'는 끊임없

32 Kaiser, *Gas*, 앞의 책, p.29.

33 Kaiser, *Gas*, 앞의 책, p.48.

는 '운동'을 전제로 한다는 통찰을 작가는 주인공의 입을 통해서 설파한다. 그리고 이 운동이 지금까지는 오로지 물질지향적인 산업사회 발전의 원동력으로만 사용되었다는 것을 문제시 삼는다. 이어서 이제 '위험'이 구체적으로 드러난 것을 계기로 인간은 '자기반성'과 '자기극복'을 시도해야 한다고 역설한다. 주인공은 '새로운 인간'으로의 출발을 위한 계기를 다음과 같이 설명한다("[…] 수천 명의 사람들이 죽어 눕도록 만들고서야 비로소 우리는 새로운 들판으로 떠났습니다!")[34] 이처럼 '새로운 인간'으로의 자기변화는 자기부정을 통해서 비로소 참다운 자기긍정의 단계에 이름으로써만 가능해진다.[35] 여기서 자기긍정은 매우 중요한 의미를 담고 있다. 그 까닭은 진정한 자기긍정이란 자기에게 긍정적 측면과 부정적 측면이 공존하고 있다는 사실을 인정하는 것을 의미하기 때문이다. 즉 개인의 인격적 전체성은 그가 가진 '힘의 운동'을 전제로 하며, 주인공은 이 힘의 양가적 성격을 인정하는 가운데 힘의 부정적 전개로서의 '개인의 기계부속품화'를 경계하는 것이다. 그런 가운데 그는 산업기술시대의 진행은 인간이 가

34 Kaiser, *Gas*, 앞의 책, p.49.

35 주인공의 이러한 태도는 지나친 물욕 때문에 노름으로 돈을 탕진한 그의 사위에게 하는 말에서도 그대로 드러난다. 그는 사위에게 자기 죄과를 고백하고 새로운 출발을 시도할 것을 촉구한다. 여기서 새출발은 죄과를 그 자체로서 인정함으로써만, 다시 말해서 부정을 부정함으로써만 긍정의 단계에 도달할 수 있음을 의미한다. "백만장자아들: 자네의 죄과를 고백하게 — 그리고 자네의 결백을 입증하게." Kaiser, *Gas*, 앞의 책, p.39.

진 '가능성'으로서의 '힘'을 오로지 부정적인 측면에서의 극단적 방향으로 몰고 가는 것이라고 파악한다. 이런 현실 앞에서 이 힘을 긍정적인 방향으로 바꿀 때에만 비로소 자기완성에 도달할 수 있다. 이로써 '자기변화를 위한 용기'의 필요성이 제기될 수밖에 없다.

> 백만장자아들 […] 계속해서 우리는 나아가야 합니다 ─ 우리 뒤에는 완성만이 있습니다. 그렇지 않으면 존엄성이 없습니다. 어떤 비겁함이 우리를 붙잡아서도 안 됩니다. 우리는 인간입니다 ─ 극단적인 용기를 가진 존재입니다. 우리는 용기를 다시 입증하지 않았습니까? 우리는 마지막 가능성으로 용감하게 돌진해가지 않았습니까 ─ 수천 명의 사람들이 죽어 눕도록 만들고서야 비로소 우리는 새로운 들판으로 떠났습니다! ─ 우리는 우리 힘의 부분들을 다시 시험해보지 않았습니까 ─ 그 영향을 ─ 우리의 힘이 전체를: 인간을 묶는지를 알기 위해 ─ 상처를 입을 때까지 긴장해서 ─ 먼 길을 걸어서 시대와 시대를 지나 ─ 그 시대들의 하나는 오늘 끝이 나고 마지막 시대인 다음 시대가 열리게 됩니다. ─ 인간에게 오지 않았습니까?[36]

여기서 새로운 인간들이 만드는 사회는 부분과 전체의 통일성을 전제로 한다. 그런데 작가가 주인공을 통해서 제시한 '농경사회로의 복귀'가 산업기술시대의 대안적 능력을 대변하지 못한다고 생각할

[36] Kaiser, *Gas*, 앞의 책, p.49.

수도 있다. 그럼에도 불구하고 결과적으로 카이저가 내세우는 '개인의 자기변화에의 촉구'가 산업사회의 부분적이고 불완전한 인간존재에 대한 비판 그 자체로서 충분한 의미를 갖는다는 것은 부정할 수 없는 사실이다.

2.3. 슈테른하임의 『바지』에 나타난 허무주의와 데카당스 비판

1910년 출간된 『바지』에서는 당시에 영향을 미치던 니체의 철학에 대한 주인공의 입장이 나타난다.

주인공 테오발트 마스케(Theobald Maske)는 빌헬름 시대의 말단공무원에 불과하다. 그의 집 하숙인이자 '학자 시인(Poeta doctus)' 스카롱(Scarron)이 니체 철학에 대해 유행에 따른 도식적인 해석을 하자 주인공은 자신의 입장에서 그를 비판한다. 이는 결국 동시대적 니체 해석에 대한 작가 슈테른하임의 비판에 다름 아니다. 그뿐만 아니라 테오발트는 또 다른 하숙인 만델슈탐(Mandelstam)이 드러내는 바 그녀에 대한 열광 및 과학과 기술에 대한 맹종을 비판한다. 물론 주인공의 비판은 사상적인 토론을 통해서 이루어지는 것이 아니다. 말단공무원의 지적 능력으로는 그러한 것이 애초부터 불가능한 일이다. 그러므로 오히려 두 하숙인들의 '언어'에 대한 비판을 통해서 슈테른하임은 당시 유행하는 사조에 문제 제기를 하며 동시에 현대성에 대한 비판을 가한다. 그 결과 작가는 일종의 새로운 니체 이해를 시도한다고 볼 수 있다. 물론 이러한 시도는 작품의 주인공이 가진 사회적

신분에 기인하는 "편협성"[37]의 측면과 상충된다. 그럼에도 불구하고 슈테른하임은 결국 주인공의 손을 들어준다. 여기서 작가가 내세우는 것은 의식과 현실의 일치, 즉 인식과 행위의 일치라는 관점이다. 작가는 이 연극에서 전통 형이상학에서 고집하는 선악이분법적인 '도덕화'를 넘어서 '추진력(treibende Kraft)'이라는 새로운 가치기준을 실현시켜 보고자 한다. 추진력이라는 개념은 당연히 작가의 지적 성장 과정에서 나온 것이며, 따라서 테오발트의 그것과는 정확히 일치한다고 볼 수는 없다.[38] 이로 인해 이 작품 해석의 어려움이 생기기도 한다. 즉 주인공은 제한적인 의미에서만 니체가 말하는 '힘에의 의지'에서 나온 '존재에의 의지'를 추구한다. 다시 말해 다만 우연과 카오스에 대한 혐오를 드러낸다는 점에서만 그러하다. 이로써 작품 전반에서 나타나는 '탈도덕화'와 주인공의 '카오스 부정' 사이에는 일종의 긴장관계가

37 예를 들면 Hans Otto Fehr는 주인공의 인물에 대해서 다음과 같이 묘사한다: "사회적 변혁의 바람이 들지 않는 곳에서, 현대적 산업화의 세계에서 멀리 떨어져서, 소비의 강요에서 벗어나서 테오발트 마스케는 다음의 인물로 입증된다: 그의 정신적인 지평의 협소함과 공무원으로서 충복적인 의무실천을 하는 특징을 지닌 채 특히 신분에 대한 의식을 가진 삶을 살아가는 그런 인물이다." *Der bürgerliche Held in den Komödien Carl Sternheims*, Diss. Freiburg i. Br. 1968, p.41.

38 "추진력"은 슈테른하임이 작가적으로 성장하는 과정에서 니체의 독서를 자기 나름대로 이해하면서 형성한 개념이다. 즉 그가 작가적 위기를 맞은 시기에 작품 형상화의 어려움 속에서 그것을 이겨나가는 방법, 다시 말해 예술이라는 '존재(Sein)'의 세계를 형상화해 나가는 방법을 가지기 위해서 니체의 개념 '힘에의 의지'를 추진력이라는 '존재에의 의지' 내지 '작품 형상화에의 의지'로 파악한 것이다.

형성된다. 하지만 테오발트의 의지력은 결국 데카당스와 허무주의를 이기려는 목표를 간직한다.

스카롱은 테오발트가 편협성을 가장하고 있다고 간주한다. 스카롱이 말하는 주인공의 '위장된 편협성'은 역설적으로 스카롱과 만델슈탐에 의해 대변되는 동시대 정신적 경향의 한계를 폭로하고 공격하는 데 활용된다. 그럼으로써 이 두 잠재적인 戀敵의 사상은 입증 가능한 현실관련성이 배제된 이데올로기로 낙인찍힌다. 이러한 이데올로기 비판은 언어비판에 근거하며 더 나아가 동시대의 데카당스 및 허무주의 비판에까지 이르게 되며,[39] 동시에 사회비판적인 요소들도 함께 포함한다. 그 까닭은 주인공 자신이 대중사회의 문제점들에 연루되어 있기 때문이다. 이 문제점들은 개별성과 전체성의 긴장관계가 대두하는 현대의 성격과 연관된다. 이처럼 『바지』에서도 과학기술 지향적인 현대는 지나친 정보과잉에 의해 각인된다. 이러한 부정적 현대성은 주로 두 조연 인물의 성격에서 인식할 수 있는데, 그들은 니체가 말하는 '본능과 의지의 허약'을 드러낸다. 그 결과 그들에게는 행동력이 결핍된다.

그러나 『바지』는 작가의 이론적인 사유와 관련해서 볼 때 문제점 역시 노출한다. 주인공의 승리에도 불구하고 현대성이라는 '순수

39 작품 『바지』에 나타나는 언어비판에 대해서는 Rainer Rumold, "Carl Stern-heims Komödie *Die Hose*: Sprachkritik, Sprachsatire und der Verfremdungseffekt vor Brecht", *Michigan Germanic Studies* 4.1(1978), p.1~16 참조.

과정성'[40]의 문제를 해결한다는 의미에서 실현 가능한 의식의 형상을 완전한 정도로 작가가 제시하지 못하기 때문이다. 다시 말해 주인공이 이러한 현대에서 삶의 순수과정성을 인식하고 있음을 완전하게 형상화하지 못한다는 것이다.

2.3.1. 허무주의와 데카당스에 맞선 존재에의 의지

작품의 도입부에서 아내 루이제(Luise)로 인해 어떤 민망한 '우연적 상황'이 주인공을 덮치게 된다. 그녀의 아내는 왕의 행차 구경 중 속옷이 흘러내리는 망신을 당한 것이다. 이를 계기로 주인공은 자신의 "소름끼치는" 생존방식을 눈앞에서 직접 확인하게 되는데, 이는 그에게 일종의 '자아와 세계의 분리'를 의미한다. 그로 인해 주인공은 심하게 화를 내며, 아내를 몰아붙인다.

40 "순수과정성"에 대하여 Günter Figal, "Modernität", ders., *Der Sinn des Verstehens. Beiträge zur hermeneutischen Philosophie*, Stuttgart 1996, p.112~131 중 p.113f. 참조. Figal이 말하는 삶의 과정성이란 '시간의 간극'을 인식하는 가운데, '생성 개념에 근거한 세계 이해'를 긍정할 때 생기는 문제이다. 즉 삶은 시간의 흐름 속에서 가능하다는 것을 인정하면서 여기서 니체의 경우처럼 삶의 가상성 내지 환상성을 긍정적으로 인정한다는 것이다. 슈테른하임은 아내와의 서간문에서 니체 독서를 통해 '생성' 개념을 이해했음을 드러낸다. 이는 특히 '판타레이(panta rhei)'라는 개념 이해와 직결된다. 여기에 대해 Carl Sternheim, *Briefe in 2 Bden*, hg. von Wolfgang Wendler, Darmstadt 1988, Bd. I, Nr. 457, p.845.

테오발트 […] (제 정신이 아닌 채) 세계가 어디 있어? (그녀의 머
리를 잡고 탁자 위에 부딪친다.) 아래에, 냄비 안에 있어.
먼지 덮인 네 방바닥 위에 있단 말이야. 하늘에 있는 게 아
냐. 들려? […] 내가 손대는 데는 어디든 세계가 금이 가 있
다고. 이런 삶에는 구멍투성이야. 소름이 끼쳐!⁴¹

이런 상황에서 테오발트의 "전 의지력"은 "악령들의 제압"을
목표로 하는데, 그가 보기에 이 악령들은 "우리의 영혼에서부터 영향
을 미치고 있는" 것이다.⁴² 여기서 주인공이 말하는 악령들이란 현실
을 모르고 꿈에만 사로잡혀 있는 듯이 보이는 자기 아내의 상황을 염
두에 둔 것이다. 결국 악령들은 "꿈"에서 연유하며 이 꿈은 '구체적인
삶의 현실'을 모른다는 것을 의미한다. 그 반면 주인공은 불변하는 것
과 영원한 것에 집착한다.⁴³ 이 말단공무원은 무엇보다 자신의 "작은
방"이 보장된다는 데서 어떤 의지할 곳을 확인한다.⁴⁴ 그는 변화하는

41 Carl Sternheim, *Gesamtwerk*(이하 *GW*) *in 10 Bden*, *hg*. von Wilhelm Emrich un-
ter Mitwirkung von Manfred Linke(ab 8. Bd.), Berlin, Neuwied 1963~1976,
Bd. 1, p.29.

42 GW 1, p.32.

43 "사람이란 제 것에 아주 분수를 지키는 게 마땅해, 제 것을 붙잡고 그걸 감
시해야 된단 말이지." GW 1, p.32.

44 "자기의 작은 방이 있으면 모든 게 낯설지 않고 계속해서 쌓이고 사랑스럽
고 귀중해지는 거야. […] 삼천 년 전부터 그런 것처럼 여섯 시는 여섯 시야.
난 그걸 질서라고 하지. 그걸 사람들은 좋아하고, 그게 사람들 자신이야."
GW 1, p.33.

것을 거부하고 옛것과 현재의 것 사이에 어떤 차이를 허락하지 않는데, 바로 여기에 그의 시대관이 반영된다. 이러한 생각 속에는 옛것과의 거리를 느끼는 현대의 자기 이해는 존재하지 않는다. 불변하는 것에 집착한다는 의미에서의 그의 질서의식은 '삶의 순수과정성'에 근거한 현대성을 전혀 알지 못한다. 그럼으로써 주인공의 의식세계의 편협성이 명시된다. 그런데 편협성에 사로잡힌 테오발트가 계속 자신을 옹호하는 이유가 무엇인지를 알아야 한다. 이는 결국 그가 자신의 삶과 집안의 가계를 꾸려나가는 방법과 직접적인 연관성이 있기 때문이다.

주인공의 의지력은 무엇보다 두 가지 관점에서 고려되어야 한다. 첫째는 활력의 관점이며, 둘째는 니체가 말하는 '힘에의 의지의 심리상태(Psychologie des Willens zur Macht)'의 관점이다. 이 두 관점은 주인공이 이미 강조한 '작은 방'에 대한 옹호의 경우에도 적용된다. 테오발트는 건강에 자신감을 표시하면서 한편으로 자기의 활력을 의식한다.[45] 이 활력은 생존경쟁에서의 검증을 위한 하나의 조건이다. 예를 들면 마스케와 만델슈탐 사이의 다음 대화에서도 이 점이 나타난다.

테오발트 사실이야, 건강이지, 무엇보다 힘이란 말이야. 당신 이 허벅지 좀 잡아보쇼. 이두박근을.

45 표현주의 문학 및 슈테른하임에서 '활력' 개념의 중요성에 대하여 Gunter Martens, *Vitalismus und Expressionismus. Ein Beitrag zur Genese und Deutung expressionistischer Stilstrukturen und Motive*, Stuttgart, Berlin, Köln, Mainz 1971 참조.

만델슈탐 엄청나네.

테오발트 이 친구야, 이래서 내가 말하자면 인생을 말 타는 거
　　　　　라고. 오십 킬로를 든다고 내가. 한 팔로 당신을 공중에 들
　　　　　어 올린다면 믿겠어요. 내가 근육을 대고 문지르는 거기서
　　　　　본질이 느껴지지. 당신 죽이라도 좀 먹여서 돌봐야만 하겠
　　　　　어, 불쌍한 친구 같으니. 우리 집에서 보호를 받도록 하는
　　　　　게 어떻겠소?[46]

　　그런데 여기서 더욱 중요한 요소가 간과되어서는 안 된다. 즉
"어떤 규칙성"에 대한 의식이 바로 주인공의 건강의 근거가 된다는 사
실이다. 주인공의 이러한 입장은 작품의 결말부 4막 8장에서 스카롱
의 그것과 강하게 대비된다.

테오발트 내 자신을 내가 잘 안단 말이요. 너무 일찍 지치지 않
　　　　　도록 주의해야만 해요. 무엇보다 어떤 규칙성이 있어야지.

스카롱 불규칙성, 빌어먹을! 안 그러면 내가 목을 매지.

테오발트 그렇지만 불규칙성에도 어떤 규칙성이 있어야지.[47]

　　이 "어떤 규칙성"은 테오발트에게 에너지의 지나친 낭비를 금
지시키면서 생리적 및 심리적으로 허약한 느낌을 극복할 능력을 언제
나 유지시켜 준다. 주인공은 활용 가능한 힘의 한계 안에서만 자기의

46　GW 1, p.51.

47　GW 1, p.129f..

에너지를 상승시킬 수 있다는 사실을 알고 있다. 이런 방식으로 그는 "더 큰 힘을 의식하면서 그 결과로 쾌감을 가질"[48] 자세를 지속적으로 견지하고자 한다. 그 반면 스카롱은 ― "절대적 진리의 진실성을 재생산"[49]한다는 그의 모든 주장들에도 불구하고 ― 창녀와 밤을 보내고 하숙집으로 돌아온 후 활력의 무절제한 낭비에 대해 주인공에게 심한 비판을 받는다.

> 테오발트 (걱정스럽게) 아직 못 잤소? 정말 비참해 보이는군.
> 스카롱　이 영혼에 대해 철저히 알 때까지, 이 영혼을 인류에게 다시 만들 수 있을 때까지 내게 잠이란 건 없어요. 어제 한 순간 마스케 씨 당신을 어떤 예술작품의 주인공으로 만들 의도를 내가 가졌더라는 걸, 당신 믿으려고 하겠어요? 오늘은 훨씬 더 강한 힘으로 느끼는 건데 말이요, 예술적 대상에 쓸모 있는 것은 결정적으로 심리상태의 부피뿐이요.
> [⋯]
> 테오발트　그리고 심리상태란 게 무언지 말해줄 수 있겠소?
> 스카롱　판타레이(panta rhei). 모든 건 변화한다는 말이요. 그리고 다행스럽게도 선과 악도 말이요.
> 테오발트　아이고 빌어먹을 그거 위험한 거요![50]

48　KSA 13, p.34, 11[71]. 마스케의 "어떤 규칙성"에 근거한 "더 큰 힘의 의식"은 도이터(Deuter)와의 혼외 관계를 통해서 하나의 희극적 변형을 취한다.

49　GW 1, p.126.

50　GW 1, p.128f..

테오발트는 스카롱이 니체에 대한 지식에 근거해서 "판타레이"를 내세우는 데 알레르기 반응을 보인다. 동시에 혼신을 다해 '존재' 개념에 매달린다. 그러나 판타레이에 대한 스카롱의 주장은, 슈테른하임의 작가적 성장과정에서 이미 드러난 것처럼, 원칙적으로 옳다.[51] 그렇다면 작가는 왜 자신의 주인공으로 하여금 스카롱의 주장에 격하게 반대하게끔 만들었을까? 그 대답은 물론 간단하지 않다. 한편으로 테오발트가 '제한된 지평'에 만족하며 사는 속물이라는 인상을 불러일으킨다면, 다른 한편으로 간과해서는 안 될 사실은 그가 자신의 에너지를 잃지 않기 위해 '과도한 에너지의 낭비'를 거부한다는 것이다. 여기서 테오발트가 의도하는 '제한'은 자신의 행위 실현을 위한 조건이 된다. 그럼으로써 주인공은 스카롱이 내세우는 학설의 "위험한 것"을 가리킨다. 물론 테오발트는 여기서 그의 우스꽝스러운 조연들—스카롱과 만델슈탐—에 대한 단지 부분적인 대안일 뿐이라는 것을 보여준다. 그가 말하는 에너지는 니체의 '힘에의 의지'라는 개념을 제대로 충족시키기에는 역부족이기 때문이다. 그러나 역으로 스카롱이 판타레이를 내세우면서 "그거야! 난 그렇게 살고 죽는단 말이오!"라고 강조할 때, 이 역시 그저 공허하게 들릴 뿐이다. 그에게서는 말이 행위를 통해 뒷받침되지 않기 때문이다. 다시 말하면 스카롱이 내세우는 판타레이라는 모토는 그 실천을 위해서 어떤 완결된 삶의

51 판타레이에 대한 슈테른하임의 이해는 앞에서도 언급했듯이 니체의 생성 개념에 대한 이해에서 출발한다.

지평을 전제로 해야 하지만, 여기서는 그것이 결여되었다는 것이다.[52] 이로써 슈테른하임은 소시민적인 주인공이 자기 방식으로 지적인 작가 스카롱의 생존방식에 내재하는 데카당스를 공격하게 만든다. 하지만 이것은 슈테른하임이 판타레이라는 격언 자체를 거부한다는 말은 아니다. 스카롱은 자신의 주장에도 불구하고 그것의 현실적인 실천력을 갖지 못하고 있다는 것이 문제가 되기 때문이다. 스카롱은 자신의 작가적 형상력의 허약함을 극복하는 '추진력'을 소유하지 못하고 있다. 그에게는 '관점주의적 진리(perspektivische Wahrheit)'[53], 즉 관점주의에 대한 의지가 결여되어 있다. 판타레이의 강조에도 불구하고 스카롱에게는 한계가 없이 방향을 상실한 진리 추구만이 명약관화하게

52 즉 삶의 과정성을 인정하면서도 그 속에서 무엇인가 고정된 존재를 잡아내려는 그러한 노력을 하는 것을 말한다. 그리고 여기서 이 완결된 지평은 역시 '생성 속의 존재'라는 것이 인정됨을 전제로 한다.

53 '관점주의'는 니체의 진리관에 근거한다. 즉 진리는 본래 존재하는 것이 아니라, 우리 스스로가 만든 세계에 근거해 있다는 인식에서 출발한다. 다시 말하면 '존재'나 '현실' 개념들이 처음부터 있는 것이 아니라 진리를 필요로 하는 인간에 의하여 만들어진 것이라는 인식에서 출발한다. 여기서 절대적 존재 대신 '존재자'라는 개념이 나오게 된다. 힘에의 의지에 근거해서 우리가 만들어내는 존재에 따라 존재자의 크기 내지 정도가 가능해 지는 것이다. 그러므로 '무조건적 진리 추구'는 관점주의에서는 배격된다. 대신 완결된 지평이라는 존재를 형성하면서 그 위에서 진리를 받아들인다. 이런 점에서 볼 때 스카롱은 끊임없이 삶의 지평을 확장하려고만 할 뿐 자신의 능력 안에서 하나의 완결된 지평을 형성할 수 있는 힘을 갖지 못하고 있다. 니체의 관점주의와 관련하여 예를 들면 Volker Gerhardt, *Friedrich Nietzsche*, 앞의 책, p.135~140 참조.

드러난다.[54] 따라서 슈테른하임은 주인공을 통해 스카롱의 데카당스를 공격한다.

> 테오발트 [⋯] 무엇보다도, 어쨌든, 나라면 두세 시간 자겠소.
> 스카롱 마스케 씨!
> 테오발트 솔직하쇼!
> 스카롱 확실히 — 나쁜 조언은 아닌 것 같네. 이제야 피로를 몸
> 소 느끼겠는데 — 부디 건강하시오.
> 테오발트 당신 꼭 다시 이리로 올 거요.
> 스카롱 근처 제일 가까운 곳 어디서 차를 잡나. 이 빌어먹을 나
> 선형 계단 같으니라고.
> 테오발트 (웃는다) 하하하, 저 다리 좀 봐! 푹 자쇼.[55]

작가로 살면서 외부로부터 오는 수많은 정보에 대한 "소화력" 결핍으로 인해 생긴 스카롱의 '피로'는 결국 니체가 말하는 부정적 의미의 현대성에 다름 아니다.[56] 위 글에서 "나선형 계단(Wendeltreppe)"을 판타레이에 대한 상징으로 본다면, 스카롱은 생리적인 피로 때문에 자신의 말을 통해서 스스로 자기의 신앙고백을 팽개쳐버린 셈이다. 이는 결국 앞에서 말한 '힘에의 의지의 심리상태'와 '활력'이라는

54 여기에 대해 GW 1, p.128 참조.

55 GW 1, p.130.

56 여기에 대해 KSA 12, p.464, 10[18] 참조. 니체는 여기서 현대성의 부정적 측면을 가리킨다.

두 개념의 합일의 중요성을 반증하는 것이다. 스카롱의 '지쳐버림'은 더 많은 에너지를 원하는 의지에게 의욕부진과 무기력을 초래한다. 이로써 학술적인 작가 스카롱은 데카당이며 동시에 "해로운 것을 해로운 것으로 느끼는"[57] 힘을 갖지 않고 있다. 여기서 스카롱이 취하는 무조건적 진리추구의 자세가 지향하는 학문은 허무주의의 나락으로 떨어져버린다. 그 반면 슈테른하임은 '구체적 현실'의 수용을 통해서 하나의 새로운 의미창출이 입증된다고 확신하면서 '학문 비판(Wissen-schaftskritik)'을 제기하는 것이다.

만델슈탐의 허약함과 신경쇠약은 그가 보이는 과학 및 바그너에 대한 열광과 대조적인 관계에 있다. 그 결과 현실과 의식의 불일치가 발생한다. 물론 이 상황맥락에서는, 바그너가 데카당이며 그의 음악이 퇴폐적이고 신경쇠약적이라는 것이 이미 전제되어 있다.[58] 이러한 가운데 주인공은 만델슈탐을 '염세주의자'라고 폭로한다. 그러나 이 바그너 열광자는 처음부터 자신의 삶이 처한 구체적 현실을 회피하면서 허위의식으로써 자신을 옹호한다. 따라서 그는 이데올로기에 사로잡힌 채 '수동적 허무주의자'로 드러나게 된다. 그는 자신의 운명을 긍정하고 가치들을 새롭게 평가하는 것에 대한 의지가 없이 다만

57 FW, KSA 6, p.22.

58 니체는 바그너를 데카당이며 따라서 대표적인 현대인이라고 비판한다. 여기에 대해 FW, Vorwort, KSA 6, 예를 들면 p.11f. 참조. 또한 Erwin Koppen, *Dekadenter Wagnerismus. Studien zur europäischen Literatur des Fin de siècle*, Berlin, New York 1973, 특히 p.316f. 참조.

모든 기존 가치들의 탈가치화에만 빠져 있기 때문이다.

> 테오발트 […] 나는 당신이 본인의 상태에 대해 정말 제대로 알
> 게끔 하고 싶소.
>
> 만델슈탐 왜요?
>
> 테오발트 당신이 어디와 연결되어 있는지 알도록 말이요.
>
> 만델슈탐 내가 가진 수단들이 나한테 충분히 도움이 안 되는데
> ― 진실이라는 게 무슨 소용이 있소?
>
> 테오발트 원 참 빌어먹을, 거짓은 무슨 소용이 있소?
>
> 만델슈탐 결국 주위의 모든 게 다 거짓이요.
>
> 테오발트 당신 이상한 사람이군. 염세주의자야. 모든 게 거짓이
> 라고, 바로 거짓이라고?
>
> 만델슈탐 웃지 마시오. 내 증명할 거요.
>
> 테오발트 (웃으면서) 어디서?
>
> 만델슈탐 당신이 원하는 덴 어디든, 누구에게서든.
>
> 테오발트 (웃으면서) 당신 자신에게서도?
>
> 만델슈탐 (화를 내며) 물론이요.
>
> […]
>
> 테오발트 아니오. 이봐요. […] 내 눈이 보는 게 확실한 만큼, 당
> 신이 꿈꾸는 게 다만 거짓이라는 것도 확실하단 거요. 그
> 리고 그건 간에서, 폐에서 또는 위장에서 나오는 거요. 당
> 신이 거기에 대해 확실히 알 때까지 나는 가만있지 않을
> 거요.[59]

59 GW 1, p.64f.. 이 대화에서 명약관화한 것은 슈테른하임이 니체 독서에 근거
해서 심리적인 것과 생리적인 것의 결합을 강조한다는 사실이다. 두 인물의
대화는 니체의 『즐거운 학문』에서 바그너에 관련된 글을 연상시킨다: "바그

위의 인용에서 "확실히 알"게 하겠다는 주인공의 노력과 연관해서 그는 만델슈탐의 허약한 "신경"에 주목한다. 심지어는 만델슈탐의 "파멸에 대비하는 것"을 자신의 "의무"라고 간주한다.[60] 이러한 생각은 지나친 에너지의 낭비에 대해 조심하라는 충고를 의미한다. 만델슈탐은 결국 스카롱과 같은 이유에서 주인공의 비판을 받는다. 결과적으로 구체적 현실에 대한 테오발트의 긍정은 이른바 '허무주의 극복'에 대한 첫걸음이 되는 것이다.

2.3.2. 새로운 의미창조 시도를 통한 학문 비판[61]

주인공에게 학문이란 그의 실존적인 문제들을 해결하는 것과

너의 음악에 대한 나의 이의들은 생리학적이다: 무엇을 위해 이 생리학적인 이의들을 또 이제 미학적인 정형들로 바꾸는가? 나의 '사실들'이란, 이 음악이 내게 영향을 미치게 되자 더 이상 숨이 잘 쉬어지지 않는다는 것이다, 곧 바로 내 발이 이 음악에 대해 화를 내며 반항한다는 것이다. [···] 하지만 내 위장도 저항하지 않는가? 내 심장도? 내 혈액순환도? 내 내장도? 이때 내가 나도 모르게 목이 쉬지 않는가?" KSA 3, p.616f..

60 GW 1, p.86.

61 슈테른하임의 학문 비판은 니체 전집 9권의 두 아포리즘(KSA 9, p.466, 11[66]/[67])을 연상시킨다. 이 둘을 슈테른하임은 자신의 아내 테아 바우어(Thea Bauer)에게 1906년 11월 25일에 쓴 편지에서 여러 번 인용한다. 이 아포리즘들은 슈테른하임이 인용한 크뢰너판(Krönerausgabe)에서는 93쪽에 187번으로 기록되어 있다. '학문 비판 및 문학적 현대'라는 주제에 대하여는 Walter Müller-Seidel, "Wissenschaftskritik und literarische Moderne. Zur Problemlage im frühen Expressionismus", Thomas Anz, Michael Stark(Hg.), *Die Modernität des Expressionismus*, 앞의 책, p.21~43 참조.

아무런 직접적인 연관을 갖지 못한다.

> 테오발트 여기 봐 — 바다뱀도 인도양에 다시 나타난다는군!
> […]
> 루이제 그런 짐승은 뭘 먹고 살죠?
> 테오발트 그래 — 지식인들은 싸움질을 하지. 그거 끔찍한 구경
> 거리를 제공할 게 틀림없어. 이럴 때 나는 안전한 영역, 내
> 작은 도시에 있는 게 더 좋지. 사람은 자기 것에만 국한해
> 야 돼. 그걸 꽉 붙잡고 감시해야지. 내가 이 바다뱀하고 무
> 슨 상관이야? 그거 기껏해야 내 상상력이나 자극하지 않겠
> 어? 그 모든 게 무슨 소용이 있어?[62]

학문의 의심스러운 용도에 대한 주인공의 혐오는 마찬가지로
작품의 결말을 결정한다.[63] 이 "구역질나는" 학문은 주인공이 보기에
는 그저 허구적 진리에만 몰두하고 있을 뿐이다. 그에게 학문은 다만
지식의 축적에 불과한 것으로 보인다. 이런 맥락에서 슈테른하임은
지식은 오로지 지식낙관론이라는 현대의 이론중심적 세계관으로 종
결된다는 사실을 염두에 두고 있다. 이처럼 학문에 의해 야기된 완결
될 수 없는 논쟁들에 대항해서 테오발트는 자신의 삶의 영역에서 명
백하게 하나의 완결된 지평을 찾는다. 그 결과 위의 인용에 있는 그의

62 GW 1, p.32f..

63 "테오발트: 여기 지식인들이 싸우는구만. 그런 희귀한 일들에 대해 소식만
 들어도 구역질이나. 바로 구역질이 난다고." GW 1, p.134.

발언 —"사람은 자기 것에만 국한해야 돼. 그걸 꽉 붙잡고 감시해야지." — 은 작품 전체를 아우르는 구호로 판명된다. 주인공은 여기서 '존재에의 의지'를 제시하며, 끝없는 논쟁만을 일삼는 그러한 학문에 반대의사를 명확히 한다. 그가 보기에 학문이란 한도를 지키면서도 완결된 삶의 지평에 대한 그 어떤 만족의 시도를 결코 실행하지 않으며, 오로지 무한한 지평확장에만 관심을 가지기 때문이다. 주인공이 보이는 이러한 편협성을 통해서 슈테른하임은 역으로 현대의 지식지향적인 의지에 반대하며, 동시에 지식을 통해서만 삶의 낙관론을 추구하는 주체에 대한 거부 역시 표명한다.

테오발트와 비교해서 볼 때 스카롱은 제 나름대로 자신의 강점을 의식하고 있다. 하지만 이것은 단지 이론적인 능력에만 국한된다. 오히려 스카롱의 이론관련적인 낙관주의는 주인공에게 비웃음을 사게 된다. 이 학자 시인은 '정신'을 통해서, 즉 지식을 통해서 삶을 규정하는 모든 것을 마음대로 지배할 수 있다는 확신을 가지고 있기 때문이다. 이 상황맥락은 특히 3막 1장의 "저녁식사를 하고 난 채로 둔 식탁"에서의 대화에서 명백하게 드러난다. 스카롱은 확신에 차서 "약한 것, 생존능력이 없는 것은 강한 것, 건강한 것에 굴복해야만 한다"고 말한다.[64] 그는 '힘' 내지 '에너지' 개념에 대한 자신의 이해를 변호하기 위해서 직접적으로 니체를 끌어들인다. 지식인 스카롱이 보기에 주인공 테오발트 마스케는 의심할 여지없이 약자이며 "노예도덕"

64 GW 1, p.86.

에 사로잡혀 있다. 여기서 슈테른하임은 주인공으로 하여금 스카롱의 '힘' 개념에 대한 정의에 독특한 방식으로 반응하게 하여 결과적으로 그 정의 자체를 의심스럽게 만들어버린다. 같은 맥락에서 주인공은 신문에 게재된 지식인들의 바다뱀에 대한 논쟁을 비판하면서 과학기술의 확고한 추종자인 만델슈탐 역시 공격한다.

> 테오발트 (보여준다) 여기 봐요! 바다뱀이 인도양에 다시 나타난데요.
> 만델슈탐 (화를 내며) 그게 나랑 무슨 상관이요!
> 테오발트 그게 아마 당신 생각을 바꿔놓을 거요.
> 스카롱 (테오발트에게) 니체라는 이름 들어봤어요?
> 테오발트 왜요?
> 스카롱 그는 이 시대의 복음을 가르친단 말이요. 에너지의 은총을 입은 개인을 통해서 간과할 수 없는 대중에게로 목표가 도달한단 말이요. 힘은 최고의 행복이요.
> 테오발트 힘은 물론 행복이죠. 나는 그걸 학교에서 알았소. 다른 애들이 나 때문에 고통 받아야만 했을 때 말이요.
> 스카롱 물론 내 말은 잔인한 육체적 힘을 말하는 게 아니오. 무엇보다 정신적인 에너지 말이요.
> 테오발트 그래요, 그래요.[65]

이 단락에서 스카롱은 '힘' 개념으로써 정신적인 것과 심리적

65 GW 1, p.87.

인 것을 강조하는 듯이 보인다. 반면에 테오발트는 자신의 구체적인 현실을 끌어들여서 의도적으로 '활력'이라는 생리적인 것을 전면에 내세우면서 스카롱의 단순한 유식함을 의심스럽게 만든다. 따라서 이어지는 대화에서 나오는 주인공의 적극적인 자기 방어는 학문 비판 및 이데올로기 비판이라는 의미에서 이해된다.

> 스카롱 (테오발트에게) 이런 이론들에 대해 말하는 것 전혀 못 들었소? 책을 그렇게 적게 읽어요?
> 테오발트 전혀 안 읽소. 일곱 시간 일을 해요 나는. 그러면 사람은 지치게 마련이요.[66]

여기서 슈테른하임은 '정신'과 '삶'을 극단적으로 대립시킨다. 그가 보기에, 삶이란 활력과 '힘에의 의지의 심리상태'가 구체적으로 공동 작업하는 것이다. 그 반면에 '정신'은 유행병적인 허무주의의 위험에 직면한 주인공과 같은 소시민에게 아무런 보호구역도 제공하지 못하는, 단순히 어떤 추상적인 것으로서 묘사된다. 따라서 이어지는 인용에서 스카롱이 '남자'와 관련된 정신의 발전과 천재 사상을 강조함에도 불구하고, 이는 힘에의 의지에 근거한 심리상태가 뒷받침되지 못한 경우를 의미한다.

66 GW 1, p.88.

스카롱 나는 남자를 판단할 때 인류의 정신적인 발전에 대한 그
의 기여도만을 봅니다; 위대한 사상가, 작가, 화가, 음악가
들이 영웅들이요. 문외한이란 그들을 얼마나 아느냐에 따
라 의미가 있는 것이요.

만델슈탐 그리고 위대한 발명가들이 있지요!

스카롱 하지만 그들이 인류로 하여금 더욱 능숙하게 천재의 사
상을 더 빨리 교환하도록 할 때만 말이요.[67]

스카롱이 강조하듯이 '정신'이라는 개념이 그 발전에 집중하고
있다면, 이와 달리 주인공은 어떤 항구적인 것에 목말라하고 있다. 이
불변하는 것은 어떤 '구체적인 현실'의 의식을 통해서만 유일하게 보
장된다. 그리고 이 현실을 주인공은 그의 '경험'을 통해 알게 된 것이
다. 말단공무원 주인공이 내세우는 경험 현실은 당연히 어떤 편협성
을 드러내지만, 이것은 오히려 삶의 구체적 현실에 대한 고려가 결여
된 채 오로지 유행적 사조만을 추종하는 두 하숙인들에 대한 비판과
직결된다. 물론 구체적인 현실에 대한 주인공의 의식을 학문과 과학
기술의 추종자들인 스카롱과 만델슈탐은 "진부한 얘기"라고 치부하
면서 거부한다.

테오발트 내 경험을 통해 인용하는 두 사람, 그러니까 여자들은
동정심이 있고, 아이들은 세상에 태어난다는 것이 당신들

67 GW 1, p.90.

을 화나게 하는구만.

스카롱 그건 진부한 얘기요. 확실한 거요. 비교하자면 그러니까…

테오발트 무엇처럼이요?

스카롱 내겐 비교할 대상이 생각이 안 나요. 당신과 논쟁한다는 건 쓸모없는 짓이요.[68]

이 대화는 현대의 정신세계의 파괴된 의미망을 밑바닥부터 다시 세우려는 작가 슈테른하임의 의지를 간접적으로 반영한다.[69] 현대의 모든 문제들에 직면해서 상실된 의미를 재구성하려 할 때, 그 출발점은 개인의 '사적인 경험'에 근거한 특수성이 된다. 그런 가운데 슈테른하임은 새로운 시대사조들에 대한 맹목적인 열광을 잘못된 보편성으로 간주하고 거부한다. 그 까닭은 이러한 보편성은 단지 새로운 것에 대한 무조건적 동조에 근거하기 때문이며, 따라서 개인의 구체적 현실에 어떤 중요성을 띠는지를 알 수 없기 때문이다. 이 보편성은 현

68 GW 1, p.94.

69 슈테른하임에게서의 "의미파괴"와 "의미창조"에 대해서는 그의 에세이 「빈센트 반 고흐」에서 자세히 설명된다. 더 나아가서 슈테른하임은 "힘의 완전성(Machtvollkommenheit)"이라는 개념으로써 고흐의 예술적 형상화의 완성을 설명한다. 이 개념은 표현주의 작가들에게 자주 등장하며, 앞에서 보듯이 카이저의 에너지 개념과도 유사하다. 이는 결국 니체의 힘에의 의지를 연상시킨다. 여기에 대해 GW 6, p.7~12 참조. 또한 Barbara Belhalfaoui, "Carl Sternheim: Kunstzerfall und Neubau. Aspekte seiner aesthetischen Reflexionen zwischen 1904 und 1914", *Recherches Germaniques* 12(1982), p.131~151, 특히 p.141ff. 참조.

대 세계의 '의미파괴'에 직면한 자아에게 세계와의 재통일을 하기 위한 적극성과 의지력을 살려주지 못한다. 그 대신 이 보편성은 단지 학문과 과학기술에 대한 열광에만 이르게 되는 것이다. 이러한 사태를 슈테른하임은 『바지』에서 지식과 행위 사이의 '수행적 모순(performativer Widerspruch)'으로 묘사한다. 즉 지식이 행위로 뒷받침되지 못하는 현실을 문제시 하는 것이다.

그럼에도 불구하고 작품 『바지』는 구체적인 현실에 대한 주인공의 의식이 자신의 '의식지평 확장'에 대한 그 어떤 수락 용의도 반영하지 않는다는 인상을 불식시키지 못한다. 따라서 현대의 제 문제에 직면한 작가 슈테른하임의 해결 시도는 부분적 진실로만 드러날 뿐이다. 왜냐하면 이러한 해결시도는 옛것에 대한 현대의 '거리경험(Distanzerfahrung)' — 예를 들면 주인공 스스로 말하는 "삼천 년"과 관련해서 — [70]을 마땅히 그 전제로 했어야만 함에도 불구하고 작가는 테오발트로 하여금 그러한 거리경험을 겪게 하지 않기 때문이다.

그리고 스카롱이라는 인물 역시 동일한 맥락에서 이해된다. 니체의 표현을 빌리자면 스카롱의 예술가 스타일은 "외부로부터의 자극들에 대한 반응"으로 특징지어진다. 이는 스카롱이 자신의 작가적 형상력을 회복하기 위해서 가지게 된 한 창녀와의 관계에만 국한되는 것이 아니다. 더 나아가 그가 자칭 내세우는 의도 — 거리의 소음에서 멀리 떨어져 주인공의 집에서 문학작품을 저술하겠다는 — 에서도 드

[70] 여기에 대해 GW 1, p.33 참조.

러난다. 이 두 번째 계획은 그러나 역설적으로 주인공의 아내 루이제가 이 학자 시인에게 몸을 허락할 뜻을 비치는 그 순간에 실현되는 듯이 보인다.

> 스카롱 [···] 알고 있지 내가 당신을 열정적으로 사랑한다는 것 말이오, 루이제. 거기에 대해 추호의 의심도 있어선 안 돼요.
> 루이제 난 당신 거예요.
> 스카롱 이 제스처는 정말 고전적이야! 하나의 운명이 세 단어 속으로 들어와 자신을 감싸네. 이런 인간다움! 이것을 책 속에 붙잡아두는 게 성공한다면 내가 위대한 사람들 옆에서 인정을 받을 텐데.
> 루이제 (몸을 기울인다) 날 가져요.
> 스카롱 책상과 펜이 너의 존재에 접근하고, 꾸밈없는 성격에 접근하면서 예술작품은 틀림없이 성공하지.
> 루이제 당신 거예요!
> 스카롱 됐어! 우리 둘을 넘어서는 정도로. [···] 무릎을 꿇고 당신에게 향한 채, 나는 인류에게 당신의 형상을 붙잡아두겠소. [···] (자기 방으로 달아나 버린다.)
> 루이제 왜 그래요? 무슨 일이지?[71]

살아 있는 '구체적인 현실'이 그에게 상응하는 행위를 요구하는 하필 그 순간에 단순한 묘사로 자족할 줄밖에 모르는 스카롱의 '반

71 GW 1, p.78f..

응적인 재능'은 다음의 말에서 다시 한 번 입증된다. "스카롱: (자기 방에서 나와서) 사소한 것 하나까지 내게 더 이상 빠진 게 없게끔 음색, 색깔, 濃淡이 확실히 있지."[72] 현실 관련성에 일치하는 행동이 배제된 채 작동하는 스카롱의 편집광적 완벽주의는 관객의 웃음거리가 될 뿐이다. 스카롱의 "수면부재(Schlaflosigkeit)"는 그저 "외형적인 역동성"에 그칠 뿐이며 그의 내면에는 "어떤 깊은 무거움과 피로"가 존재한다.[73] 이처럼 주로 "경험과잉"에 근거한 "현대병(moderne Krankheit)"[74]을 작가 슈테른하임은 스카롱을 통해서 알리고 있다.

이런 배경에서 슈테른하임은 데카당스와 허무주의라는 현대성의 문제를 극복하기 위해서 오히려 총체성의 지향을 시도한다고 볼 수 있다. 비록 주인공 테오발트가 편협성을 드러내는 인물로 묘사되지만, 오히려 그러한 성격으로 인해서 허무주의와 데카당스에 빠진 현대인들에 대한 풍자가 실행된다. 그 결과 전통 형이상학의 해체 이후 새로운 가능성에 대한 모색이 이 표현주의 작가에게 엿보인다. 그리고 이 역시 니체에 대한 그의 집중적인 독서와 무관하지 않다.

이런 맥락에서 모더니즘 예술과 포스트모더니즘 철학의 공통성을 지적하는 벨쉬의 관점은 한편으로는 설득력이 있다. 그러나 다

72 GW 1, p.81.

73 KSA 12, p.464. 10[18]. 여기서 니체는 *"외적인 역동성에 대한 어떤 깊은 무거움과 피로의 대립"*에 대해서 말하고 있다.

74 여기에 대해 KSA 8, p.305/306, 17[51]/17[53] 참조.

른 한편으로 벨쉬가 모더니즘 예술이 포스트모더니즘 철학과 달리 일방적으로 총체성을 지향한다고 말하는 것은 사실과 다르다.[75] 슈테른하임과 카이저에서 확인되듯이, 표현주의 작가들의 경우에는 총체성을 지향하면서도 동시에 예술적 및 미학적 입장에서는 전통 형이상학의 해체를 전제로 하는 양가적인 태도를 보이기 때문이다. 이런 배경에서 표현주의자들이 지향하는 총체성은 오히려 전통 형이상학의 해체 이후에 요구되는 새로운 형이상학의 갈구에 대한 반영으로 보는 것이 더욱 설득력 있게 다가온다. 이는 표현주의자들이 '인류의 황혼'과 '인류의 개혁'이라는 일견 모순적으로 보이는 두 개념을 통해서 가치개혁과 인류개혁을 시도하는 데서도 이미 확인된다.

75 벨쉬의 입장에 대해 Wolfgang Welsch(Hg.), *Wege aus der Moderne. Schlüsseltexte der Postmoderne-Diskussion*, Weinheim 1988, p.15 참조.

한국 표현주의
극작가 김우진의『난파(難破)』

— 형이상학적 세계 변화에 대한 인식의 형상화

제6장

한국 표현주의 극작가 김우진의 『난파(難破)』
— 형이상학적 세계 변화에 대한 인식의 형상화

1. 니체와 표현주의 문학의 영향

독일 표현주의 문학에 가장 직접적이고 심층적인 영향을 미친 철학자는 니체이다. 제국주의 시대 일본에서 대학 시절을 보낸 김우진(1897~1926) 역시 당시를 풍미했던 표현주의 예술 사조의 영향을 받았으며 같은 맥락에서 니체 철학의 영향을 받았다는 것을 그의 글에서 분명하게 확인할 수 있다. 이런 배경에서 이 장에서는 김우진의 사유세계를 니체 및 표현주의의 영향과 관련해서 이해하는 가운데 그의 희곡『난파』(1926년 완성)에 대한 해석을 시도하고자 한다. 즉 니체가 실행한 전통 형이상학의 해체를 통하여 기존의 세계와는 다른 새로운 세계의 도래가 실현되었다는 점을 연구의 출발점으로 삼는다. 니체가 제시한 '모든 가치들의 전도' 상태에서 전통 형이상학의 '존

재중심적 진리 세계'가 무너지고 이제 새로운 생성중심적 세계가 도래했다는 점에 주목하고자 한다. 또한 이러한 형이상학적 세계의 변화에 대한 묘사를『난파』에서 읽어냄으로써 이 작품이 표현주의 연극에서 강조되는 '새로운 인간'의 출현을 추구했다는 점을 증명하게 될 것이다. 이로써 이 작품은 변화된 인간의 모습을 보여주는 '변화극 (Wandlungsdrama)'[1]의 성격을 띠게 된다.

당시 식민지 조선의 전통 윤리와 가치관을 부정하면서 동시에 '인류개혁'을 통한 '새로운 인간'의 출현을 기대하는 지식인 김우진의 사상은 그의 평론들에서 어렵지 않게 발견된다. 따라서 표현주의 문학에서 표방하는 인류개혁의 정신적 토대를 제공하는 니체 사상은 김우진의 작품 이해에 있어서도 매우 중요한 단초로 인식된다. 그 중에서도 특히 전통 형이상학에 대한 거부와 그 출발이 되는 '가치전도'의 사상은 김우진 이해를 위한 사상적 근저가 된다. 이는 무엇보다 김우진의 연극평론 〈創作을 勸함내다〉를 통해 그의 사유의 깊이를 제대로 파악함으로써 확실히 인식할 수 있다. 이 평론은『난파』연구에서 매우 중요한 역할을 한다. 독일 표현주의 문학의 여러 방향들 중에서 특히 니체의 영향과 직결된 부분에 대한 그의 이해와 관심이『난파』창작에서도 그대로 노정된다는 점이 명확히 드러난다. 바로 이 부분에 대하여 기존 연구가 부재한다는 점이 본 연구에 동기를 부여해준다.

1 여기에 대해 Horst Denkler, *Drama des Expressionismus*, 앞의 책, p.108~134 참조.

그는 위의 평론에서 특히 니체의 철학과 표현주의 극작가 게오르크 카이저를 언급한다. 이런 점에서도 알 수 있듯이 김우진은 당시 독일 표현주의 문학에 미친 니체의 영향에 대하여 나름대로 정확한 이해를 하고 있었다. 이는 김우진이 같은 평론에서 내세우는 "창작의 테-마의 범위"에 대한 언급을 통해서도 확인된다. 김우진의 논지는 『난파』 해석에 매우 중요한 동기를 제공하며 더 나아가서 그에게 미친 니체의 사상적 영향을 분명하게 해준다. 특히 "윤리적으로 우리의 주위 모든 가치는 전환해야"[2] 한다는 점을 강조하는 데서 바로 '가치 전도'를 역설하는 니체와의 연관성이 드러난다. 김우진은 이와 관련해서 다음과 같이 쓰고 있다.

'동방예의지국'이라는 일어(一語) 안에 우리의 과거 생활, 따라서 현재 생활 속에 잠겨 잇는 악독(惡毒)의 전체가 방불하오. 어머니 간(姦)하는 자가 날 만콤, 아버지 죽이는 자가 날 만콤, 그리고 그 행동의 윤리적 가치가 생겨야 할 만콤, 우리의 생활은 변해야 하겠습니다.[3]

이 글을 일별할 때, 우리는 '윤리적'이라는 단어와 그 표현 내용 사이의 외적 괴리에서 매우 당혹스러워 질 수 있을 것이다. 이 점을 김우진 자신도 지적하고 있다. 하지만 김우진이 말하는 소위 '부친살

2 『김우진 전집 II』, 서연호 홍창수 편, 서울: 연극과인간, 2000, 68쪽.

3 『김우진 전집 II』, 68쪽.

해(Vatermord)' 내지 '부자갈등(Vater-Sohn-Konflikt)'의 모티프는 바로 독일 표현주의 문학에서 나타나는 중심 주제들의 중의 하나이다. 이 주제는 구세대와 신세대 사이의 갈등, 다시 말해서 신구갈등을 전제로 하며 이러한 갈등의 근원은 바로 '새로운 인간'의 추구라는 표현주의의 이념적 지향에 있다. 그리고 표현주의에서 '인류의 황혼'과 '인류의 개혁'이라는 두 가지 상반된 개념을 제기하면서 가치의 개혁과 인간의 개혁을 추구하는 것도 같은 맥락에서 이해할 수 있다. 표현주의자들의 이러한 운동의 저변에는 물론 니체가 있다. 즉 니체가 역설하는 '가치 전도'의 한 방식이 표현주의자들이 추구하는 인류개혁 및 새로운 인간이라는 이념을 통해서 문학적으로 형상화된 것이다. 김우진 역시 표현주의의 이러한 사상적 배경과 그 운동의 강조점을 정확하게 인식하고 있다. 당시 식민지 조선의 정치사회적 상황을 고려할 때 김우진의 지향점은 결국 "자기 주위의 현실에 대한 통찰력을" 키움으로써 일본식 사상을 극복하고자 하는 것이다.

김우진은 니체의 사상 중에서 표현주의자들에게 특히 중요한 의미로 자리 잡은 '활력' 내지 '생명력'이라는 개념에 대하여 이해하고 있으며 이를 창작 생활의 바탕으로 삼을 것을 권유한다. 그는 먼저 삶을 이해하는 방식에서 니체 사상의 한 단면을 보여준다. 예를 들어 "생(生)이란 것은 고민이요, 전투외다"라고 말하면서 일차 세계대전 이후 독일인의 경우를 언급할 때, 이는 이미 삶의 본질을 '힘에의 의지'라고 말하는 니체의 사상을 연상시킨다. 같은 맥락에서 김우진은 생명력을 통한 진정한 인류개혁의 필요성을 역설한다. 그리고 진정한

창작 역시 이러한 생명력의 발현에 기대어서만 가능하다는 점을 강조한다.

> 새 생명을 나으려는 어머니 모양으로 전(全) 우주의 집중(集中)이외다. 이 갓흔 생활 속에서 무엇이 나옵닛가. 힘과 열과 광명, 즉 천상천하 유아독존이라는 자기의 생명력에 대한 자각이 생김니다. 이 생명력의 자각이 생겨서 극(極)할 때엔 피와 땀과 혁명이 잇습니다. 이 혁명 외에 무슨 효과가 잇슬지 생각해 보시요. 정치적 운동도 쓸 대 업소. 적은 이해타산(利害打算)도 쓸 대 업소. 속민속중(俗民俗衆)들의 음모도 쓸 대 업소. 개혁이나 진보나, 실제적이니 똑똑하니 하는 것보다도 무질서하고 힘센 혁명이 필요함니다. 이 혁명은 단지 총칼뿐으로만 생각지 마시오.[4]

여기서 김우진이 내세우는 "혁명" 개념은 "생명력의 자각이 생겨서 극할 때"에 나오는 것이다. 그리고 "힘"을 생명력과 연결하여 생각하고 있다. 힘과 생명력에 바탕해서 혁명이 가능해지고 이 혁명은 바로 진정한 의미의 인류개혁을 의미한다. 이런 근거에서 그는 조선의 전통 윤리가 진정한 의미의 생명력을 상실했다는 점을 인식하고 예술 창작은 바로 이러한 문제점을 지적하고 탐구해야 한다고 역설한다. "다만 우리는 현재 우리 주위의 생활이 해독(害毒), 생명 업서진 껍

4　『김우진 전집 II』, 65~66쪽.

덕이만의 윤리적 고담(古談)을 탐구하여야 합니다."[5] 같은 평론에서 김우진은 전통 형이상학의 초월적 가치에 대한 거부 역시 표명하면서, 다음과 같이 설명한다.

다만 주의하여야 할 것은, 내가 여러분의게 권고하려는 것은, 이런 모든 이념적 테-마는 절대적이 아니라, 반다시 상대적 생활 우에서 우리의 관념 속에 낫하나는 것이라는 점이외다. [⋯] 혹은 이데-는(transcendental)이라는 등의 세계를 우리는 버려야 합니다. 왜 그런고니 그러한 초월적, 절대적 생각도 역시 우리와 동일한 이목구비를 가즌 인간의 머리 속에셔 낫하난 것인 까닭이외다. 하눌서 신(神)이 졸지에 뚝 떠러트린 것이 아니요. 사람 생명이 몇 십년 가면 죽는 것갓히 그런 절대적 생각도 몇 백년 안가서 일으면 1/4세기(世紀) 못 되여서 시드러짐니다.[6]

이 글에서 김우진은 먼저 니체가 비판하는 서구의 전통 형이상학, 더 나아가 칸트의 '선험철학'에 대한 거부를 분명히 한다. 즉 플라톤 이래로 서구 전통 형이상학에서 초월적이고 절대적으로 통용되는 이데아의 세계에 대한 비판을 제기한다. 동시에 전통 형이상학이 내세우는 고정불변의 세계관을 거부하고 세계의 생성·변화를 역설한다. 이 역시 생성 중심의 세계를 제시한 니체의 사상에 대한 그의 동

5　『김우진 전집 II』, 68쪽.

6　『김우진 전집 II』, 69쪽.

조를 엿볼 수 있게 한다.

같은 맥락에서 김우진은 이미 전통 형이상학이 내세우는 진리의 세계에 대한 불신을 기정사실화 하고 있다. 그는 피란델로(Luigi Pirandello, 1867~1936)의『작가를 찾는 6인의 등장인물들』에 대하여 평하면서 소위 피란델리즘과 관련하여 '진리의 부재'를 당연시한다. 이처럼 그가 가진 진리에 대한 불신은 바로 니체 사상의 직접적인 영향을 드러내며 동시에 표현주의자들에게서 언제나 발견된다.[7]

> 이럼으로써 진리란 것은 결코 존재할 수 업다는 말이다. 오늘 이째 나의 진리가 타인에게도 진리가 못되거든 하물며 타처(他處), 타시대(他時代)이랴. 진리처럼 보이는 모든 것은 환상에 불과하다. 이 각기 고집하는 진리 째문에, 즉 양심의 다양다모(多樣多模) 째문에 쟁투가 닐어나고 인생이 생기고 극이 생긴다. 이것이 그의 철리(哲理)의 대강이다. 이만한 생각은 누구나 다 생각할 만한 별로 신기(新奇)로운 것도 아니지만, '피란델이슴'의 특징은 이러한 철리를 구체화하야 내놋는 예술관에 잇다.[8]

이 인용문에서 드러나듯이 김우진은 이미 전통 형이상학의 진리 개념에 대하여 부정하고 있다. 이는 위에서도 지적했듯이 생성과 부단한 생명력의 세계에 대한 그의 인식과 궤를 같이 하는 것이다.

7 여기에 대해서 Walter Müller-Seidel, "Wissenschaftskritik und literarische Moderne. Zur Problemlage im frühen Expressionismus", 앞의 논문 참조.

8 『김우진 전집 II』, 127쪽, 歐米 現代劇作家(紹介) 참조.

그리고『난파』에는 "3막으로 된 표현주의극(Ein Expressionis-tische[s] Spiel in drei A[k]ten)"이라는 부제가 붙어 있다. 그럼으로써 김우진은 이 작품을 '표현주의극'으로 만들려는 의도를 명백하게 드러낸다. 이 작품에 등장하는 주요 등장인물들은 모두 시인의 의식 내에서 전개되는 상황, 개념, 그리고 가치관에 대한 상징적인 형상을 의미한다. 다시 말해서 주요인물들은 주인공 시인의 의식 내용의 다양한 층위를 표현한다. 이는 결국 표현주의 작품의 중요한 주제적 방향인 '자아의 위기'[9]의 한 표현 방식이다. 주인공의 자아의 위기를 통해서 그의 의식 내용의 다양한 양상이 형상화되는 것이다. 그런 배경에서 이 작품은 한국 최초의 본격적인 표현주의 희곡으로 간주되어야 한다.

9 '자아의 위기' 문제와 관련해서 S. Vietta, H.-G. Kemper, *Expressionismus*, 앞의 책 참조. Vietta는 특히 '메시아적 표현주의' 문학에서 드러나는 '자아의 위기'와 '인간개혁'의 문제를 상술하면서 이 둘의 관계는 결국 변증법적으로 부정적인 반명제에 이르게 된다고 주장한다. 즉 자아의 위기에서 나온 인간개혁의 시도가 현실적으로 이루어지지 못했다고 단언한다. 하지만 본 연구에서는 김우진의 극중 주인공이 보이는 자아의 위기가 니체의 영향을 통해서 궁극적으로 형이상학적인 '새로운 인간'의 단계에 도달했다는 점을 증명하고자 한다. 물론 이러한 점을 김우진이 살았던 당시의 현실 및 그의 자살과 연결해서 바라보는 것은 별개의 문제이다. 본 논문에서는 다만 새로운 형이상학적 세계 인식에 대한 상징으로서 이 작품의 의미를 연구하고자 한다.

2. 시인과 부모의 관계

이 작품을 제대로 이해하기 위해서는 먼저 어머니의 역할에 대한 정확한 분석이 필요하다. 어머니와 관련해서 가장 먼저 떠오르는 개념은 "약속"이다. 그녀는 시인과의 대화에서 작품 시작부터 끝에 이르기까지 약속이란 단어를 여러 번 사용한다. 그리고 어머니가 말하는 약속은 작품 전체의 맥락과 직결된다. 약속의 의미를 정확하게 파악해야만 시인과 어머니의 관계에 대한 올바른 이해가 가능해지기 때문이다. 1막 초반에 어머니와 시인 사이의 대화에서 약속이란 단어는 다음과 같이 사용된다.

> 母　[…] 모든 것이 約束이 잇다. 約束 밋헤서만 苦痛이 잇지.
> 　　苦痛이 잇서야 人生이 아니냐? 그 證據로는 네 동생 同腹
> 　　弟를 보렴.
> 시인　(속 압푼 소리로) 呪咀 바들 어머니![10]

그리고 1막 끝 부분에 어머니는 神主 및 아버지와의 대화에서 시인을 가리키며 다시 한 번 약속에 대하여 강조한다. 이때에도 어머니에 대한 시인의 반응은 처음과 마찬가지로 격한 분노와 저항으로 나타난다.

10　『김우진 전집 I』, 서연호 · 홍창수 편, 서울: 연극과인간, 2000, 72쪽.

「神主」아들아. 손쟈야. 너의들은 다만 아들 노릇, 孫子 노릇이 첫 義務다.

母 에구, 시어머니두! 아냐요. 詩人이 몬져 問題가 되여야 함 니다. 그애 아버지는, 當身 아들은, 單只 남보다 더한 精力, 才能, 天才, 洞察力을 가지고 사나운 風雨 속을 거러온 旅客과 갓히 險相시러운 꼴, 무서운 꼴, 兇惡한 꼴을 지내여온 成功者에 不過허지 안소? 菅葛의 才操와, 奈巴倫의 힘과, 佰夷叔齊의 淸廉을 가진 選手에 不過하지 안소? 그러나 모든 約束 밋헤서 나온 져 애야말로 이 爭鬪의 張本人이외다.

詩人 (母의게 달녀들어) 兇惡한 어머니! 丁抹의 王子 모양으로 「때의 關節이 違骨이 된 것을」엇더케 해요.

母 그러닛까 말이지. 그러닛까 사라가는 게지. 너 아버지는 그럿케 살고 너는 이럿케 사는 것이 아니니?[11]

다른 한편으로 작품 마지막 부분에 나오는 두 사람의 대화에서 시인이 "難破란 것이 이럿케 幸福이 됨닛가"라고 묻자 어머니는 "約束은 다 끗낫다"라는 말을 두 번이나 반복한다. 이런 배경에서 어머니가 던지는 약속이란 말을 도대체 어떻게 이해해야 할까? 그리고 약속과 '난파' 사이에는 어떤 관계가 있을까? 이 질문들에 대한 올바른 대답을 찾는다면, 이야말로 이 작품을 통해서 작가 김우진이 전하고자 하는 메시지를 정확히 파악하는 것이 될 것이다. 먼저 약속에 대해서 생

11 『김우진 전집 I』, 79쪽.

각해보자. 시인은 어머니가 약속을 언급할 때 늘 동일한 반응을 보인다. 하지만 이와는 달리 작품 말미에 어머니의 약속 종결 선언에 대해 자신의 '행복한 난파'를 실토한다. 이런 맥락에서 볼 때 시인에게 주어진 약속은 작품이 진행되면서 결국 실현된다고 짐작할 수 있다. 그리고 이러한 약속의 실현이 바로 난파를 의미하며, 여기서 난파는 불행이 아니라 행복이 된다고 이해할 수 있다. 어머니는 시인이 살아가야 할 길이 이미 약속에 의해서 주어져 있다는 점을 강조한다. 시인의 삶은 그의 아버지의 삶과는 근본적으로 다르다는 점 역시 역설한다. 문제는 시인에게 주어진 길이 무엇이냐 하는 점이다. 어머니는 시인을 미숙아로 낳았으며 그것을 "世人이 불으는 運命"이라고 말한다. 그리고 자신은 다만 자신의 책무를 다했다고 단언한다. 시인은 불완전한 인간으로서 자신의 길을 가야만 한다. 하지만 이러한 자신의 길에 대해서 그는 우선 거부하고 불안해하는 모습을 보인다. 그가 어머니에게 욕설을 퍼붓는 것은 바로 그녀에 의해서 제시된 자신의 길을 가지 않으려는 저항의 표시이며 동시에 그 길을 가면서 겪어야 하는 고통에 대한 두려움의 발로이다. 여기서 시인이 아직 자신에게 펼쳐진 세계에 대한 명확한 인식의 단계에 이르지 못했음이 드러난다.

아버지의 인생은 전통적인 윤리와 가치의 세계를 대변하지만 시인은 이와 다른 인생을 살 수밖에 없는 약속을 타고 난 것이다. 아버지와 시인 사이의 관계에서 나타나는 갈등은 바로 이러한 근본적인 차이에 기인한다. 시인에게 주어진 약속으로서의 삶과 아버지의 삶 사이에 존재하는 본질적인 차이에서부터 두 사람 사이의 대립은 처음

부터 불가피하다. 바로 이러한 점을 어머니는 역설한다. 작품 1막에서 어머니는 아버지와의 관계를 통하여 시인의 두 형을 임신하였지만 모두 죽고 말았다고 언급하면서 "痛快하지"라는 표현을 사용한다. 즉 시인을 얻기 위해서 그의 형을 둘이나 죽였다는 점을 밝힌다. 하지만 죽은 형들은 그들의 잘못이 아니라, 모두 "애밴 동안에 너[시인] 아버지의 慾心을 채워 줄녀고 한 짓"임을 해명한다.[12] 이는 무슨 의미일까? 여기서는 먼저 '아버지의 욕심'이라는 상징의미를 명확하게 알아야 한다. 아버지는 전통 유교의 윤리적 가치관을 대변하는 인물이다. 그가 시인을 때리면서 하는 말─"不孝子! 모든 것이 孝에서 始作하는 것을 몰으니? 孝! 西洋놈 日本놈은 모르되 우리 朝鮮 사람은 忠臣도 孝에셔 治天下도 孝에셔 나오는 것이다."[13]─에 비추어서 볼 때, 작가 김우진은 어머니의 입을 통해서 시인의 두 형들을 다만 온전히 전통적인 윤리관에 입각해서 생긴 인물로 묘사하고자 한다. 그와 다르게 시인은 "불완전한" 존재로 태어났다. '불완전'이라는 개념은 그러나 그 자체 동적이고 양가적인 의미를 가진다.[14] 즉 '불완전'은 하나의

12 『김우진 전집 Ⅰ』, 72쪽.

13 『김우진 전집 Ⅰ』, 77쪽.

14 양가적 사유는 김우진에게 근본적이다. 작품 말미에서 시인이 어머니와 나누는 대화에서도 이러한 사유는 다시 한번 드러난다. 어머니의 질문에 "몹시 아퍼요. 하지만 고치쟝갓치 달어요. […] 난파란 것이 이럿케 행복이 됨닛가?"라고 대답하는 데서 이러한 양가성은 명료해진다. 여기서 우리는 니체가 현대(Moderne)를 이러한 양가적인 시각으로 바라보고 있다는 점을 연상하게 된다. 현대의 문제점 앞에서 니체는 위기와 기회를 동시에 인식한다.

위기이자 기회가 된다. 전통적인 가치관에 입각해서 볼 때 시인은 불완전한 존재로 보이지만 바로 그러한 이유에서 그는 새로운 인간으로 재탄생할 수 있는 가능성을 누구보다도 더 가지고 있는 것이다. 다시 말해서 '인간개혁'을 위한 '전통적 인간의 부정'을 시인이라는 인물 자체에서 실현하고자 하는 작가의 의도를 우리는 통찰해야 한다. 어머니가 시인에게 강조하고 촉구하는 내용 역시 바로 이런 맥락에서 이해할 수 있다. 어머니의 입을 통해서 시인은 결국 새로운 세계로 나아가야 하는 그런 약속을 가지고 태어난 것이다.

그러므로 시인의 출발점은 전통적 가치를 부정하면서도 아직 새로운 가치에 대한 인식이 부재한 상태를 의미한다. 즉 형이상학적으로 '벌거벗은 상태'를 확인할 수 있으며 이런 가운데 어머니는 시인을 자신의 품으로 들어오도록 권유한다. 여기서 어머니는 이미 시인이 거쳐야 할 모든 단계를 조망하는 최고의 단계에 서 있다. 그런 까닭에 시인에게 주어진 약속을 거듭 역설한다. 그 반면에 1막에서 시인은 아직 어머니의 단계를 인식할 수 있는 능력을 갖지 못한 상태이므로 그는 반항과 불안을 표출한다. 전통적 가치가 붕괴된 상황에서 형이상학적으로 의지할 새로운 거처를 발견하지 못한 가운데 시인은 스스로 새로운 가치를 찾을만한 의지와 용기조차 제대로 갖추지 못하고 있는 것이다.[15] 1막에서 두 사람 사이에 펼쳐지는 대화는 이러한 배경

15 이는 니체가 진단하는 현대성(Modernität)의 문제이기도 하다. 즉 전통 형이
 상학에 대한 믿음이 상실된 후 인간이 더 이상 형이상학적으로 의지할 수 있

에서 이해될 수 있다.

> 詩人 (벌벌 떨며) 오오오오.
> 母 칩거든 내 품 속으로 드러 오렴. (아느려 한다.)
> 詩人 (벌덕 나서며) 날 어러쥬그라구 옷을 벳겨 놋쿠는 또 안어
> 쥬려구? 그게 무슨 심쟝이요?[16]

　어머니는 여기서 시인에게 새로운 형이상학적 상황을 깨우치고 살아갈 수 있는 힘을 가지도록 촉구한다. 그녀는 시인이 '난파'에 도달할 때까지 그를 시험하며 그리하여 시인 스스로 고뇌와 각성을 통해서 '새로운 인간'으로 거듭나게 하는 역할을 담당한다.

3. 새로운 세계에 이르는 출발 단계

　그렇다면 시인 앞에 펼쳐진 길은 도대체 어떤 길인가? 다시 말해서 시인에게 약속으로 주어지고 또 그가 추구해야 할 삶은 구체적

는 거처를 갖지 못했음을 의미한다. 니체가 말하는 현대의 문제도 바로 이러한 상황에서 나오게 된다. 여기서 니체는 '힘에의 의지'와 '생성'에 근거하여 현대의 문제를 극복할 수 있는 철학을 제시하고자 한 것이다. 이처럼 형이상학적으로 변화된 상황에 대하여 김우진은 명확하게 인식하고 있었으며 그의 사상과 예술 역시 이 인식 위에서 출발하고 있다.

16 『김우진 전집 I』, 73쪽.

으로 어떤 것인가? 이 질문은 결국 시인의 의식의 발전과 변화를 의미한다. 앞에서도 보았듯이 어머니는 시인이 "쟁투의 장본인"이 되어야한다는 점을 역설한다. 그녀는 인생을 투쟁의 현장으로 바라본다. 그러므로 불완전한 존재로서의 시인 역시 삶의 현장에서 싸울 것을 재촉한다. '싸움'이란 여기서 바로 삶 자체를 의미하는 것이다.[17] 이런 맥락에서 그녀가 생각하는 삶의 본질은 다음의 글에서 더욱 분명하게 드러난다.

> 母 [⋯] 나는 人生의 本相, 不斷한 生命力과 不斷한 進化에 對
> 한 信念이 잇느니면 누구든지 내 情人으로 삼는다.[18]

그녀가 제시하는 '부단한 생명력'은 싸움으로서의 삶이 가진

17 이와 관련해서 어머니는 시인에게 "不完全하닛가 싸우란 말야! 그래두 몰나? 흘인 쟈식!"이라는 말로써 자극을 주며 동시에 이러한 싸움이 시인에게 주어진 운명이고 이러한 운명을 깨우쳐 주는 것이 자신의 책무라고 말한다. 여기에 대해서『김우진 전집 I』, 74쪽 참조. 김우진은 〈원숭이〉에 나타난 표현주의적 경향'에서 오닐이 "인생은 쟁투다. 항상 아닌 자조 승리를 엇지 못하는 쟁투다. [⋯]"라고 한 말을 인용하면서 이에 대해 "이것은 표현주의자의 총아인 에른스트 톨레르와 쪽 같은 말이다. 이런 형이상학적 순리적 사변이 독일인을 깃겁게 맨든 것 갓다."고 평한다.『김우진 전집 II』, 191쪽 참조. 김우진이 오닐과 에른스트 톨러(Ernst Toller)를 끌어들이면서 '인생이 쟁투'라는 것을 강조하는 데서 알 수 있듯이, 어머니는 시인이 가야 할 궁극적인 길을 이미 조망하고 있으면서 그를 이끌어가는 역할을 한다.

18 『김우진 전집 I』, 73~74쪽.

본질적인 힘을 의미한다.[19] 어머니는 버나드 쇼와의 관계를 내세우면서 자신의 입장을 옹호한다. 쇼에게서 그녀는 특히 '부단한 생명력과 부단한 진화에 대한 신념'을 확인한다. 바로 이것이 인생을 바라보는 그녀의 중요한 관점이다. 그리고 그녀가 시인을 새로운 세계로 이끌고자 하는 것은 그녀 내부에서 나오는 "참을 수 없는 충동"이라는 말을 한다.[20]

현재의 시인은 자신 앞에 펼쳐진 새로운 세계에 대한 올바른 인식 자체가 형성되어 있지 못하며 오로지 자기부정에만 빠져 있는 단계이다. 그리고 자기긍정을 위한 의지와 힘이 결여된 가운데 현실에서 도피하려 한다. 하지만 1막 말에 베르디의 〈리골레토〉의 아리아 "카로노메(Caro Nome)" 소리를 들으면서 그에게 새로운 가능성이 주어진다. 시인은 이 노래를 들으면서 어머니에게 힘을 줄 것을 간청한다.[21] 하지만 어머니는 이를 거부한다. 그럼으로써 시인 스스로 자기

19 여기서도 표현주의와 니체의 직접적인 영향이 확인된다. '부단한 생명력'은 니체의 영향권하에 있는 표현주의자들이 내세우는 '활력'과 일맥상통한다.

20 같은 맥락에서 어머니는 다음과 같이 말한다: "그러나 나는 악착시러운 너의 現實을 맨드러 내일 衝動이 벌서붓허 잇섯구나." 『김우진 전집 I』, 75쪽 참조. '충동' 개념은 니체가 말하는 '의지' 개념을 형성하는 매우 중요한 원천이다. 니체는 전통 형이상학자들과는 달리 충동에 대해서 긍정적인 평가를 하고 이의 필요성을 역설한다.

21 카로노메는 여기서 대략 '변화된 세계 앞에서 겪는 고통'을 의미한다. 카로노메 소리에 대한 보다 정확한 이해는 이어지는 6.4장에서 제시된다.

가 가야 할 길을 직접 파악할 수 있는 능력을 갖도록 유도한다.

> 詩人 (가슴이 터질 듯한 소리로. 그러나 歡喜에 못 익이는 듯이)
> 아 내게 힘만 줍시요. 힘만. 모든 것을 征服식힐!
>
> 母 (嘲笑하며) 그러면 萬事가 平凡하게 끗나게? 안 된다. 그
> 代身에 어서 나가 봐라. 어서 나가 봐.[22]

2막 1장에서 시인은 이제 白衣女를 만난다. 그러나 백의녀를 통해서 그가 도달하는 세계는 단지 죽음의 세계, 허무주의의 세계, 데카당스의 세계에 불과하다. 그러니까 형이상학적으로 변화된 세계와 직접 대면하는 가운데 시인은 이를 긍정하지 못하고 오히려 그 변화 앞에서 고통스러워하며 차라리 허무주의에 자신을 맡겨 버리려는 유혹에 사로잡힌다. 시인은 자신에게 '잔인한' 세계의 모습을 직시하는 고통을 부여한 어머니의 존재를 또 다시 증오하고 그녀에게서 도피하려 한다.

> 詩人 (업대여 白衣女의 半송장 우에 얼굴을 대이고 운다.) 이 흰
> 옷을 버서요. 꾀꼬리가 다 뭣이요. 불근 피를 빨게 해줘요.
> 식컴억케 탄 가심 선지피 속으로 날 지버너쥬. (母의게 손
> 가락질하며) 져 녀편네가 미워! 져 년 얼굴을 안 보게 해줘

22 『김우진 전집 I』, 80쪽.

요. 永久히 안 보게.[23]

하지만 허무주의와 죽음의 세계로 도피하려던 시인을 다시 건
져낸 사람들은 모두 다 기뻐한다. 거기에는 전통적 가치에 사로잡힌
신주와 아버지이든 새로운 길을 재촉하는 어머니이든 차이가 없다.
일단 삶을 유지한다는 것 자체가 우선 중요하기 때문이다. 이런 가운
데 시인은 다시 퇴보의 길로 빠져든다. 그는 아버지가 권하는 금잔의
술을 마시고 기운을 차리고자 한다. 이로써 형이상학적 安住가 배제
된 냉혹한 세계 앞에서 견뎌낼 수 있는 힘을 갖지 못한 채 그는 다시금
그에게 익숙한 전통 세계로 도피하는 것이다. 이런 모습 앞에서 어머
니는 아들을 크게 질책하며 시인 자신의 힘으로 세계의 현실을 올바
르게 직시하도록 촉구한다.

父　(金盞을 내쥬며) 쟈 이 술을 마서라. 마음을 가라안춰 보
　　렴. 이것은 밥은 되지 못해두 네의게 힘을 쥰다. 네 애비가
　　아니면 누가 이런 것을 쥴 쥴 아니?
詩人　(바더 마시며) 오 아버지. (쥬린 개 모양으로 마신다.)
母　(갓가히 뎀베들며, 落膽한 듯이) 오 그것을! (하는 수 업는
　　듯이) 흥 그것두 돗치. 아들아. 내가 나가지고 第一 미워하
　　는 내 아들아! (舞臺 어두어지면서 Caro Nome소리 mode-
　　rato로) 나가거라. 져 소리를 따러. 네 눈을 뜨기 爲해. 네

23 『김우진 전집 I』, 81쪽.

눈을 뜨기 爲해. (父 질색을 한다)

詩人 (벌벌 떨며) 오 어머니![24]

그러므로 여기서 어머니는 아버지와 정반대의 입장에 서 있으며 시인에게 카로노메의 소리를 따라서 스스로 세계를 직시하라고 말한다. 하지만 시인은 여전히 새로운 현실 인식에 대한 두려움에 사로잡혀 있다. 2막 2장에서 그는 緋依女와의 성적 쾌락에 탐닉한다. 아버지가 준 금잔을 마시고 그는 오히려 현실도피의 한 방편으로 쾌락의 세계에 빠지게 된 것이다. 하지만 시인을 쾌락의 세계로부터 눈을 돌리게 하는 것은 비비이다. 그녀는 냉정한 존재이다. 시인에게 그를 괴롭히는 여러 전통 가치들로부터 철저히 단절하라고 조언한다. 그녀의 삶은 철저히 현대 문명의 긍정에 기반 해 있다. 다시 말해서 전통 세계의 가치와 부딪치면서 형이상학적인 혼란을 경험하고 그 안에서 새로운 삶을 세우려는 의지와는 무관한 삶을 살아간다. 즉 '흐름'으로서의 '생성'의 세계에 대한 형이상학적인 인식을 거부한다. 대신에 비비는 오로지 단순한 도약을 통해서 어느 한 곳에 대한 선택, 즉 고정된 '존재'의 세계에 대한 선택만이 가능하다고 본다.[25] 그녀는 현대 문명을 긍정하고 매사를 물질적인 문제와 연결시키며 그 안에서 오히려

24 『김우진 전집 I』, 83쪽.

25 이와 관련해서 비비는 다음과 같이 말한다: "사람이란 군두뛰는 겟야요. 중간에 머물너 잇지를 못해요. 오거나 가거나 하는 수 밧게는." 『김우진 전집 I』, 87쪽.

편안함을 느낀다.

> 비비 外出까지도 運動이라는 目的 外엔 아니하겟소. 勞働해서
> 싹 바더 먹어야지. 몸이 疲困해지면 소파에 들어누어서 씨
> 가나 피우고 위스키도 좀 마시고. 探偵 小說이나 일구, 야
> 단시럽고 못 아라들을 音樂會나 展覽會 代身에 알기 십구
> 재미잇는 活動寫眞이나 求景다니구.[26]

그러므로 시인의 어머니가 요구하는 식의 새로운 세계에 대
한 자각은 비비와 전혀 무관할 수밖에 없다. 이 점을 비비 역시 여러
번 강조한다. 그 반면에 시인은 스스로 "과거를, 꿈을, 버릴 수" 없음
을 고백한다. 이러한 시인의 관점은 새로운 인간으로 가기 위한 도정
에서 과거의 극복 자체를 중요시하게 여기는 것이다. 그럼으로써 시
인은 한편으로 과거와 전혀 무관하게 그저 현재의 물질문명 자체만을
전폭적으로 지지하는 비비와는 다른 모습을 보여준다. 하지만 그러면
서도 다른 한편으로 시인은 여전히 과거의 그림자로 인해서 괴로워하
고 있다. 그러므로 그는 차라리 비비의 세계에 빠져들고 싶은 동경을
가진다.

26 『김우진 전집 I』, 88쪽.

4. 비비, 카로노메, 큰 갈에오토, 그리고 시인의 관계

3막에서 시인은 더욱 복잡한 내면적 경험의 단계에 진입한다. 시인은 갑자기 어머니의 사랑의 힘과 죽은 어머니에 대한 그리움을 토로한다. 그러면서 인생의 바다에 있는 두 개의 暗礁와 難航을 언급한다. 신과 사랑이라는 두 개의 암초 중에서 시인에게 문제가 되는 것은 바로 사랑이다. 시인은 어머니에 대한 사랑으로 괴로워하고 있다. 이런 맥락에서 그는 "비비가 날 속였는가부다"라고 말한다. 왜냐하면 비비는 어머니와 자신은 아무 상관이 없다는 점을 누차 강조했기 때문이다. 그런 와중에 나타난 어머니는 비비에게 영향받은 시인이 내세우는 "군두뛰는 것"으로서의 인생에 대해서 비판적인 태도를 취한다.[27] 어머니는 단순히 서양의 물질문명에 젖은 인생관을 되뇌는 시인의 현재 의식에 비판적 거리를 두는 것이다. 이런 상황에서 큰 갈에오토가 등장한다. 그의 등장에 대하여 시인은 냉정한 반응을 보이지만 큰 갈에오토는 '현실 긍정'을 하도록 조언한다. 그럼으로써 시인이 새로운 세계를 지향하는 데서 취해야 할 가장 근본적인 출발점을 지적해준다. 즉 변화된 현실을 긍정하는 고통에 근거해서만 새로운 세계에 대한 인식이 가능해진다는 것을 가르친다. 큰 갈에오토는 끊임없는 변화에 근거한 생성의 세계를 설파하면서 시인과 "옥색 옷으로 밧구어 입은 비비"로서의 카로노메에게 이를 깨우치도록 촉구한다.

27 "또 양고자년 하는 소리로군. 맘대로 해 보렴."『김우진 전집 I』, p.92.

큰 갈에오토 때가 되여야지. 때가 되면 모든 것이 맛나지구, 離
別해지구, 낫쿠, 또 죽어감니다.[28]

하지만 카로노메가 된 비비와 시인은 큰 갈에오토의 말을 못마
땅하게 여긴다. 비비가 카로노메로 바뀜으로써 이 두 인물 사이에는
근본적으로 연결고리가 존재한다. 물론 비비와 카로노메 모두 시인의
의식의 양상[29]을 의미하지만, 두 사람은 동일한 의식 방향의 다른 측
면을 나타낸다. 앞에서 이미 언급했듯이 비비는 특히 서양 문화에 대
한 무비판적인 수용에 근거한 이기주의를 드러낸다.[30] 그 결과 비비는
시인의 고통의 근원이 되는 전통가치와의 연관성에 대해서는 무관심
하다. 그녀는 오로지 현재의 삶 자체에 몰두할 뿐이다. 이러한 그녀의
입장은 다음의 대사에서 분명하게 드러난다.

利己主義랫지? 溫情이랫지? 일음은 무엇이든지 돗소. 나 모양
으로 어머니는 윈나에 가 잇거나, 브다페스트에 가 잇거나, 브룻
셀에 가 잇거나, 相關할 게 뭣애요. 어머니 代身에 寄宿舍, 사랑
代身에 씨가 — 나로 해서는 그러면 고만 아뇨? 어머니보다, 家
庭보다, 寄宿舍의 生活이 엇더케 滋味잇다구. 난 오노리아 法律

28 『김우진 전집 I』, 93쪽.

29 이는 비비 자신이 한 말에서 명확히 인식할 수 있다. "나? 當身 어머니 속에
서 왓소. 또는 當身 속에셔 나왓소." 『김우진 전집 I』, 86쪽.

30 이런 맥락에서 어머니는 비비를 "양고자년"이라고 비판한다.

事務所에 드러가서도 이럿케 지낼 테애요.[31]

그런데 이러한 비비가 시인 앞에서 다시 카로노메가 되어 나타난다. 카로노메는 이 작품 전반에 대한 이해를 위한 가장 중요한 단서를 제공한다.[32] 카로노메에 대한 의미를 파악하기 위해서는 큰 갈에오토, 시인, 그리고 카로노메 사이에 이루어지는 대화를 보다 포괄적이고 일관성 있게 해석해야 한다. 먼저 앞에서도 언급했듯이 큰 갈에오토는 어머니의 명령으로 와서 새로운 세계로 나아가기 위한 의식적전제 조건의 실행에 대해서 설득한다. 이에 대해서 시인과 카로노메가 모두 거부하는 가운데 카로노메는 큰 갈에오토에 맞선 자신의 처지를 한탄하고 있고 시인은 이러한 카로노메를 보고 비비의 존재를다시 확인하게 된다.[33] 여기서 시인은 비로소 카로노메의 존재를 정확하게 인식한다. 카로노메는 "어머니와 因緣을 끈코 나왔지만" 그녀에게는 여전히 "어두운 밤 中에 쵸불 켜 줄 이가 잇서야" 한다. 카로노메와 비비의 차이는 이 지점에서 분명하게 구별된다. 비비는 오로지 물

31 『김우진 전집 I』, 87~88쪽.

32 특히 이 작품이 카로노메에 대한 한편의 시와 함께 시작하는 데서 작가 김우진이 의도적으로 자신의 관점을 분명하게 드러내려는 것을 인식할 수 있다. 카로노메의 존재는 그러므로 작품 전체의 이해와 직접적인 상관관계를 가지고 있다.

33 "카로노메 (詩人의게) 날 손 쟈버줘요. 아 져 녀석 때문에 얼마나 濕氣 업는 땅에셔 바람을 쐬였든지!" 『김우진 전집 I』, 94쪽.

질문명에 충실한 가운데 이상이나 운명 등과 무관한 삶을 지향한다면, 카로노메는 "습기 잇는 당 우에서 다시 한번 커질녀고 나온"[34] 것이다. 비비와 다르게 카로노메는 변화된 세계를 의식하고 있다. 세계의 형이상학적 변화 앞에서 비비는 오로지 현대의 물질문명과 이기주의로써 그 문제를 벗어나려고 했다면, 카로노메는 이러한 변화 앞에서 주저하고 있다. 그럼으로써 그녀는 "처세 유치원에 들"어가게 되며 "언제나 大學까지 맛칠는지"를 고민하게 된다. 그녀는 형이상학적 '밤중' 상황에 대하여 이제 비로소 의식하기 시작했지만, 그녀 스스로 세계의 변화에 대해서 올바르게 대처하는 능력을 갖추고 있지는 못 하다. 따라서 그녀는 새로운 세계 앞에 던져짐과 동시에 상실된 세계에 대한 그리움을 상징하는 존재로서 작품 전체에 영향을 미친다. 여기서 카로노메는 '그리운 이름'이라는 직접적인 뜻을 넘어서 작품 전반을 관류하는 상징의미로 다가온다. 즉 세계 인식과 관련해서 인간이 잃어버린 총체성과 통일성에 대한 동경을 의미하게 된다. 그러므로 카로노메의 노래는 형이상학적으로 변화한 새로운 세계 앞에서 세계 파악을 위해 잃어버린 총체성과 통일성에 대한 향수를 불러일으킨다. 전통 세계에서 신의 존재의 보호 아래 형이상학적으로 안주하면서 세계를 총체적이고 통일적으로 파악할 수 있는 가능성에 대한 그리움을 촉발하는 존재가 바로 카로노메이다. 그런데 '어두운 밤 중에 촛불 켜 줄 이'를 찾고 있는 카로노메를 보고 시인은 달려들어 "아 비비! 날

34 『김우진 전집 I』, 95쪽.

속엿든 비비!"라고 그녀의 존재를 자기 나름대로 확인한다. 카로노메를 보고 '자신을 속인 비비'를 떠올리는 데서 시인이 겪는 새로운 의식의 혼란이 감지된다. 시인은 이전에는 비비의 존재방식에 대한 부러움 속에서 자신의 실존에 대한 불만을 가졌지만 이제 카로노메에게서 "여학생" 비비를 확인하고 속았다고 생각하게 된 것이다. 앞에서도 언급했듯이 시인은 비비를 통해서 어머니와의 관계를 다시 떠올리는 것이다. 그럼으로써 시인은 이제 의식의 혼란 상태에 놓이게 된다. 하지만 이러한 혼란은 현실긍정에 다가가기 위한 긍정적인 징조이다. 이러한 변화의 계기가 되는 순간을 큰 갈에오토는 재빨리 간파한다. 그는 시인의 발언을 접하고 "빙긋 우스며" "때가 왓"다고 말한다. 그는 계속해서 "별이 발서 떨어진 줄을 잊지"말라고 카로노메와 시인에게 재차 재촉한다. 여기서 '별이 떨어졌다는' 것은 무슨 의미일까? 이는 앞에서 카로노메가 말하는 '어두운 밤 중'과 일맥상통한다. 즉 '형이상학적인 별'이 떨어졌다는 것이다. 이제 인간에게는 더 이상 형이상학적으로 길을 밝혀줄 별이 없다는 말이다. 이전의 인간들이 형이상학적 코스모스의 세계 속에서 안주했다면, 이제 새로운 세계에서 인간은 스스로 길을 찾아나서야 하는 상황에 처한 것이다. 이런 상황을 깨닫고 준비할 것을 촉구하는 큰 갈에오토의 말은 결국 이 작품에서 작가 김우진이 전하고자 하는 메시지의 중요한 한 부분이 된다.

그러므로 큰 갈에오토가 개입한 상황에서 카로노메의 고뇌는 바로 시인의 고뇌가 된다. 따라서 시인의 의식은 이전과는 조금 다른 상황에 놓여 있다. 변화된 세계 앞에서 일방적으로 도피하는 것이 아

니라 그것을 의식하기 시작한 것이다. 그는 비비가 자신에게 했던 말을 카로노메에게 반복하고 있다. 하지만 카로노메는 그의 말을 이해하지 못한다. 그런 가운데 그녀는 시인을 통해서 비로소 자신이 비비였다는 사실을 인식한다. 여기서 시인과 카로노메 사이에서 이루어지는 대화는 시인의 의식 진전의 마지막 단계에 대한 결정적인 단서를 제공한다. 두 사람 대화는 3막의 핵심적인 부분을 차지하면서 동시에 시인의 의식 변화의 가장 세밀하고 복잡한 부분을 형성한다. 시인은 비비와 카로노메를 동일한 층위에서 다만 관점만을 달리하면서 바라보고 있다. 위에서도 지적했듯이 시인의 고뇌에 대해 비비는 이미 하나의 해결책을 제시해 주었다. 그녀는 전통과의 단절이라는 방법을 택했다. 그 반면에 카로노메는 변화된 세계 앞에서 그저 괴로워하고 있다. 이러한 카로노메의 모습에서 시인은 한편으로 비비를 보기도 하고 다른 한편으로 카로노메를 재차 확인한다. 카로노메 역시 시인의 이러한 태도에서 자신이 비비였다는 것을 알게 된다. 시인과 카로노메 사이에 벌어지는 이 상황은 변화된 세계 상황 앞에서 취하게 되는 다른 방식의 태도를 의미한다. 그러니까 세계의 변화를 무조건 거부하는 것이 아니라 변화 앞에 의식을 열어놓기 시작한 것이다. "어머니 미움을 밧다 못해서" 카로노메를 찾고 있던 사실조차 몰랐다고 고백하는 시인은 지금까지 변화된 상황을 무조건적으로 부정하고 혐오했다는 점을 스스로 인정하는 것이다. 또한 카로노메는 자신의 괴로움 속에서 비비 식으로 현실 문제를 해결할 수도 있다는 것을 깨닫게 된다. 이런 방식으로 자신이 비비였다는 사실을 알게 된다. 그러므

로 시인과 카로노메는 이제 큰 갈에오토를 더 이상 일방적으로 무시할 수 없는 단계에 이른다.[35] 그들은 큰 갈에오토의 존재를 어쩔 수 없이 의식하게 되며 그 앞에서 제각각 다른 해결 방식을 택한다. 카로노메는 다시 비비 식의 해결책으로 돌아가게 되며, 그 반면에 시인은 이러한 해결 방식과 분명한 선을 긋는다.

5. 형이상학적 세계 변화에 대한 인식의 완성

시인은 카로노메가 보여주는 비비 식의 방법을 더 이상 신뢰하지 않는다. 카로노메에 대한 동경에서 출발한 시인이지만 결론은 비비가 아니라는 점을 단호히 표명하는 것이다. 그는 "理知의 勝利를 못 믿게 되였습니다"라고 말하면서 그것이 사실이라는 점을 밝힌다. 여기서 '이지'란 결국 변화된 세계의 문제를 오로지 지식과 현대의 물질문명에 입각해서 해결하려는 태도를 말한다.[36] 시인은 그러므로 '이지의 환멸'을 공표하게 된다. 이러한 환멸은 변화된 세계 앞에서 대처하기 위해서는 다른 방식을 택해야 함을 의미한다. 시인은 카로노메에게 "暗礁"와 "불 안 켜진 燈臺"가 상징하는 세계 속의 인간 실존상황

35 이는 두 인물이 하는 "쉿, 져 칼에오토!"라는 말에서 입증된다. 『김우진 전집 I』, 95쪽.

36 이 대목은 니체의 현대문화 비판을 연상시킨다.

을 주목시킨다. 光明의 神으로부터 형이상학적 코스모스의 세계에 대한 향수를 느낀다면, 暗黑의 神을 통해서 이제 변화된 실존상황에 직면한 인간은 두려움을 느낀다. 그 앞에서 떠는 카로노메를 바라보며 시인은 이 새로운 상황을 "難破"라고 묘사한다. 그리고 이제 더 이상 인간을 인도하고 지도해줄 어떠한 원리도 존재하지 않음을 주목시킨다.[37] 그럼으로써 시인은 자신의 존재 상황을 냉정하게 직시하는 것이다. 큰 갈에오토가 말하듯이 '별이 벌써 떨어진 것'을 그는 이제 더 이상 거부하거나 외면하지 않는다. 바로 이 지점에서 시인의 의식은 이전과 다르게 분명한 변화를 보인다. 즉 현실에 대한 명확한 긍정의 단계에 도달한 것이다. 시인은 비비의 세계로 복귀하려는 카로노메에게 그러한 방식이 더 이상 소용없음을 깨닫게 하려고 애쓴다. 그는 인생이 "군두뛰는" 것이 아니라 "얄궂음"이라고 표현한다. 그리고 카로노메가 뿌리내리려는 "습기 있는 땅" 역시 대안이 아니라는 점을 주지시킨다. 왜냐하면 인생은 끊임없이 변화하고 따라서 미래를 알 수 없기 때문이다. 다시 말해서 시인은 변화하는 세계의 본질을 '얄궂음'으로 묘사하면서 이를 받아들인다.

시인 […] 허지만 人生은 시니칼하닛가 來日 일을 엇더케 압닛

[37] "예전에는 原理가 指導해 쥬엇지만 인제는 事實이 끌어냅니다. 그러기에 難破지요." 『김우진 전집 I』, 97쪽.

가. 땅은 살진 濕地지만 또 무슨 害蟲이 와 드러붓틀지.[38]

그 반면에 카로노메는 여전히 "본래 감쵸여 잇든 빗"이 있다는 점을 강조한다. 카로노메는 잃어버린 '광명의 신', 그러니까 형이상학적 세계 질서에의 복귀에 대한 진한 미련을 드러내는 것이다. 시인은 그러나 더 이상 이를 믿지 못한다고 단호히 밝힌다.

이러한 시인의 태도를 보고 이제는 카로노메가 오히려 시인의 어머니를 증오하게 된다. 시인은 이미 어머니가 말하는 약속의 의미를 충분히 이해하고 있기 때문이다. 시인은 그래서 카로노메에게 적어도 자신이 그녀와 같이 있는 동안에는 어머니와의 만남이 불가능하다고 말한다. 하지만 카로노메는 오히려 시인에게 자신과 일평생 같이 있어 달라고 애원한다. 이 상황에서 시인은 "그럴 수만 잇스면! 그럴 수만 잇스면!"하고 외친다. 바로 여기서 카로노메에 대한 시인의 사랑의 범위가 명확하게 드러난다. 즉 시인은 잃어버린 세계의 형이상학적 총체성에 대한 향수에 순간적으로 사로잡힌 나머지 이러한 외침을 내뱉게 된다. 물론 그는 이미 새로운 세계의 상황을 긍정하고 삶에의 의지와 힘의 필요성을 인식하고 있다. 그럼으로써 카로노메의 손을 잡고 '어름갓히 챤 손!'을 감지한다. 즉 카로노메에 대한 향수와 동경은 한갓 '지난 옛 이야기'일 뿐이며, 이제 그녀는 더 이상 새로운 세계에 속할 수 없음을 시인은 깨닫게 된 것이다. 이런 상황에서 카로

38 『김우진 전집 I』, 97쪽.

노메는 자신이 살아 있을 동안에는 시인의 어머니를 미워하겠다고 단언한다. 그러나 시인은 이에 대해 웃음으로 반응한다. 이제 시인은 진정으로 어머니가 원하는 상태에 도달한 것이다. 그는 어머니가 요구하던 약속의 상태에 도달한 것이며, 이는 어머니에 의해 계획된 세계 인식의 상태에 이르게 된 것을 의미한다. 시인의 의식은 완벽한 현실 긍정 상태에서 환희를 느끼게 된다. 그는 새로운 세계에서 인생이 가진 양가성에 대해서 충분히 파악하고 있다. 즉 '몹시 아프지만 고추장같이 단' 것이 인생이라는 점을 깨닫는다. 고통과 쾌감이 공존하는 것으로서 인생의 양가성에 대한 인식에 이른 것이다. 이런 가운데 시인과 하나 된 어머니는 시인에게 주어진 약속은 "다 끗낫다"고 강조한다. 이로써 새로운 세계에 대한 완전한 긍정의 단계에 시인이 도달했음을 선언하는 것이다. 마침내 시인은 '형이상학적 난파' 상황에 대한 긍정을 통해서 새로운 세계를 바라보는 가운데 행복을 느끼게 된다. 이 순간에 그는 전통적 가치와 자신 사이의 관계를 '불과 물'의 관계로 인식한다. 그러므로 시인이 작품 마지막에 "그리구 카로노메 소리만! 카로노메 소리만!"이라고 외치는 것은 이제 더 이상 지나간 세계에 대한 향수의 마음과 관련을 가진 것이 아니다. 시인은 들려오는 카로노메 소리를 다만 자신과 무관한 '騷擾'로서 받아들일 뿐이다. 이로써 완전한 형이상학적 전환이 이루어졌으며, 시인은 형이상학적으로 '새로운 인간'의 단계에 도달한 것이다.

강영계, 『니체와 예술』, 한길사, 2000.

김상환 · 백승영 외, 『니체가 뒤흔든 철학 100년』, 민음사, 2000.

김우진, 『김우진전집 I』, 서연호 · 홍창수 편, 연극과인간, 2000.

―――, 『김우진전집 II』, 서연호 · 홍창수 편, 연극과인간, 2000.

김정현, 『니체의 몸 철학』, 지성의샘, 1995.

―――, 『니체, 생명과 치유의 철학』, 책세상, 2006.

들뢰즈, 질, 『들뢰즈의 니체』, 박찬국 역, 철학과현실사, 2007.

박찬국, 『들뢰즈의 니체철학 읽기』, 세창미디어, 2012.

백승영, 『니체, 디오니소스적 긍정의 철학』, 책세상, 2011.

서연호, 『한국 최초의 실험적 예술가 김우진』, 건국대학교 출판부, 2000.

심재민, 「수행적 미학에 근거한 공연에서의 지각과 상호매체성」, 『한국연극
 학』 60(2016), 115~167.

아리스토텔레스, 『아리스토텔레스의 형이상학』, 조대호 역해, 문예출판사,
 2004.

양해림, 『니체와 그리스 비극』, 한국문화사, 2017.

――― 외, 『니체의 미학과 예술철학』, 북코리아, 2017.

이진우, 『니체, 실험적 사유와 극단의 사상』, 책세상, 2009.

정낙림, 『니체와 현대예술』, 역락, 2012.

정동호 외, 『오늘 우리는 왜 니체를 읽는가』, 책세상, 2006.

한국극예술학회 편, 『한국현대극작가론 I 김우진』, 태학사, 1996.

Albert, Karl, *Lebensphilosophie*, Freiburg, München 1995.

Anz, Thomas, Michael Stark(Hg.), *Die Modernität des Expressionismus*, Stuttgart, Weimar 1994.

Anz, Thomas, "Der Sturm ist da: Die Modernität des literarischen Expressionismus", Rolf Grmminger u. a.(Hg.), *Literarische Moderne, Europäische Literatur im 19. und 20. Jahrhundert*, Reinbek bei Hamburg 1995, p.257~283.

Barbaric, Damir, "Dionysos gegen den Gekreuzigten", *Nietzsche und Helgel*, ed. Mihailo Djuric, Josef Simon, Würzburg 1992, p.79~89.

Balmer, Hans Peter, *Freiheit statt Teleologie. Ein Grundgedanke von Nietzsche*, Freiburg i.B., München 1977.

Baur, Detlev, *Der Chor im Theater des 20. Jahrhunderts. Typologie des theatralen Mittels Chor*, Tübingen 1999.

Beck, Ulrich, *Risikogesellschaft*, Frankfurt a. M. 1986.

──────, *Weltrisikogesellschaft: Auf der Suche nach der verlorenen Sicherheit*, Frankfurt a. M. 2007.

Behler, Ernst, "Nietzsches Auffassung der Ironie", *Nietzsche-Studien* 4(1975), p.1~35.

──────, *Derrida-Nietzsche, Nietzsche-Derrida*, München 1988.

Belhalfaoui, Barbara, "Carl Sternheim: Kunstzerfall und Neubau. Aspekte seiner aesthetischen Reflexionen zwischen 1904 und 1914", *Recherches Germaniques* 12(1982), p.131~151.

Best, Otto F.(Hg.), *Theorie des Expressionismus*, Stuttgart 1982.

Böning, Thomas, *Metaphysik, Kunst und Sprache beim frühen Nietzsche*, Diss.

Berlin 1988.

Borchmeyer, Dieter, "Nietzsches Décadence—Kritik", *Kontroversen, alte und neue*, hg. von Albert Schöne, Bd. 8. *Ethische contra ästhetische Legitimation von Literatur, Traditionalismus und Modernismus: Kontroversen um den Avantgardismus*, hg. von Walter Haug und Wilfried Barner, Tübingen 1986, p.176~183.

Bruse, Klaus—Detlef, "Die grichische Tragödie als 'Gesamtkunstwerk' — Anmerkungen zu den musikästhetischen Reflexionen des frühen Nietzsche", *Nietzsche-Studien* 13(1984), p.156~176.

Därmann, Iris, "Rausch als 'ästhetischer Zustand': Nietzsches Deutung der Aristotelischen Katharsis und ihre Platonisch—Kantische Umdeutung durch Heidegger", *Nietzsche-Studien* 34(2005), p.124~162.

Decher, Friedhelm, "Nietzsches Metaphysik in der "Geburt der Tragödie" im Verhältnis zur Philosophie Schopenhauers", *Nietzsche-Studien* 14(1985), p.110~125.

Deleuze, Gilles, *Nietzsche und die Philosophie*, aus dem Franz. von Bernd Schwibs, Frankfurt a. M. 1985.

Denkler, Horst, *Drama des Expressionismus. Programm-Spieltext-Theater*, München 1979. Zweite verbesserte und erweiterte Auflage.

Derrida, Jacques, *Die Schrift und die Differenz*, übersetzt von R. Gasché, Frankfurt a. M. 1976.

Fehr, Hans Otto, *Der bürgerliche Held in den Komödien Carl Sternheims*, Diss. Freiburg i. Br. 1968.

Figal, Günter, "Philosophische Zeitkritik im Selbstverständnis der Modernität. Rousseaus Erster Discours und Nietzsches zweite Unzeitgemässe Betrachtung", G. Figal, Rolf Peter Sieferle(Hg.), *Selbstverständnis der*

Moderne. Formationen der Philosophie, Politik, Theologie und Ökonomie, Stuttgart 1991. p.100~132.

───────, *Der Sinn des Verstehens. Beiträge zur hermeneutischen Philosophie*, Stuttgart 1996.

Fischer-Lichte, Erika, *Ästhetik des Performativen*, Frankfurt a. M. 2004.

Flashar, Hellmut, *Inszenierung der Antike. Das griechische Drama auf der Bühne. Von der frühen Neuzeit bis zur Gegenwart*, München 2009. Zweite, überarbeitete und erweiterte Auflage.

Fleischer, Margot, "Dionysos als Ding an sich", *Nietzsche-Studien* 17(1988), p.74~90.

Gerhardt, Volker, "Die Perspektive des Perspektivismus", *Nietzsche-Studien* 18(1989), p.260~281.

───────, *Friedrich Nietzsche*, München 1992.

Gretic, Goran, "Das Leben und die Kunst", *Kunst und Wissenschaft bei Nietzsche*, ed. Mihailo Djuric und Josef Simon, Würzburg 1986, p.150~159.

Heftrich, Eckhard, "Die Geburt der Tragödie. Eine Präfiguration von Nietzsches Philosophie?", *Nietzsche-Studien* 18(1989), p.103~126.

Helt, Richard C., John Carson Pettey, "Georg Kaiser's Reception of Friedrich Nietzsche: The Dramatist's Letters and Some Nietzschean Themes in His Works", *Orbis Litterarum* 38(1983), p.215~234.

Höffe, Otfried, *Aristoteles*, München 1996.

Kaiser, Georg, *Werke in 6 Bden*, hg. v. Walther Huder, Frankfurt a. M., Berlin, Wien 1971~72.

───────, *Gas: Zwei Schauspiele*. Ungekürzte Ausgabe, Frankfurt a. M. 1966.

Kant, Immanuel, *Kritik der Urteilskraft, Werkausgabe in 12 Bden*, Bd. 10, hg.

von Wilhelm Weischedel, Frankfurt a. M. 1974.

Kaufmann, Walter, "Nietzsches Philosophie der Masken", *Nietzsche-Studien* 10/11(1981/82), p.111~131.

Kertscher, Jens, Dieter Mersch(Hg.), *Performativität und Praxis*, München 2003.

Knapp, Gerhard P., *Die Literatur des deutschen Expressionismus. Einführung-Bestandsaufnahme-Kritik*, München 1979.

Kommerell, Max, *Lessing und Aristoteles. Untersuchung über die Theorie der Tragödie*, Frankfurt a. M. 1984. 5. Auflage mit Berichtigungen und Nachweisen.

Koppen, Erwin, *Dekadenter Wagnerismus. Studien zur europäischen Literatur des Fin de siècle*, Berlin, New York 1973.

Krämer, Sybille(Hg.), *Performativität und Medialität*, München 2004.

Lee, Jin−Woo, *Politische Philosophie des Nihilismus. Nietzsches Neubestimmung des Verhältnisses von Politik und Metaphysik*, Berlin, New York 1992.

Lehmann, Hans−Thies, *Postdramatisches Theater*, Frankfurt a. M. 1999.

─────────, "Tragödie und postdramatisches Theater", B. Menke, Ch. Menke(Hg.), *Tragödie-Trauerspiel-Spektakel*, Berlin 2007, p.213~227.

Margreiter, Reinhard, *Ontologie und Gottesbegriffe bei Nietzsche. Zur Frage einer "Neuentdeckung Gottes" im Spätwerk*, Meisenheim am Glan 1978.

Martens, Gunter, *Vitalismus und Expressionismus. Ein Beitrag zur Genese und Deutung expressionistischer Stilstrukturen und Motive*, Stuttgart, Berlin, Köln, Mainz 1971.

Meyer, Theo, *Nietzsche und die Kunst*, Tübingen, Basel 1993.

Müller, Enrico, "'Ästhetische Lust' und 'Dionysische Weisheit'. Nietzsches

Deutung der griechischen Trgödie", *Nietzsche-Studien* 31(2002), p.134~153,

Müller–Seidel, Walter, "Wissenschaftskritik und literarische Moderne. Zur Problemlage im frühen Expressionismus", Thomas Anz, Michael Stark(Hg.), *Die Modernität des Expressionismus*, Stuttgart, Weimar 1994, p.21~43.

Nehamas, Alexander, *Nietzsche. Leben als Literatur*, aus dem Amerikanischen von Brigitte Flickinger, Göttingen 1991.

Nessler, Bernhard, *Die beiden Theatermodelle in Nietzsches "Geburt der Tragödie"*, Meisenheim 1971.

Nietzsche, Friedrich, *Sämtliche Werke. Kritische Studienausgabe in 15 Bedn*, hg. von Giorigo Colli und Mazzino Montinari, München, Berlin, New York 1980.

Pfotenhauer, Helmut, *Die Kunst als Physiologie. Nietzsches ästhetische Theorie und literarische Produktion*, Stuttgart 1985.

Reuber, Rudolf, *Ästhetische Lebensformen bei Nietzsche*, München 1989.

Riedel, Manfred, "Die "wundersame Doppelnatur" der Philosophie. Nietzsches Bestimmung der ursprünglich griechischen Denkerfahrung", *Nietzsche-Studien* 19(1990), p.1~19.

—————————, "Ein Seitenstück zur 'Geburt der Tragödie'. Nietzsches Abkehr von Schopenhauer und Wagner und seine Wende zur Philosophie", *Nietzsche-Studien* 24(1995), p.45~61.

Rumold, Rainer, "Carl Sternheims Komödie *Die Hose*: Sprachkritik, Sprachsatire und der Verfremdungseffekt vor Brecht", *Michigan Germanic Studies* 4.1(1978), p.1~16.

Salaquarda, Jörg, "Studien zur zweiten Unzeitgemässen Betrachtung", *Nietzsche-*

Studien 13(1984), p.1~45.

Schmid, Holger, *Nietzsches Gedanke der tragischen Erkenntnis*, Würzburg 1984.

Schmidt, Alfred, "Über Wahrheit, Schein und Mythos im frühen und mittleren Werk Nietzsches", *Nietzsche heute. Die Rezeption seines Werks nach 1968*, hg. von Sigrid Bauschinger, Susan L. Cocalis und Sara Lennox, Bern, Stuttgart 1988.

Schopenhauer, Arthur, *Die Welt als Wille und Vorstellung. Sämtliche Werke*, Bd. 1, hg. von Wolfgang F. Löhneysen, Frankfurt a. M. 1960.

Segeberg, Harro(Hg.), *Technik in der Literatur. Ein Forschungsüberblick und zwölf Aufsätze*, Frankfurt a. M. 1987.

—————, "Simulierte Apokalypsen. Georg Kaisers "Gas" –Dramen im Kontext expressionistischer Technik–Debatten", Götz Grossklaus, Eberhard Lämmert(Hg.), *Literatur in einer industriellen Kultur*, Stuttgart 1989, p.294~313.

Simon, Josef, "Aufklärung im Denken Nietzsches", Jochen Schmidt(Hg.), *Aufklärung und Gegenaufklärung in der europäischen Literatur, Philosophie und Politik von der Antike bis zur Gegenwart*, Darmstadt 1989, p.459~474.

Sloterdijk, Peter, *Der Denker auf der Bühne*, Frankfurt a. M. 1986.

Stegmaier, Werner, "Ontologie und Nietzsche", *Nietzsche und die philosophische Tradition*, Bd. 1, hg. von Josef Simon, Würzburg 1985, p.46~61.

—————, "Nietzsches Neubestimmung der Wahrheit", *Nietzsche-Studien* 14(1985), p.69~95.

—————, "Nietzsches Neubestimmung der Philosophie", Mihailo Djuric(Hg.), *Nietzsches Begriff der Philosophie*, Würzburg 1990, p.21~36.

Sternheim, Carl, *Gesamtwerk in 10 Bden*, hrg. von Wilhelm Emrich(ab Bd. 8 unter Mitarbeit von Manfred Linke), Neuwied, Berlin 1963~76.

───────, *Briefe in 2 Bden*, hrg. von Wolfgang Wendler, Darmstadt 1988.

Thumfart, Stefan, *Der Leib in Nietzsches Zarathustra: zur Überwindung des Nihilismus in seiner Radikalisierung*, Frankfurt a. M. u. a. 1995.

Vietta, Silvio, Hans—Georg Kemper, *Expressionismus*, München 1985.

Vietta, Silvio, *Die literarische Moderne. Eine problemgeschichtliche Darstellung der deutschsprachigen Literatur von Hölderlin bis Thomas Bernhard*, Stuttgart 1992.

Viviani, Annalisa, *Das Drama des Expressionismus. Kommentar zu einer Epoche*, München 1970.

Vossenkuhl, Wilhelm, "Schönheit als Symbol der Sittlichkeit. Über die gemeinsame Wurzel von Ethik und Ästhetik bei Kant", *Philosophisches Jahrbuch* 1992, p.91~104.

Wagner, Hans, *Ästhetik der Tragödie von Aristoteles bis Schiller*, Würzburg 1987.

Wellberry, David E., "Form und Funktion der Tragödie nach Nietzsche", Menke, B., Ch. Menke(Hg.), *Tragödie-Trauerspiel-Spektakel*, Berlin 2007, p.199~212.

Welsch, Wolfgang(Hg.), *Wege aus der Moderne. Schlüsseltexte der Postmoderne-Diskussion*, Weinheim 1988.

───────, *Ästhetisches Denken*, Stuttgart 1990.

Wohlfart, Günter, *Artisten-Metaphysik: ein Nietzsche-Brevier*, Würzburg 1991.

Zierl, Andreas, *Affekte in der Tragödie: Orestie, Oidipus Tyrannos und die Poetik des Aristoteles*, Berlin 1994.

Zitko, Hans, *Nietzsches Philosophie als Logik der Ambivalenz*, Würzburg 1991.

푸른사상 학술총서 ④

니체,
철학 예술 연극